设计色彩学

冷先平　编著

中国建筑工业出版社

图书在版编目（CIP）数据

设计色彩学 / 冷先平编著. — 北京：中国建筑工业出版社，2014.10
 ISBN 978-7-112-17281-8

Ⅰ.①设… Ⅱ.①冷… Ⅲ.①色彩学 Ⅳ.①J063

中国版本图书馆CIP数据核字（2014）第217008号

设计色彩以培养设计师为目的，旨在通过设计色彩造型技巧及其配置规律的训练，来解决在设计中色彩设计的思维方法、意象表达等问题。本书在内容编排上注重色彩设计与色彩科学的高度结合，以对色彩规律的认识为开始，以色彩的写生为基础，形成设计色彩造型的驾驭能力；在此基础上，创造以设计理念为中心的形式多样、内容丰富的设计与表现专题训练，逐步培养学生色彩运用的主观表现意识与设计色彩的自觉。

在撰写过程中，本书注意吸收国内外最新的研究成果，在内容和体系上进行了新的拓展；论述、例证丰富，图文结合，深入浅出，符合由感性认识到理性认识的认识规律，且图例均为学生课程训练的结果，在实践上具有指导性和易操作性，是高等院校艺术设计及建筑与城市规划等相关专业适用的教材，同时，也可供从事艺术设计教育工作者和爱好者参考。

责任编辑：魏　枫　张莉英
书籍设计：京点设计
责任校对：李美娜　刘　钰

设计色彩学

冷先平　编著

*

中国建筑工业出版社出版、发行（北京西郊百万庄）
各地新华书店、建筑书店经销
北京京点图文设计有限公司制版
北京方嘉彩色印刷有限责任公司印刷

*

开本：880×1230毫米　1/16　印张：12½　字数：270千字
2014年10月第一版　2014年10月第一次印刷
定价：**68.00元**（含光盘）
ISBN 978-7-112-17281-8
　　（26040）

版权所有　翻印必究
如有印装质量问题，可寄本社退换
（邮政编码　100037）

序　言

　　设计色彩作为艺术学科门类下美术学、设计学等相关专业设计的基础课程，在中国高等艺术设计教育中，对学生造型能力、设计能力的培养发挥着重要作用。回望设计色彩课程发展的历程，传统的写生色彩教学在特定的年代对培养学生的造型能力、审美修养以及视觉语言表达发挥了很好的作用。但是，这种写生色彩训练的方式着重于再现表现物象的本来面貌，着重于事物光影效果和技术的表达而忽略了对色彩符号深层次和色彩现代设计应用的探求，因此，作为艺术设计及其相关专业基础课程，它在现代的学科指向和课程内容、体系教学方式、方法等问题都亟待改革和完善。

　　从学科建构的视野来看，现代设计色彩的特点不仅仅在于它的基础性，而且还在于它具有典型学科跨界交叉的特性。也就是说，现代设计色彩的教学不再局限于一般技能技巧的训练，还要探索揭示色彩视觉感受、色彩规律以及在现代设计中的具体应用等等，并由此涉及到自然科学、社会科学和艺术科学三大领域。具体来说，首先，设计色彩的自然科学性是通过视觉对光的感应研究，揭示视觉性能、光度、色度、颜色再现的奥秘，并建立相应的标准色度系统和标准数据以方便色彩的设计使用；其次，从社会学的角度，揭示了色彩作为一种视觉符号在色彩心理和视觉表达上的规律，不同的色彩予以人们的社会心理感应不同，设计色彩学科的交叉可以辐射到诸如色彩象征表达的宗教、历史、社会文化等很广泛的学科范围；第三，色彩与人类文明相伴而生，与审美紧密关联，在艺术学科门类下，它是音乐与舞蹈学、戏曲与影视学、美术学、设计学等学科视觉呈现的重要载体和组成部分，因此，现代设计色彩作为一种视觉语言，它的表现力具有丰富的多样性和典型的学科交叉特性。鉴于此，探索形成现代设计色彩的教学内容体系、方式方法有待于把握以下几点：

　　1. 厘清设计色彩课程的学科概念，以科学、系统的色彩理论作为设计色彩主观能动表达的基础；

　　2. 建构写生色彩能力训练新的内容体系，搭建感性色彩向理性色彩应用过渡的桥梁；

　　3. 安排设计色彩及其表现技能、技法培养的训练专题，形成设计色彩的设计能力；

　　4. 注重设计色彩课程与相关设计专业的交叉融合，以实现设计色彩课程的基础功能性作用；

　　显然，本书在这些方面的探索有着开拓性。它是以色彩创造性的设计思维作为编写的逻辑起点，注意吸收国内外设计色彩研究的最新成果，突破传统写生色彩普遍采用条件色写生理论的局限性，打破了由这种理论所造成的学生在色彩表达上只能被动描摹对象和设计思维上的惰性，融入艺术设计学相邻学科的优势进行课程内容和体系的改进，形成新的研究成果。也就是说，在内容的编写上非常注重色彩理论的阐述及其组合变化规律的探索；注重色彩写生的造型训练和色彩设计的理性与创造性思维培养；并通过一系列较

为科学的、系统的、完整的教学课程的合理安排，达到帮助学生以科学的方式认识色彩、分析色彩和掌握色彩的教学目的。在编写体例上，论述、例证丰富，图文结合，深入浅出，符合由感性认识到理性认识的认识规律，对学生设计色彩的艺术实践具有指导性和易操作性。欣闻本书即将付锌出版，由此引发上述关于现代设计色彩教学改革的种种想法。本书的作者十年磨一剑，在设计色彩课程的教学改革中做出了不懈的努力，将上述思想付诸设计色彩课程教学改革的现实，变做具有借鉴意义的、具体的、可操作的教学成果，这本《设计色彩学》的科学性、实用性和教学示范性作用无疑显著。

<div style="text-align:right">

黄建军

教授　博导　艺术设计系主任

华中科技大学建筑与城市规划学院

</div>

目 录

第一章 设计色彩概述 ……………………………………………………… 1

 第一节 设计色彩的学科属性 / 1

 一、设计色彩的含义 / 1

 二、设计色彩发展的历史演变与现状 / 1

 三、设计色彩的学科特点 / 3

 第二节 设计色彩学习的内容、方法及意义 / 4

 一、设计色彩的基本内容 / 4

 二、设计色彩的学习方法 / 6

第二章 设计色彩原理 ……………………………………………………… 8

 第一节 设计色彩的形成原理 / 8

 一、色彩形成的物理因素 / 8

 二、色彩形成的生理因素 / 13

 三、色彩的色名方法 / 17

 第二节 设计色彩的混合与搭配 / 18

 一、设计色彩的混合理论 / 18

 二、三原色、间色、复色 / 21

 三、色相环与色立体 / 23

 四、设计色彩的搭配和混合的方法 / 27

 第三节 设计色彩的对比与调和 / 31

一、设计色彩的对比 / 31

　　二、设计色彩的调和 / 36

　　三、设计色彩对比与调和的关系 / 39

第三章　设计色彩的符号语言 …………………………………………………… 40

第一节　设计色彩的符号结构 / 40

　　一、设计色彩的符号性 / 40

　　二、设计色彩的第一层表意结构 / 41

　　三、设计色彩的第二层表意结构 / 44

第二节　设计色彩的审美意指联系 / 46

　　一、设计色彩的艺术形象链接 / 46

　　二、设计色彩的修辞链接 / 48

　　三、设计色彩的意向链接 / 48

第三节　设计色彩的符号语义 / 49

　　一、设计色彩的心理感知 / 49

　　二、设计色彩的符号性格 / 51

　　三、设计色彩符号的象征 / 55

第四章　设计色彩造型基础（一）水彩画写生的理论及基本表现技法 ……………… 64

第一节　水彩画概述 / 64

　　一、水彩画的基本特点 / 65

　　二、水彩画写生的工具、材料及其性能 / 66

第二节　水彩画表现技法的基本类型 / 68

　　一、干画法与湿画法 / 68

　　二、特殊技法 / 73

第三节　水彩画的写生技巧 / 77

　　一、水彩静物写生 / 77

　　二、水彩风景写生 / 79

第五章　设计色彩造型基础（二）水粉画写生的理论及基本表现技法 …………………… 89

第一节　水粉画的工具、材料、性能 / 89

　　一、水粉画的基本工具 / 89

　　二、水粉画的颜料特点 / 92

第二节　水粉画的表现技法 / 94

　　一、几种常见的笔法及艺术表现力 / 95

　　二、干画法、湿画法 / 96

　　三、水粉画艺术处理应注意的几个要素 / 98

　　四、概括和夸张与水粉画表现 / 103

　　五、常见的几种水粉画弊端及处理方法 / 104

第三节　水粉写生 / 107

　　一、水粉画的观察方法 / 107

　　二、水粉静物写生 / 107

　　三、水粉花卉写生 / 111

　　四、水粉风景写生 / 112

第六章　设计色彩的设计与表现 ……………………………………………………………… 128

第一节　设计色彩的创新设计与思维 / 128

　　一、设计色彩的艺术思维 / 128

　　二、设计色彩的形式美学法则 / 133

第二节　设计色彩的归纳与表达形式 / 136

一、设计色彩的归纳、提炼 / 136

　　二、设计色彩的具象表达、抽象表达 / 140

第三节　设计色彩的设计专题 / 142

　　一、设计色彩的结构与肌理 / 142

　　二、设计色彩的限色与色调 / 145

　　三、设计色彩的解构与重组　/ 151

　　四、设计色彩的象征应用　/ 157

第七章　设计色彩佳作欣赏·· 164

参考文献·· 189

后记·· 190

第一章　设计色彩概述

第一节　设计色彩的学科属性

一、设计色彩的含义

设计色彩是以写生色彩训练作为基础，通过对色彩的认识、感觉、审美以及表现能力等方面的训练，并在此基础上进行主观意识的色彩整理、归纳、概括与提炼等手段，以培养学生驾驭色彩、设计色彩能力的一门设计基础课程。它涉及写生色彩、色彩装饰、色彩构成、心理学、符号学和设计学等诸多方面，具有典型的学科交叉的属性。

设计色彩作为一个开放的观念，要求在学习色彩知识的同时更应学会开阔思路、拓宽思维、勇于尝试，努力把握设计的本质。一般来讲，每一个正常的人都可以进行设计思维活动，这种活动既可表现在专项设计项目中，也可存在于对日常具体问题的处理过程中。从广义的设计思维来看，凡是对某一具体设计对象的思维主体而言，具有新颖独到意义的设计过程的任何思维，都可称之为设计思维。这里尤其看重的是新颖、独到，认为设计思维就是"想到了别人没有想到的观念"，它将世界上的任何产品、任何创意都视为设计思维的结果。

具体到设计色彩的思维，它是一种艺术思维，是在色彩设计中，色彩形象思维与色彩抽象思维经过想象与联想、理智与情感、意识与无意识、灵感与直觉等思维过程所形成的创造性思维。通常，学生的创新欲望来自于外界事物对感知神经的刺激，有了特殊的外界感受，其思维活动就会活跃起来，进而激发学生探索的主动性。因此，设计色彩中将创造性思维的培养作为平时学习的重点是很有必要的。具体到设计色彩的学习中，要求突破写生色彩中基于固定的光线对色彩的束缚、改变和纠正设计色彩学习中的错误和偏见，做到既重视基础训练的严格性与科学性，又强调从观察与体验生活出发，努力探讨所有的知识技能与手段之间的广泛借鉴，并借鉴相关艺术学学科成熟的学科范式去领悟设计色彩学习对于设计专业的发展具有潜在的影响，真正实现"设计"与"色彩"有机结合的课程目标。

二、设计色彩发展的历史演变与现状

设计色彩是随中国艺术学的发展而不断发展的，作为一门艺术与设计的基础学科，自20世纪初到现今的百余年发展时间，由西学东渐的启蒙、移植、引进到目前学科发展成熟、体系相对完善的历程，大致经历过三个主要阶段：即启蒙期、发展期和形成繁荣期。

设计色彩作为一门学科，在我国教育发展的启蒙时期可以回溯到20世纪初到20世纪70年代末。这个时期，设计色彩作为一门现代意义的学科概念还不是很清晰的，色彩的教学基本移植西方以写生再现为基本模式，强调技能与技巧的训练而忽视色彩理论与规律以及色彩设计的具体应用等方面的探索。在中国早期为数不多的诸如南京两江优级师范学堂（1902年）、浙江中等工业学堂（1910年）等专业艺术学校中，根据所开设的"以图画手

第一章 设计色彩概述

工为主科、音乐为副科,兹单以图画言之",即有"西洋画(铅笔、木炭、水彩、油画)、中国画、用器画(平面、立体)、图案画等"学科,而设置的与设计色彩教育有关的内容主要是《装饰色彩》或者《图案色彩》等。在此期间,陈之佛、雷圭元、庞薰琹等中国现代设计艺术教育的先驱,十分注重从写生色彩客观对象或从传统色彩中获取色彩设计、创作素材和灵感。其中,陈之佛在任广州市立美术专科学校图案科教授时,就色彩教学问题出版过《色彩学》(1928年),以现在的眼光来看可能是偏重色彩常识性的概念和技法等内容的介绍,而缺乏对色彩设计学视角的深度解读与综合探讨,但在那个年代将色彩作为教学中独立的问题来进行探讨已经难能可贵。

在这个时期的新中国成立到20世纪70年代末改革开放初的一段时间,设计色彩的学科发展同艺术学门类的学科发展一样,由于照搬前苏联的教育模式而影响到对西方色彩研究成果和教学体系的全面了解与借鉴,影响到其学科的发展。尽管如此,由四川美术学院留法归来的李友行教授所倡导的《归纳色彩》,在吸取马蒂斯、后期印象派、版画着色等艺术创作色彩运用的基础上,帮助学生从写生再现的自然色彩向艺术创造的主观色彩运用的转变而设立的新课程,其特点是以提炼、概括的手法去表现客观自然色彩对象,具有一定的装饰性特征,并逐步推广到国内许多艺术设计院校,从而成为从写生色彩向装饰色彩过渡的重要铺垫课程,在一定程度上可以说是现代设计色彩主观设计表达的萌芽。

设计色彩教育的发展时期是改革开放的20世纪80年代到20世纪末,这个时期也是中国艺术学学科架构完成的重要时期。在《授予博士、硕士学位和培养研究生的学科、专业目录》(1997年)和1998年由教育部颁布实施的《普通高等学校本科专业目录》的两个文件中,中国艺术学的教育结构体系的确立是无疑的,即当时在艺术学下的8个二级学科分别为艺术学、音乐学、美术学、设计艺术学、戏剧戏曲学、电影学、广播电视艺术学、舞蹈学这样的架构。在这样的学科结构背景下,除音乐学、舞蹈学外,其他与视觉有关的学科开设设计色彩作为造型基础课程已经成为一种必然,因此,色彩课程教学不能因袭过去老式的教学内容,必须解放思想,开拓进取。其时,国内许多艺术设计院校的色彩教育者与国外色彩同行进行了交流。具体包括:1979年香港大一艺术设计学院到广州美术学院讲学和1982年美国威斯康星大学师生15人一行到中央工艺美术学院进行为期1个月的专业交流活动等。在色彩课程内容改革上,受由德国魏玛的包豪斯学校《色彩构成》教学体系影响较大。《色彩构成》对于中国现代设计色彩教育的贡献在于:一是主张从科学的角度研究色彩,而不是像当时其他美术教育者那样仅仅重视色彩对人的情感作用及心理反应;二是为该课程建立了严谨的理论基础;三是通过严格的色彩教学方式对学生进行渐进引导,最终能够使学习者完全掌握色彩创作原理,并且能够得心应手地应用到专业设计上去。

设计色彩教育的形成繁荣时期是21世纪始至今的一段时间,是中国现代设计色彩教育发展进程中最具开创意义的历史阶段。

在我国高校设计艺术专业中,采用前苏联美

术教育体系与法国印象主义光色理论相结合综合体的设计色彩教学方式是不可否认的事实。在一定的历史时期内，这套体系的确起到了相当有益的作用。它建立了西方艺术形式在中国的位置，打破了中国传统设计色彩一成不变的模式，使中国艺术学的学科得到发展。而今天的设计与艺术，则充分显示了艺术与科学的紧密结合，在世界现代设计艺术发展史上不仅表现在材料上，而且在造型、装饰方面的反映也十分突出。材料的增多和利用，造型的讲究和装饰表现手法的改变，每一步都是科学进步和发展的结果。因此，传统的、旧有的模式必须为以创造性思维为中心的新的设计色彩改革所替代。

事实也是如此，在我国，各高校设计艺术专业在继续保持自身色彩发展主体地位的同时，已经做出许多锐意改革发展的新举措。其中，一个重要举措就是突破了以往将色彩艺术设计仅仅作为设计艺术基础课程的做法，同时，解构与模糊了传统意义上的专业划分模式，使设计色彩在写生色彩学、装饰色彩学、美术心理学、色彩构成学和设计学等基本理论的基础上，以全新的思维方式、按照人才培养的需求对设计色彩给予专业界定，形成一门探讨和利用色彩组合变化原理来发掘人的理性思维和创造性思维的专业课程。

三、设计色彩的学科特点

设计色彩是以培养设计师为目的的，旨在通过对设计色彩配置规律及其造型技巧的训练，来解决在设计中色彩设计的思维方法、意象表达等问题。因而，设计色彩不仅仅只是局限于对于客观对象的简单的重现式的描绘，而且还要求善于将其进行理性的思维归纳、提炼，形成色彩设计的一般规律，体现在设计过程中实用价值与审美价值的紧密结合。因此，其学科的基本特点显示为色彩设计与色彩科学的高度结合。具体来说，就是光与色的科学理论、视觉心理理论、条件色的理论结合色彩功能的理性分析与运用等知识的综合，并以写生色彩为基础，在写生色彩的基础上对色彩规律及其表达进行主观的整理、归纳和发展，逐步培养学生色彩运用的主观表现意识与设计色彩的自觉。

首先，设计色彩课程具有典型的基础性。设计色彩不仅是艺术设计的主要手段之一，也是艺术设计的重要基础。同时，色彩作为一种视觉艺术语言，也有其独特的语言形式和表达方法。一般来说，色彩是光线通过物体的反射作用于人的视觉和大脑反应的结果。然而，设计色彩作为艺术设计专业的一门基础课程，在面向如广告、插图、标志、设计、建筑外观、服装设计等现代艺术设计专业的造型与表达方面，其教学必须有所针对、有所侧重。也就是说，要在设计色彩的教学中解决设计造型的思维问题、色彩配置问题和色彩的意象表达等问题；在色彩写生的基础上，不仅要实现对学生色彩造型能力的培养，而且还要实现艺术设计的设计意识的教学目的。因此，设计色彩要通过写生色彩对光源色、环境色、固有色以及色彩造型的高度概括、提炼、归纳等手段，在研究自然色彩及其规律的基础上，进一步对客观物象的色彩进行有针对性的、主动的解构与重组、色彩设计的意象设计和色彩的主观色彩的运用表达等课程内容的训练，从而加深对客观自然色彩的成因及其变化规律的认识和掌控，同时，也使学生能够在写生色彩变化的直观表现和色

彩应用的理性分析基础上，获得自由地设计色彩、表现色彩的能力。

其次，设计色彩是以写生作为设计色彩的开端，与传统的写生色彩课程在教学理念和方法上有所不同，具有明确的目的性和实用性。以构图为例，传统的写生色彩构图在遵循形式美法则的基础上，按照均衡多样统一的原则，其构图大多表现为在画面的黄金位置上以所要表现的主体物为主要对象来安排构图，然后配置一些其他形量较小的构成元素，在艺术形式上多流于程式化特征。而设计色彩的写生构图则要求有目的性地在构图的表现效果和感觉上作出设计的安排，要求在设计构图表达中对构思进行更主动的设计实践。因而，构图中出现的可能不一定就是那些所谓的主体物，构图的视觉元素可能会是一些具有表现意义的视觉符号，它们以象征、隐喻等方式，在构图上形成特殊的视觉流线而建构出构图中画面的形式特征。这种有目的性的构图练习不仅能够改变学生习惯性的构图方式，而且还拓展了学生的思维表达，有利于学生形成自己的设计艺术语言。

第三，在设计色彩的写生中，表现语言的精练和准确性也非常重要，但这种表现语言实现的途径并不是唯一的，而是以多元的方式来进行表达的，因此，语言的精练、准确、灵活性构成设计色彩课程的又一突出特点。从设计的角度来讲，设计色彩更多地运用的是主观色彩，培养学生的主观色彩意识和驾驭主观色彩的应用能力是设计色彩课程的最终目标。但这种主观色彩的培养、形成和来源需要在设计色彩的写生中进行磨炼。比如，在写生中可以把复杂的客观对象的色彩关系简化为几个大的色块来概括整幅画面的色调。这种概括能力就会成为学生设计表达的基本素质。一般讲，写生对象通常是具有复杂细节的，这些繁缛的细节往往在表现形式上都比较混乱，缺乏一定的色调和秩序美感，但当这些复杂的视觉元素被归纳为大小不同和具有明确的色彩偏向的色块后，画面物体之间理性的色彩关系就开始形成。这些充分说明在培养学生主观色彩形成方面，采用以自然色彩为基础，以色彩写生的理性归纳为手段，以色彩理论知识和大量的写生实践作支撑，加上有目的、有针对性的课题训练，能够真正实现学生色彩设计经验的积累和色彩设计修养的升华。在这个过程中，学生通过对变化中的自然色彩表现语言进行精练和准确提炼、归纳，从而激发他们超越对自然色彩表象的模仿而达到主动性的认识与创造，并自觉地将设计色彩基础训练有机地同专业设计联系起来，逐步形成设计色彩的表现能力。

第二节 设计色彩学习的内容、方法及意义

一、设计色彩的基本内容

设计色彩是在自然写生色彩的基础上，以色彩理论知识为指导，通过有针对性的色彩设计训练，实现对学生色彩造型和主观色彩设计表达能力的培养。因此，在课程内容安排上非常注重探讨和利用色彩规律所形成的组合变化原理以及写生色彩的造型训练，来挖掘学生对于色彩造型和色彩设计的理性与创造性思维，通过一系列较为完整的、科学的、系统的教学内容的合理安排，帮助学生以

第二节 设计色彩学习的内容、方法及意义

科学的方式认识色彩、分析色彩和掌握色彩的美的原理和规律。其基本内容具体来说主要包括以下几个方面：

第一，科学、系统的色彩理论知识作为基础内容的安排。设计色彩的教学目的是为了培养学生在客观认识色彩的基础上，进一步加强对色彩造型和色彩表达的艺术思维能力和空间表现能力，以及在色彩的设计实践中能够对设计色彩进行理性的分析和主观自由的表达。要做到这些，科学、系统地认识和掌握色彩的理论基础知识非常必要。诸如对设计色彩的概念、学科特点及其学习方法，光与色、物体色的关系及色彩的三属性，色彩的搭配过程中的对比与和谐，色彩运用中所产生的各种心理感觉和色彩的联想与象征，设计色彩的符号语言等基础理论知识的学习，能够更好地启发学生对设计色彩的主观能动表达的创造性思维，拓宽学生对设计色彩灵活的掌握能力。

第二，设计色彩写生能力的训练。这部分主要包括水彩、水粉的写生与色彩归纳。设计色彩的写生训练是形成对自然色彩的观察分析和个性化色彩归纳、概括表现能力的重要手段，也是对设计色彩的主动驾驭、形成独特的设计色彩语言的基石。就色彩的设计而言，设计色彩更多是主观色彩，是主观色彩意识和驾驭主观色彩的应用能力的体现，是将视觉中观察到的色彩经过有目的的筛选、提炼、梳理、变化体现出来的；而色彩写生的训练则在于感性的、客观的、空间的、真实的客观物象的再现，是表现者的意图图像化的具体表达。它们二者之间既有区别，又有联系，如果说写生色彩是对自然色彩的客观记录，是色彩设计的基础和源泉，那么，设计色彩就是写生色彩的发展和变化，是对客观自然色彩理性与创造的概括。因此，设计色彩的写生训练作为色彩与设计用色之间结合的桥梁，有利于设计色彩思维和表现能力的加强，经过写生色彩训练，所获得的对色彩的正确观察和认识能力，是进入设计色彩学习和进行设计色彩实践的必经之路。

第三，设计色彩专题训练的课题设置及其表现手法的内容安排。这些内容包括设计色彩的创新设计与思维；设计色彩解构与重组、象征表达的设计色彩视觉语言的设计与表现；设计色彩的形、色关系的归纳、提炼与搭配以及以写生自然色彩为基础和在此基础上依据设计色彩理念所进行的设计色彩的记忆色彩、色彩限制、色调变调、色彩象征等具体的课题设计训练四个组成部分。这些内容安排的目的在于通过学习过程中对设计色彩规律、搭配组合原理的探索和设计色彩中创造性的艺术思维的挖掘和培育，帮助学生以科学的方式认识色彩、分析色彩、掌握和使用色彩。从设计的角度讲，设计色彩的艺术思维的培育在很大程度上是以色彩基础理论和色彩写生实践作为支撑的，也就是说，在由色彩写生到色彩归纳的理性训练过程中，只有通过设计色彩专题训练的课题设置及其表现手法这一系列有计划、有目的和有针对性的专业性课题训练，通过超越色彩视觉表象的感性认识、注重对于色彩精神内涵的挖掘，才能促进学生设计色彩表达的主动性和创造性，形成设计色彩主观认识和表现的能力。

第四，注重设计色彩课程内容与设计相关专业的衔接。设计色彩作为艺术设计专业的重要基础

课程，不仅具有课程培养目标的普适性，而且具有满足相关艺术设计专业要求的特殊性。具体内容安排上针对相关艺术设计专业的要求，以设计色彩实践为主导，开展色彩分别在环境设计、产品开发设计、视觉传达设计、服饰等领域的具体应用的特色专题讨论，使色彩与设计更好地紧密结合起来。

综上所述，设计色彩课程内容的安排是以对色彩规律的认识为开始，以色彩的写生为基础，通过对写生自然色彩的观察、分析和个性化的概括表现，在此基础上，形成对色彩配置原理、形色统一规律以及色彩在人心理上的审美感知的科学认识，形成设计色彩主动的驾驭能力，并创造以设计理念为中心的形式多样、丰富多彩的设计色彩语言。

二、设计色彩的学习方法

在设计色彩的学习过程中，由于摆脱了传统绘画的写生模式，强调了在设计色彩中主观表达的主动性，强调了写生归纳的方法与色彩构成规律的结合，强调了设计色彩的理性思维，因此，科学的学习方法将有助于目的的实现。下面从几个方面进行具体探讨：

第一，提高在设计色彩学习过程中的审美认识能力和审美修养。审美能力，是现代人所应具备的基本素质，因而在现代设计生活中人们对设计师自身的审美素质提出了全新的要求。设计师是人类文化产品的设计者、传播者。学生作为未来的设计师，就必须在设计色彩的学习过程中在教师的引导下，不断更新色彩的传统观念，不断加强自身审美修养，提高审美素质，以高超的美的创造能力来满足未来人们对于设计产品的审美要求。

从本质上说，设计色彩的学习不只是单纯的色彩知识的掌握，它的最终目标，是培养能够运用设计色彩知识进行艺术设计的专业人才。作为学习设计色彩的学生，仅仅将自己学习的重点放在大量色彩熟练技巧的训练上，而扼杀了自己的直觉审美天性是不可取的。因此，在设计色彩的学习过程中不仅要加强对色彩设计理论的经验认知，有效地落实指导教师在设计色彩教学中科学编排的模式化（诸如三要素对比如明度对比、纯度对比、色相对比以及视知觉对比如冷暖对比、面积对比）以及设计色彩的解构与重构等教学内容与训练，形成对于设计色彩知识的明确把握和设计色彩设计经验的积累，而且还要以高品质的审美修养作为自身设计品质的建构要求，自觉地形成设计色彩学习的积极性和主动性，将精力和时间运用在更广阔的色彩设计领域，提高审美能力。

第二，由于设计色彩是以写生色彩为基础、以色彩设计规律研究为手段，因而，在学习设计色彩过程中要注重创新思维能力的培养。现代设计学学科的培养宗旨是创新型的专业设计人才，设计色彩课程在教学中是必须达到创新的教育目的的。这就要求学生在学习中注重对已有优秀色彩案例的分析和审美，感受和领悟色彩的本质、情感和规律，以培养色彩的表现和应用能力，并以此来启发自身的创新思维，使之在设计色彩的实践中，用更加丰富的想象力、创造力和对色彩的敏锐鉴赏能力，来设计、创作出优秀的作品。

第三，注重设计色彩在学习内容、表现主题与手段、视觉形式等设计上的多元化和灵活化。教师在设计色彩训练过程中主题性的设计色彩训

第二节　设计色彩学习的内容、方法及意义

练，是探索设计色彩表现力的重要基础，也是灵活地掌握和创造性地运用设计色彩的关键。设计色彩训练内容的主题性的规定，可以使学生更主动地去搜索和调研与作业相关的背景资料，在设计观念上对设计色彩传达主题的价值观念和文化属性进行理性的整合，以谋求更多、更好的设计表现形式。同时，学生也应该根据自身专业的特点以及对未来设计职业的规划，自选有关设计色彩表现内容的课程作为补充，显示在设计色彩学习中的能动性。

第四，设计色彩的学习还要注重对传统民族色彩的解构和融会、注重对设计色彩相关姊妹课程的借鉴与学习。在设计色彩学习中，相邻的比较成熟的设计美学、装饰图案、设计素描等姊妹课程能够为设计色彩的学习提供有效学习方式的借鉴和启示；而中国建筑彩画、宗教壁画、民间年画以及中国服饰、京剧脸谱等传统艺术形式中，色彩搭配的典例不仅是我国先民对色彩规律研究的智慧与经验结晶，具有典型的地域特征和广泛的传统文化内涵，而且还是当代艺术设计取之不竭、用之不尽的源泉。因此，在学习设计色彩过程中，借鉴传统色彩，有利于中国传统文化特征鲜明的色彩形式与西方色彩设计、构成理念的融合，通过对中国传统民族色彩中精华的学习、借鉴，并有效地运用到设计色彩的实践中，无疑有利于国家形象的建构和中国传统文化的传播。

总之，科学地、系统地认真学习和研究设计色彩建构的基本规律，熟练地掌握设计色彩的科学理论与表现技巧、表现方法，对于每一个艺术设计专业的学生来讲是非常重要的、有意义的。

第二章 设计色彩原理

第一节 设计色彩的形成原理

一、色彩形成的物理因素

（一）光与色

现代物理已表明，人们常见的昼光是由不同波长的色光组合而成的。17世纪英国物理学家牛顿发现白色阳光通过三棱镜折射，能分解为红、橙、黄、绿、青、蓝、紫七种颜色，而且，这七种色光再次通过三棱镜时不能够被分解，但是，当把它们重新聚集时，又能混合为白色的光。因此，这种依次排列的七色光被称为太阳光谱。

色彩作为一种可以视觉的现象，牛顿的光学实验证明，色彩实际上是有着不同波长的光波刺激人的眼睛的视觉反应。光是发生色彩感觉的客观存在，它不以人的意志为转移；人的眼睛是视觉感知的接收器，不同的人对于色彩有着色光普遍性之外的个性化的感知。二者有机地结合，为人们显现出色彩斑斓的世界，也就是说没有光线，眼睛无法感知客观存在的事物，没有光便没有色彩。

在对由三棱镜分解出来的色光研究中发现，人眼对色光的感知有着一定的阈限。光作为客观存在的一种物质，它是电磁波的一部分。一般来说，电磁波是由同相振荡且互相垂直的电场与磁场在空间中以波的形式移动，其传播方向垂直于电场与磁场构成的平面，有效地传递能量和动量。电磁辐射可以按照频率分类，从低频率到高频率，包括无线电波、微波、红外线、可见光、紫外线、X射线和伽马射线等。人眼可接收到的电磁辐射，没有精确的范围；通常一般人的眼睛是可以感知到波长在400～700nm之间的电磁波的，但还有一些人能够感知到波长大约在380～780nm之间的电磁波。人眼在正常的视力状况下，对波长约为555nm的电磁波最为敏感，这种电磁波处于光学频谱的绿光区域。

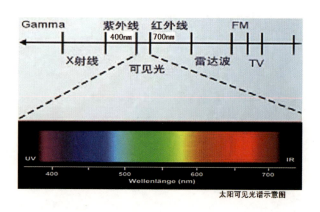

太阳可见光谱示意图

可见光谱的波长范围 单位：nm		
颜色	波长	范围
红	700	780～640
橙	620	640～600
黄	580	640～550
绿	520	550～480
蓝	470	480～450
紫	420	450～380

注释：$1nm=10^{-6}mm$。

另外，人眼感知可见光的范围会受到大气层的影响。因为大气层对于大部分的电磁波辐射来讲都是不透明的，只有可见光波段和其他少数如无线电通信波段等例外。

（二）光源色、固有色、环境色

1. 光源色

色彩的本质是光，没有光便没有色彩的感觉，色彩与光有着密切的关系。宇宙万物之所以呈现五彩斑斓的色彩，是有着光照的先决条件的。通常人们把光源照射到白色光滑的不透明物体上所呈现的色彩叫做光源色。在物理学上，将光源对物体色的显色产生影响的这种性质叫做演色性。

在人们的日常生活中，光有多种来源。其中，太阳光是最重要的自然光；其次是人造光，比如烛光、火光、各种灯光等。不同的光源，由于其中所含波长的光的比例上有强弱，或者缺少一部分，从而表现出各种各样的色彩。例如，普通的白炽灯灯泡的光所含黄色和橙色波长的光多而呈现黄色，而日光灯由于所含蓝色波长的光多则呈蓝色。随着科学技术的发展，各种人造光源不断丰富，尤其是现代社会，人们对光、色的要求越来越高，从而极大地促进了人造光源的变化。

在光源色的性质上，有的色光偏向于温暖的感觉，像太阳光、白炽灯光等；有的色光则偏向于寒冷的感觉，像晴天所特有的蓝色昼光、月光、日光灯光、电焊弧光等。光线的强弱会对物体的色彩产生非常大的影响，光线强时，物体色会提高明度，其色彩倾向与纯度同时也会产生变化；光线弱时，物体明度会降低色彩的纯度饱和。

2. 固有色

人们对客观存在物体的色彩感觉是一个非常漫长的认知过程，就固有色而言，通常是把白昼光条件下物体呈现出来的让人所能够视知觉的色彩相貌称之为固有色。或者说，固有色就是指物体固有的属性在常态光源下呈现出来的色彩。

物理学的研究表明，自然界中的物体本身是没有颜色的，物体之所以呈现各种不同的颜色是由于光与色之间有着内在的联系。不同色光具有其特定的波长，自然界中的物体，由于各自的密度不同而有不同的吸附光波的能力；当光线照射到物体上时，有的被吸收，有的被反射，有的被全部吸收，有的被全部反射。进一步的研究发现，人们眼睛所感受到的物体的颜色正好是反射出来的光线的颜色，因此，没有光也就没有所谓颜色，所谓固有色就是物体对光的有选择的反射从而显现出的反射光的色相，亦即物体的固有色。按照这个理论，就不难理解，物体显现黑色相的原因就是在于它吸收了全部光线，而白色则相反，是反射全部光线所呈现的物体的颜色视觉状态。同理，红苹果表皮，在日光下只反射红色的光线而吸收其他的色光，因而让人产生红色的感觉；青色的苹果表皮，只反射绿色光而吸收其他色光，让人产生绿色的感觉。

值得注意的是，物体的固有色会依光源色的不同而产生变化，而且多数时候呈现出来的颜色并非只是单纯的单色反射光，而是混合了数种单色光而形成的复合光色。也就是说，一件物体的固有色并非只反射或透过光谱中的一种或两种色光，人们视觉感受到的反射或透过的是那些较多的色光，尽管其他的色光也会有微量的反射，但并没有为人们所视觉感知，因而各种物体所产生的所谓固有颜色，绝非单纯颜色的色光，而是以"复合"的方式反射或透过的"复合光"。因此，决定和影响物体固有色的因素有以下几个方面：

第二章 设计色彩原理

（1）物体的分子结构。

（2）光线的性质。

（3）物体表面肌理，如光滑、粗糙等影响光的折射、反射、透射程度。

（4）观看时人们的心理因素。

3. 环境色

环境色是指在各类光源（比如日光、月光、灯光等）的照射下，一个物体受到其周围物体反射的颜色影响而引起的物体固有色变化的那部分色彩。通常也称为条件色。环境色的存在并不是孤立的现象，自然界中的一切物体色均受到周围环境不同程度的影响，就其本质而言，环境色是光源色作用在物体表面上而反射的混合色光，所以环境色的产生是与光源的照射分不开的。这是因为物体表面受到光照后，除吸收一定的光外，也能反射到周围的物体上，尤其是光滑的材质具有强烈的反射作用。

另外，在光照条件下，物体受光部分和背光部分所呈现的差别非常明显。环境色的存在和变化，在视知觉上加强了物体与物体相互之间的色彩呼应和联系，能够微妙地反映出物体的质感。同时，也极大地丰富了物体所呈现出来的丰富色彩。

4. 光源色、固有色、环境色三者之间的关系

在写生色彩中，光源色、固有色、环境色共同构成了物体的基本色彩，因而三者之间的关系并不是孤立的，而是密切相关、相辅相成的有机联系。尤其是在色彩写生实践中，只有认识、理解写生对象之间色彩的光源色、固有色、环境色的相互关系，才能表现出色彩丰富、和谐的绘画写生作品。

在这幅水彩静物习作中，对于光源色、固有色、环境色的把握和掌控是有可取之处的。亮部高光处使用偏蓝的亮色表现出了天光的光源色倾向，而暗部则在反光部位施以衬布的颜色，使罐子的色彩与衬布之间相互呼应，构成一种和谐的关系。在亮部的灰色部位，采用水彩的浓破淡、色彩对冲的手法，恰到好处地呈现了罐子固有色褐色的釉质质地，罐子沿口处理也别具匠心，略带柠檬黄的色彩偏向于高脚杯中的液体色彩，相互照应，在色彩的构成形式上别有一番趣味。在整体色调上，以淡淡的紫色作为基调，使各表现对象中独立的色彩之间发生关联，从而勾画出一幅宁静、淡雅的画面。

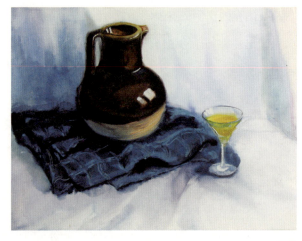

黄倩

从上幅习作中可以看出，环境色在写生色彩中有着很重要的作用，它的影响是全面的。当然，尽管环境色对物体的影响是全方位的，但由于光源色的强度远胜过环境色的影响，因而就物体的受光部表现而言，环境色对物体受光面的影响是微乎其微的，相比较而言，环境色主要影响到物体的暗部，也就是反光部分。再者，质地光滑的浅色物体对环境色的吸收与反射较明显，如金、银、不锈钢及玻璃制品等反光色彩基本上就是环境色，而陶器、竹

木制品、亚麻、丝绒等质地粗糙或颜色深的物体，对环境色不敏感。

认识物体的环境色并不是件很难的事，在光源色、固有色、环境色三者中，环境色对物体的影响又相对较小，只是因为环境色反映出该物体所处的特定环境，以及它与周围物体的有机联系，才使环境色成为写生中色彩表现的一个重要的问题。一般来讲，对环境色表现的难点在于掌握它的明度与纯度。物象周围的环境越是复杂，它的变化越是不易掌握。恰到好处的环境色表现会使画面色彩显得丰富完整。有些初学者不敢去画环境色，怕画"花"了，这样会使画面色彩显得单调枯燥，使物象的色彩显得比较孤立，这在色彩写生中是不足取的。因此，在写生色彩的实践中，认识和理解写生对象之间色彩的相互影响，弄清物体光源色、固有色、环境色的相互关系，势必有助于色彩写生过程中主动地把握画面中各部分的色彩关系，表现出写生作品中变化丰富的色彩关系。

（三）色彩的分类与特性

1. 色彩的分类

自然界中丰富多彩的色彩按照人们视知觉效果可以大致分为两类：即，无彩色系和彩色系。

（1）无彩色系

是指黑色、白色和由黑色、白色所调和形成的各种深浅不同的灰色，它们按照一定的变化规律，排成一个由白色逐渐变到浅灰、中灰、深灰到黑色的系列。这个系列在色度学上称黑白系列，也就是所谓的无彩色系。无彩色系列中这种由白到黑的变化，可以用一条垂直轴表示，一端为白，一端为黑，中间有各种过渡的灰色。在无彩色系里，纯黑表示理想的完全吸收光照的物体，纯白则是理想的完全反射光照的物体。但是，在现实生活中并不存在纯白与纯黑的物体，在通常应用的各种颜料中采用的白色或者黑色，只能是接近理想的色彩效果，而非达到理想的状态。

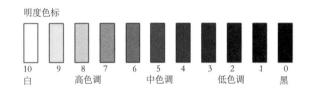

无彩色系的色彩只具明度上的变化，它们不具备色相和纯度的性质，也就是说它们的色相与纯度在理论上都等于零。上图明度色标表示：色彩的明度可用黑白度来表示，两极分别为白与黑，愈接近白色，说明明度愈高；愈接近黑色，说明明度愈低。在纯黑中逐渐加白，使其由黑、深灰、中灰、浅灰直到纯白可形成一个黑白色阶变化有序的明度色标（也可用于有彩色系），这个色标通常被分为11个等级，成为明度渐变，做成一个明度色标，其中，明度在1～3度的色彩称为低色调，4～6度的色彩称为中色调，7～9度的色彩称为高色调。

图例表明从明度最亮的白色开始，依次为：白、亮灰、浅灰、亮中灰、中灰、灰、暗灰、黑灰、黑等。越接近白色者，明度越高，越接近黑色者，明度越低。色彩间明度差别的大小，决定明度对比的强弱，3度以内的对比称明度的弱对比，又称短对比；3～5度的对比称为中对比，又称中调对比；5度以外的对比称为强对比，又称长调对比。

（2）有彩色系

有彩色系又称彩色系，是指由可见光谱所组

成的全部色彩系列，包括红、橙、黄、绿、青、蓝、紫等基本色。有彩色系里的任何一种都具有颜色的色相、纯度、明度这三个基本要素的特征，有彩色系的色彩所呈现的视觉效果是由光的波长和振幅来决定的，其中波长决定色相，振幅决定明度和纯度。因此，基本色之间不同量的混合、以及基本色与无彩色系之间不同量的混合所产生的各种复杂的色彩都属于有彩色系。

2. 色彩的属性（色彩的三要素）

一般来说，人们对自然界中的任何一种彩色光的视觉感知都不是孤立的，而是包含了其色彩基于色相（色调）、纯度（饱和度）、明度三种基本属性的综合效果。这三种基本属性通常也被称为色彩的三要素。

（1）色相

色相通常指的是色彩相貌，也是色彩一种最基本的感觉属性，是区别色彩种类的名称。例如，红、橙、黄、绿、青、蓝、紫等都代表着具体的色相。这种属性可以使我们将光谱上的不同部分区别开来。

（2）明度

明度指色彩的明暗程度。它是一种可以使我们区分出明暗层次的非彩色的视觉属性。这种明暗层次取决于亮度的强弱，即光刺激能量水平的高低。

色彩的明度有两种情况：其一，是同一色相条件下的不同明度，即同一颜色在不同光照的条件下，强光照射显得明亮，弱光就显得灰暗模糊；再者，在色彩的调配上，同一色相的颜色加白或者加黑后能够产生丰富的明暗层次。其二，不同的色相的颜色具有不同的明度，每一种纯色都有着各自对应的明度，也就是说，如果排开有彩色系色彩视觉的色相属性，只涉及明暗层次的感觉，就像用黑白全色胶卷拍照片，只记录明暗层次而不记录色相那样，就会发现有彩色系里的所有色彩都有着各自相对应的明度，其中，黄色的明度最高，蓝紫色最低，红、绿为中间明度，同时，色彩的明度的变化会影响到其纯度的变化。

科学研究表明，人们眼睛对明暗层次的感觉会随着光线明暗急剧的变化而变得迟钝起来。当光线弱时，人们不太能分得清明暗层次。同样，在强光下，眼睛对明暗层次也会变得迟钝。一般来讲，人眼在555nm的黄绿色段上视觉最为敏感。据此，可以说从打动知觉能力的强弱角度看，略带黄绿的色光最醒目。另外，人们还发现，人眼对光的敏感度也与光的亮度水平有关系，在低亮度水平下会沿着光谱机敏度曲线从长波段向短波段方向平移，使人眼对短波系列的色彩变得相对地更为敏感起来。这就是为什么在拂晓之前和日暮之后，室外景色变得幽蓝，蓝紫色的花草或物体变得醒目起来的原因。同样,夜色总是显示为暗蓝景象也是这个道理。这些科学原理为设计色彩的绘画写生提供了科学的参考依据，因此，人们可以根据光照条件来选择设计色彩色彩写生的基调。

（3）纯度

纯度是指色彩的纯净程度，又称鲜艳度、浓度彩度、饱和度。它是那种使人们对有色相属性的视觉特性在色彩的鲜艳程度上作出评判的视觉属性。具体表现为色相在视觉上的明确及鲜灰的程度。在纯度的视知觉上，生理学的研究表明，人的

眼睛对色彩本身的纯度感觉也不一样。红、橙、黄、绿、青、蓝、紫七色相中各有其纯度，七色光混合即成白光，七色颜料混合成为深灰色；黑白灰属无彩色系，即没有彩度，任何一种单纯的颜色，倘若加入无彩色系任何一色的混合即可降低它的纯度。在七色中除各有各自的最高纯度外，它们之间也有纯度高低之分。我们可以通过一个并列的色散序列色相带，将各色同样等量加灰，使其渐渐变为纯灰。在七色光的纯度测试中，人们视知觉感知青绿色最容易，而感知红色最难，也就是说，人的眼睛对红色的光刺激反应强烈，对绿色的光刺激反应最弱，感觉其纯度低。

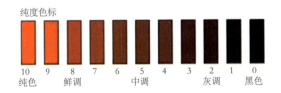

另外，在有彩色系的色彩系列中，任何一种色彩，其鲜艳程度与纯度成正比，根据人们使用色素物质的经验，色素浓度愈高，颜色愈浓艳，纯度也愈高。

（4）色相、明度、纯度三者之间的关系

色相、明度、纯度的三种特征是色彩不可分割的组成部分。在人们对色彩的视知觉中，纯粹的单一特性的色彩是不存在的，也就是说，只有色彩的色相而不具有色彩纯度和明度的色彩或者说只具有明度而无色彩的色相与纯度的色彩是不存在的。这就要求人们在认识色彩时必须同时考虑色彩的这三个要素。除色彩的三要素外，色彩的冷暖关系也是一个非常值得注意的现象，尽管色彩属性的冷暖定位是一个假定性的概念，但它所给予人的心理感受在色彩写生和具体应用中是不容忽视的。

3.色温

色温〔Colo（u）r Temperature〕是表示光源光色的尺度，单位为K（开尔文）。具体地讲，光源发射光的颜色与黑体在某一温度下辐射光色相同时，黑体的温度称为该光源的色温。在黑体辐射中，随着温度不同，光的颜色各不相同，黑体呈现由红—橙红—黄—黄白—白—蓝白的渐变过程。某个光源所发射的光的颜色，看起来与黑体在某一个温度下所发射的光颜色相同时，黑体的这个温度称为该光源的色温。"黑体"的温度越高，光谱中蓝色的成分越多，而红色的成分则越少。例如：白炽灯的光色是暖白色，其色温表示为2700K，而日光色荧光灯的色温表示方法则是6000K。

色温在摄影、录像、出版等领域具有重要应用。光源的色温是通过对比它的色彩和理论的热黑体辐射体来确定的。热黑体辐射体与光源的色彩相匹配时的开尔文温度就是那个光源的色温，它直接和普朗克黑体辐射定律相联系。

二、色彩形成的生理因素

（一）眼的构造与视觉功能

眼睛是人的视觉器官，它的组织结构既复杂又精细，包括眼球、视路和附属器官等组成部分。眼球是视觉器官的主要部分，略成球形。它是一个完整而精细的光学结构，有屈光系统（包括角膜、房水、晶状体和玻璃体），遮光系统（包括瞳孔、虹膜、睫状体、脉络膜和巩膜）和感光系统（包括

视网膜和视神经）。在三大部分的密切配合下，共同完成眼球的视觉功能。

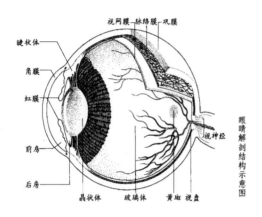

眼睛解剖结构示意图

1. 屈光系统

眼睛的屈光系统是由角膜、房水、晶状体和玻璃体几个部分构成的，统称为屈光间质，也可认作为一组复杂的共轴透镜。在正常情况下，当外界的光线经过一系列屈光间质屈折和调节后，成像于视网膜上，如果其中某一部分发生病变或障碍，就不能正确成像。角膜、晶体的前后面都称作屈光面，又因角膜和房水的屈光指数相近，两者可视为一个凸透镜，这样屈光系统只有角膜前面、晶体前面、晶体后面三个面，总屈光度数约为58.60屈光度。

角膜：是一种光滑、透明的组织，略呈椭圆形，约占眼球壁的前1/6，曲度较大，曲率半径前表面约为7.7mm，后表面约为6.8mm，光线由这里射入眼球，有屈光作用。

房水：是一种澄清的液体，充满眼房内，由睫状体产生后，进入后房经过瞳孔到达前房，再由房角处渗入滤帘和巩膜静脉窦，进入前睫状静脉汇入眼静脉。

晶状体：晶状体紧靠虹膜后方，以睫状小带与睫状体相连，呈双凸镜，后面较前面凸隆，无色透明，具有弹性，不含血管和神经。晶状体是眼球屈光系统的主要装置。当视近物时，睫状肌收缩，向前牵引睫状突，使睫状小带放松，晶状体则由于本身的弹性变凸，特别是前面的曲度加大，屈光力加强，使物像能聚焦于视网膜上。视远物时，则与此相反。这种现象临床上称为"调节"。

随着年龄的增长，晶状体逐渐失去弹性，睫状肌也逐渐萎缩，调节功能减退，从而出现老视。

玻璃体：是无色透明的胶样物质，表面覆有玻璃体囊，充满于晶状体和视网膜之间，除有屈光作用外，还有支撑视网膜的作用。

2. 遮光系统

遮光系统包括眼球壁外层的巩膜和眼球壁中层的色素膜即虹膜、睫状体和脉络膜。该系统具有与照相机的暗箱相同的作用，而虹膜中央的瞳孔可以缩小和开大，具有与照相机的光圈相同的作用。

3. 感光系统

感光系统包括视网膜和视神经，视网膜的感觉细胞称为感受器，由感觉细胞接受刺激后将兴奋经视网膜的双极细胞、多极细胞和视神经传给枕叶皮质即视中枢。因此，感光系统包括感受器和传导器，即由视网膜的感觉细胞到外侧膝状体，视网膜具有照相机内胶片的相似作用，必须在视网膜上清晰成像，通过正常视神经的传导，才能完成良好的视觉功能。

视网膜是眼球壁的最内层，为衬于眼后大部的一层透明的薄膜，视网膜近乳头部为最厚，越近周边部越薄。视网膜是眼的唯一感光部分，当光线到达视网膜的色素上皮细胞时，产生光化学作用，

是实现形状、大小、色觉的感受器。

```
                （屈光系统）
         角膜、房水、晶状体、玻璃体
光线 ─────────────────────→ 感光细胞
                              （接受光线刺激
                                产生兴奋）
    ──→ 视神经 ──→ 大脑皮层视觉中枢
        （传导兴奋）  （视觉的形成部位）
              视觉的形成示意图
```

从眼球的构造中可以清晰地看到光线是如何通过眼球而到达大脑以形成眼睛的视觉功能的。具体地说，光经过眼角膜与晶状体聚像于视网膜上，所有对光灵敏的视网膜细胞都在这里，特别灵敏的区域叫视网膜中心窝（fovea），这是视觉细胞分布特别多的地方。如果我们要看细微的东西，眼睛会眯起来，就是为了让光聚在最灵敏的中心窝上。视觉细胞基本上有两种，一种为杆状体，另外一种为锥状体。杆状体细胞比较多，大约有上亿个，锥状体细胞则只有六、七百万个，大多集中在中心窝附近。杆状体细胞对光极为灵敏，但无区分彩色之能力，是形成眼睛对色彩明度视知觉的主要细胞；而锥状体细胞则要在较强的照度下方能激发，它是使我们能辨别彩色的视觉细胞。

（二）色彩与视觉

1. 色彩的视知觉现象

色彩的视知觉在心理学中是一种将到达眼睛的可见光信息进行解释，并利用其来影响人们计划或行动的能力。视知觉是更进一步的从眼球接收器官到视觉刺激后，一路传导到大脑接收和辨识的过程。

色彩视知觉包含了视觉接收和视觉认知两大部分。前者是看见了、察觉到了光和物体的色彩存在，是与视觉接收信息的好坏有关；而后者则是了解看到的色彩是什么、有没有意义、大脑怎么作解释，是属于较高层的色彩视觉认知的部分。通常，人们对色彩的认知是个体认识客观自然色彩的信息加工活动。在对色彩的感觉、知觉、记忆、想象、思维等认知活动中，将对色彩的这些认知按照一定的关系组成一定的色彩认知的功能系统。

具体来讲，一方面，人们对色彩视觉的接收是色光对视觉神经刺激的综合反应。按照生理学的分析，人类视觉器官——眼睛的视网膜中央窝中存在着三种锥体细胞。这三种细胞分别对红色、绿色、蓝色具有特殊的感应能力。人类通过这三种锥体细胞接受外界光波的刺激，把自然界的五光十色分析、概括为这三种基本色光（此为第一阶段），然后通过信息加工，重新组合为三对对立的神经反应，即红与绿、黄与蓝、白与黑，再输入大脑皮层的视觉神经，最后成像。所以，人们对色彩的感知，人们对色光刺激的视觉感知的反应，是人类在漫长的劳动实践中逐渐演化的结果。因此，可以推断出人对非发光体的色彩视觉组成因素包括以下三个方面：

（1）人的视觉器官——眼睛，这主要取决于视网膜上的视神经系统对光线的感受能力以及处理和传送光刺激的能力。

（2）照射到非发光体上的光线的特性，即光源的波长构成特性——光线所具有的光能在相关视觉波段范围内的能量分布，从光源的色品质量而言，也就是它的色温。

（3）非发光体本身的吸收反射特性，即被照射物体表面的分子结构与组成以及其表面肌理和存在的几何形态的特性。

以上三个因素中的任何一个因素发生变化，都会改变色彩视觉。不同的人对色彩的视觉感知不同，如果说有些人的色彩感觉具有一定天赋的话，那就是其上述的三种感色细胞较优于常人，而那些视觉器官异常的人，比如色盲或者色弱患者，对色彩的感知就会较正常人迟钝，所以，色弱和色盲者不适宜学习与色彩有关的相关专业。另外，在每个生命个体中，感色细胞存在着些许轻微的差别，一部分人的红色锥体细胞比较健全，而另一部分人的绿色细胞或许比较健全，因而人与人之间是存在着一定的偏色现象的。

另一方面，人们对彩色的认知，包含三个因素——色相、明度与纯度。其中，色相是反映光的波长，即我们说赤、橙、黄、绿、蓝等；明度则反映光的强度，强光则亮，但变化波长亦会使亮度变化，比如黄色即较紫色为亮，虽然后者的照度可使之比前者高（物理上说）；纯度，是与各种颜色波长混合的程度有关，较纯的光（单波长）其饱和度通常较低，橙色与褐色的区别主要在纯度。以上的分类是建立在对色彩心理认知的基础上，因而与色彩物理量（波长、照度）的关系并不直接，亦非绝对。例如，我们常见的色相环其外圈彩色是依色相来分，色相环上的正红色是在太阳光谱中找不到的彩色，它是由物理光谱上的紫光与红光（约700nm）混合得来。另外，正黄色是在570nm波长，但同样的正黄色亦可由两束不甚纯的红光与绿光混合而得。这是由于纯正的红与绿为互补光，它们混成白色（即无彩度），则不纯的红、绿就显示其剩下的黄色。所以，色彩的视知觉与波长并非一对一的关系。

上述现象表明，色彩的认知过程是人们认知色彩活动的信息加工过程。认知心理学将认知过程看成一个由信息的获得、编码（Encoding & Coding）、贮存、提取和使用等一系列连续的认知操作阶段组成的按一定程序进行信息加工的系统。在色彩的视觉认知过程中，色彩信息的获得就是接收直接作用于眼睛感官的刺激信息。感觉的作用就在于获得色彩信息。色彩信息的编码是将一种形式的色彩信息转换为另一种形式的色彩信息，以利于色彩信息的贮存和提取、使用。人们在色彩的知觉、表象、想象、记忆、思维等认知活动中都有相应的色彩信息编码方式。色彩信息的贮存就是色彩信息在大脑中的保持，在对色彩的记忆活动中，色彩信息的贮存有多种形式。色彩信息的提取就是依据一定的线索从记忆中寻找所需要的色彩信息并将它取出来。色彩信息的使用就是利用所提取的色彩信息对新的色彩信息进行认知加工。在认知过程中，通过色彩信息的编码，外部客体的特性可以转换为具体色彩视觉形象的信息，再通过贮存，保持在大脑中。这些具体形象就是客观自然色彩的特性在人们心理上的表现形式，是客观现实的色彩在人脑中的反映。

2. 色彩的视觉后像

在视觉感知过程中，当外界物体对眼睛的视觉刺激作用停止以后，在视网膜上的影像感觉并不会立刻消失，而是由于神经兴奋作用而留下视觉残像。这种视觉现象叫做视觉后像。视觉后像有两种：当视觉神经兴奋尚未达到高峰，由于视觉惯性作用残留的后像叫正后像；由于视觉神经兴奋过度而产生疲劳并诱导出相反的结果叫负后像。无论是正后像还是负后像均是发生在眼睛视觉过程中的感觉，

都不是客观存在的真实景象。

色彩视觉后像是在色彩同时对比和连续对比中产生的。具体是说，同时对比，就是同时看到两种颜色所产生的对比现象，当两种或两种以上颜色同时并放在一起，双方都会把对方推向自己的补色。如：黄和紫放在一起，黄的更黄，紫的更紫；白和黑放在一起，白的更白，黑的更黑。连续对比则是先看到某种颜色，然后又看到第二种颜色时所产生的对比现象。连续对比现象与同时对比现象都是视觉生理条件的作用所造成的，但差别在于发生的时间条件不同。同时对比主要指的是同一时间下颜色的对比效果；连续对比指的是不同时间条件下，或者说在时间运动的过程中，不同颜色刺激之间的对比。二者都对色彩的正确感知产生影响。

色彩的视觉后像是由于人们生理、心理以及视觉知觉经验等原因所产生的对客观事物色彩的不正确的、歪曲的视觉感知。物体的色彩是客观存在的，但对色彩的视觉现象并非完全是客观存在，而在很大程度上是主观的东西在起作用。也就是说，当大脑皮层对外界刺激物进行分析、综合发生困难时才会造成错觉；当前知觉与过去经验发生矛盾时，或者思维推理出现错误时就会引起幻觉。色彩的视觉后像作为一种特别的视觉现象，在设计色彩的写生与设计应用中要予以充分的重视，合理地利用这种视觉现象做好设计色彩的实践活动。

三、色彩的色名方法

自然界中存在的色彩的种类繁多，一般来讲，正常人眼可分辨的颜色种类可达几十万种以上，而有些人甚至可以分辨出一百万种乃至更多的颜色。

为了正确地表达、交流和应用色彩，每种色彩就需要用一个名称来表示，最为简洁的方式就是使用语言文字来进行表述。其中，自然色名法和系统化色名法两种色名法最为典型。

（一）自然色名法

所谓自然色名法就是以自然界中的景物来对色彩进行命名的方法。其特点是在色相前加上有关自然景物的修饰语进行命名。主要包括以下几种方式：

（1）以自然界中的天、地、日、月、星辰、山水等景色命名色彩：湖蓝、海蓝、翠绿、水绿等。

（2）以金属、矿物命名色彩：石青、铅白、古铜色、铁灰、宝石蓝等。

（3）以植物命名色彩：玫瑰红、橄榄绿、草绿、茶绿、苹果绿、橘红色等。

（4）以动物命名色彩：鹅掌黄、象牙百、蛋黄、孔雀绿、蟹青等。

（5）以深浅、明暗等形容词来命名的色彩：朱红、紫灰、明绿、蓝绿、暗红、鲜红等。

自然色名法是建立在人们对自然生活联想的基础上的，在色彩的色名和色彩的视觉符号之间有着其特定的约定俗成，根据这种约定俗成，人们能够将用语言文字进行表述的色彩，通过联想而想象它所代表的色彩的具体相貌和色彩印象，实现色彩的符号信息交流。由于自然色名法具有容易记忆和便于传播交流的优点，因此是目前在绘画、设计、印染、印刷等行业颜料和印染生产、工艺管理以及商品命名中最为普遍的命名方式。

（二）系统化色名法

系统化色名法是在色相加修饰语的基础上，

再加上明度和纯度的修饰语。也就是说，在自然色名法的基础上，通过明度和纯度的修饰语加以更准确地定性，同时加以系统化。因此，通过色调的倾向以及明度和纯度的修饰，对色彩的描述就更加精确了。美国国内色彩研究学会（Inter Society Colour Council）和美国国家标准局（National Bureau of Standard）共同确定并颁布了267个适用于非发光物质的标准颜色名称（简称ISCC-NBS色名，有兴趣的读者可自行上网查阅相关色彩图标）。该方法能轻易表现，且以自然界的色彩为基准来进行命名。

值得一提的是，用语言来命名色彩是一种艰巨的工程，特别是在全球化的背景下，如果一定要找一个命名法则的话，美国民族学家Brent Berlin和语言学家Paul Kay建立的色彩命名系统是值得借鉴的。在这个命名系统中，他们把色彩主要分为如下几类：①黑，白，灰（无色系）；②红，绿，蓝，黄（原色系）；③褐，橙，紫，粉色（间色系）。

第二节 设计色彩的混合与搭配

一、设计色彩的混合理论

色彩的视觉理论主要分为两大类：一是杨—赫姆霍尔兹的三色学说，二是赫林的"对立"颜色学说。

其中，三色学说是19世纪杨—赫姆霍尔兹提出的，他们从颜色混合的物理规律出发，根据红、黄、蓝三原色可以混合出各种不同色彩的混合规律，假设人眼视网膜上有三种神经纤维，每一种神经纤维的兴奋都引起一种原色的感觉，光作用于视网膜上虽然能够同时引起三种纤维的兴奋，但由于不同色光的波长不同，所引起的三种纤维的兴奋度不同，人眼就会产生不同颜色的感觉。例如，在光照射条件下，红、黄、蓝三原色对应的三种神经纤维中，假如感知红色的神经纤维的兴奋较强烈于其他，那么就容易对所照射的色光产生红色的感觉，假如同时引起三种纤维强烈的兴奋，而且兴奋的程度相同则产生白色的感觉。也就是说，无论是什么色光，它的颜色都是取决于客观与主观两方面的因素。

另外，三原色具有最大的混合色域，其他色彩可由三原色按一定的比例混合出来，并且混合后得到的颜色数目最多。在色彩感觉形成的过程中，光源色与光源、眼睛和大脑三个要素有关，因此对于色光三原色的选择，涉及光源的波长及能量、人眼的光谱响应区间等因素。从色彩叠加的效果来看，色光混合是亮度的叠加，混合后的色光必然要亮于混合前的各个色光，只有明亮度低的色光作为原色才能混合出数目比较多的色彩，否则，用明亮度高的色光作为原色，其相加则更亮，这样就永远不能混合出那些明亮度低的色光。同时，三原色应具有独立性，三原色不能集中在可见光光谱的某一段区域内，否则，不仅不能混合出其他区域的色光，而且所选的原色也可能由其他两色混合得到，失去其独立性，而不是真正的原色。

三色学说的假设为后来的生理学所证实。其优点在于能够很好地解释各种颜色的混合现象。但对色盲现象的解释显得不足。

赫林"对立"颜色学说（又称为四色学说）则是基于1879年他在观察颜色现象的过程中，发

现颜色总是以红—绿、黄—蓝、黑—白成对关系发生的，因而假定视网膜中存在红—绿视素、黄—蓝视素、黑—白视素三对特殊的视素，这三对视素的新陈代谢作用包含同化（建设）和异化（破坏）两种对立过程，当光刺激破坏黑—白视素，引起视觉神经冲动产生白色的感觉，而当没有光线刺激破坏时，黑—白视素重新被建立起来，产生黑色的感觉；同理，对黄—蓝视素而言，黄光起破坏作用，蓝光建立起来，这对色素破坏时就显示黄色的感觉；红—绿视素也不例外。"对立"颜色学说正是通过三种色素的对立过程的组合所产生的各种颜色的感觉来解释颜色混合现象的。

另外，由于客观世界中各种不同的颜色除色相外还具有明度和纯度的属性，就其明度而言，不同颜色明亮的程度会影响到黑—白视素的活动，从而很好地解释了色盲现象。但缺点是，对三原色能够产生光谱一切颜色的现象不能够有充分的说明。

关于上述两种经典色彩学说的差异和冲突，现代医学研究表明二者是可以互补和完善的。因此，现代有些学者在二者的基础上提出"阶段"学说，认为颜色的视知觉过程可以分为几个阶段，即：第一阶段为视网膜内的三种独立的锥体细胞有选择地吸收光谱中不同波长的辐射，并由每一种细胞单独产生黑、白反应，就是说在强光下产生白色的视觉感知，无光刺激时产生黑的反应。第二阶段是神经兴奋，就是在由三种锥体细胞向视觉中枢的传导过程中，其三种反应又重新组合，最后形成三对红—绿、黄—蓝、黑—白对立的神经反应。由此将杨—赫姆霍尔兹的三色学说和赫林"对立"颜色学说统一起来，从而更好地解释了色彩的视觉现象。

1. 加光混合

所谓加光混合是色光混合的现象。就是当两种或两种以上的色光同时到达人眼的视网膜时，视网膜的三种感色细胞分别受到等量或不等量的刺激，从而在大脑中产生新的混色色光的视知觉反应。这种色光混合产生综合视觉的现象称为色光加光混合。

对三原色光而言，三原色光具有独立性，它们不是集中于可见光光谱的某一段区域内，因此，它们不仅能混合出其他区域的色光，而且所混合的新的色光在亮度上都高于前者，呈叠加趋势。通常，加光混合后光亮度会提高，混合色的光的总亮度等于相混各色光亮度之和。

图例说明，三原色光，或其中两个原色光以等量相加，就可得到其他任何一种色光，其规律如下：

红（R）+ 绿（G）= 黄（Y）

红（R）+ 蓝（B）= 洋红（M）

蓝（B）+ 绿（G）= 青（C）

红（R）+ 绿（G）+ 蓝（B）= 白（W）

在三原色光的混合中，如果只通过两种色光混合就能产生白色光，那么这两种光就是互为补色：

第二章　设计色彩原理

蓝（B）+ 黄（Y）= 白（W）

绿（G）+ 洋红（M）= 白（W）

红（R）+ 青（C）= 白（W）

一般来讲，与红、绿、蓝三原色互为补色的青、洋红、黄三色通常称为"三补色"。

2. 减光混合

自然界中，物体的颜色有着其独特的物理结构和它所固有的光学特性，一般物体的固有色都是通过对光的反射和吸收而实现的。这里所谓的"吸收"就是减去色光的意思。也就是说，基于色料（包括印染的染料、绘画用品颜料、印刷油墨等）的混合、并置或者透明色的叠加，一般都能增强新的混色的吸光能力，而削弱其反光的亮度。因此，在投照光不变的条件下，新的混色由于颜料的混合不仅造成色相上的变化，而且在明度和纯度上都会较之于混合之前的颜色发生衰减，其反光能力低于混合前的色彩的反光能力的平均数，产生减色效应。这种现象就称为减光混合（主要指色料的混合）。

图例说明，三原色料，由两种或两种以上的色料混合后会产生另一种颜色的色料的减色现象：

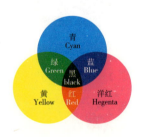

青（C）+ 洋红（M）= 蓝（B）

青（C）+ 黄（Y）= 绿（G）

洋红（M）+ 黄（Y）= 红（R）

洋红（M）+ 黄（Y）+ 青（C）= 黑（Bk）

在三原色料的混合，如果只通过两种色料混合就能产生黑色，那么这两种色料就是互为补色：

黄（Y）+ 蓝（B）= 黑（Bk）

洋红（M）+ 绿（G）= 黑（Bk）

青（C）+ 红（R）= 黑（Bk）

根据减光原理和补色现象可以推知：黄（Y）、洋红（M）、青（C）色是色料中的粒子分别吸收白光中的蓝（B）、绿（G）、红（R）后而呈现的颜色。减色现象的实质是色料对复色光中的某一单色光的选择性吸收，由于色光能量下降，使新的混合色的亮度降低。

值得一提的是，曾经人们习惯上把绘画颜料中的大红、中黄和普蓝作为三原色。现代色度学理论和混色实验：洋红（明亮的玫瑰红）、黄（柠檬黄）和青（湖蓝）这三种颜料三原色混色的范围都比前三者要大，表明后者的概念更为科学、合理。

3. 中性混合

所谓中性混合就是将两种或两种以上的颜色并置在一起，通过一定的空间距离，使人们的视觉感知达成混合，形成新的色彩的视觉现象，称为空间混合又称并置混合。由于中性混合的色彩，并非变化色光或色料本身，故其混色效果的亮度保持不变。

中性混合两种视觉混合方式：

（1）颜色旋转混合。把两种或多种色并置于一个圆盘上，通过动力令其快速旋转，而看到的新的色彩。颜色旋转混合效果在色相方面与加光混合的规律相似，但在明度上却是相混各色的平均值。

例如：把红、橙、黄、绿、蓝、紫等色料等量地涂在圆盘上，旋转之即呈浅蓝色。把洋红、黄、

青涂上，或者把洋红与绿、黄与蓝紫、橙与青等互补上色，只要比例适当，都能呈浅灰色。

在色盘上，红与黄就旋出粉橙色，青与黄旋出粉绿色，红与蓝旋出粉紫色。

（2）空间混合。就是将不同的颜色并置在一起，当它们在视网膜上的投影小到一定程度时，这些不同的颜色刺激就会同时作用到视网膜上非常邻近的部位的感光细胞，以致眼睛很难将它们独立地分辨出来，就会在视觉中产生色彩的混合，这种混合现象称空间混合。

冯培

空间混合是基于人的视觉生理特征所产生的视觉错觉色彩，印象派就遵循这个规律，创作了不少点彩油画。这些画面的色彩很明亮，阳光感和空气感均表现得很好。

空间混合的要求是，由于人们不能将相隔太近，且面积又很小的色点或色线分辨开来，而将它们视为一种混合色，从而产生了综合色觉。较之于减光混合，其混色的明度要高，色彩丰富，形成的视觉效果明亮，有一种空间流动感觉。

二、三原色、间色、复色

1. 三原色

所谓三原色，就是指三种基本色中的任意一色都不能由另外两种色混合产生，而其他色则可由这三种基本色按照一定的比例混合出来，色彩学上将这三个独立的色称为三原色。三原色的本质是三原色具有独立性，三原色中任何一种颜色都不能用其余两种色彩合成；再者，三原色具有最大的混合色域，其他色彩均可以由三原色按一定的比例混合出来，并且混合后得到的颜色数目非常多。

另外，值得注意的是，色光三原色与颜料的三原色有所不同。即，色光的三原色与颜料的三原色最大不同的地方，就是色光三原色中的绿色，在颜料三原色中变为黄色。造成这种区别的主要原因就是光的色彩直接投射到人的眼底，而颜料的色彩是由颜料物质反射相应的光谱到人的眼底。

（1）色光三原色

在人们对色彩的视觉感知形成的过程中，光源、眼睛和大脑是三个最为相关的重要因素，因而，对于色光三原色的选择，就必须考虑到光源的波长、能量以及人眼的光谱响应区间等因素。

在白光透过三棱柱的色光色散实验中，可以清楚地看到红、绿、蓝三色比较均匀地分布在整个可见光谱上，而且占据较宽的区域。如果恰当地转动三棱镜，有意识地调整光谱的宽窄，就会发现每种色光所占据区域的改变，其中，在变窄

第二章 设计色彩原理

的光谱上，红（R：波长范围600～700nm）、绿（G：波长范围500～570nm）、蓝（B：波长范围400～470nm）三色光的颜色最显著，其余色光颜色逐渐减退，有的差不多已消失。当用红光、绿光、蓝光三色光进行混合实验时发现，可分别得到黄光、青光和品红光。如果将此三色光等比例混合，可得到白光；而将此三色光以不同比例混合，就可得到多种不同色光。

再从人的视觉生理的结构来看，眼睛的视网膜上具有感红、感绿、感蓝三种感色视锥细胞，根据杨—赫姆霍尔兹的三色学说可知，这三种细胞分别对红、绿、蓝三种色光非常敏感。当其中一种感色细胞受到较强的刺激，就会引起该感色细胞的兴奋，则产生该色彩的感觉。同时，人眼的三种感色细胞，具有合色的能力，一旦复色光刺激人眼时，人眼感色细胞可将其分解为红、绿、蓝三种单色光，然后混合成一种颜色。正是由于这种合色能力，人们才能识别除红、绿、蓝三色之外的更大范围的颜色。

鉴于上述，依据三原色的本质特性可以知道，红色、绿色和蓝色这三种最基本的色光就是色光三原色。1931年，国际照明委员会（CIE）规定了三原色的波长 $\lambda_R=700.0nm$，$\lambda_G=546.1nm$，$\lambda_B=435.8nm$。在色彩学研究中，为了便于定性分析，常将白光看成是由红、绿、蓝三原色等量相加而合成的。

（2）颜料三原色

英国化学家富勒斯特（1781～1868年）在对颜料和其他不发光物体的色彩研究中发现，品红（相当于玫瑰红、桃红）、品青（相当于较深的天蓝、湖蓝）和浅黄（相当于柠檬黄）这三种颜色可以混合出多种多样的颜色，而其他的颜色不能够调配出这三种基本色。

在美术学上，通常是把颜料的红、黄、蓝定义为色彩三原色，而实验表明：品红加适量黄可以调出大红，而大红却无法调出品红；青加适量品红可以得到蓝，而蓝加绿得到的却是不鲜艳的青；用黄、品红、青三色能调配出更多的颜色，而且纯正并鲜艳；用青加黄调出的绿，比蓝加黄调出的绿更加纯正与鲜艳，而后者调出的却较为灰暗；品红加青调出的紫是很纯正的，而大红加蓝只能得到灰紫等。此外，从调配其他颜色的情况来看，都是以黄、品红、青为其原色，色彩更为丰富、色光更为纯正而鲜艳。

在彩色印刷的油墨调配、彩色照片的原理及生产、彩色打印机设计以及实际应用中，都是品红、青、黄为三原色。考虑到这三种颜料色在实际混合中只能调配出深灰色而不能够调配出黑色，因而在彩色印刷中还必须在此三原色的基础上增加一版黑色，才能得出深重的颜色。四色彩色印刷机的印刷就是一个典型的例证。在彩色照片的成像中，三层乳剂层分别为：底层为黄色，中层为品红，上层为青色。各品牌彩色喷墨打印机也都是以黄、品红、青加黑墨盒打印彩色图片的。

因此，无论是从原色的定义出发，还是以实际应用的结果验证，都充分说明，把黄、品红、青称为三原色，较之将红、黄、蓝定义为颜料三原色更为科学、合理。在设计色彩中，我们探讨的都是颜料三原色概念的搭配、训练与应用。

2. 间色

间色是指两种不同的原色相混合所产生的颜色,亦称"第二次色",即由红(品红)、黄(柠檬黄)、青三原色中的某二种原色相互混合的颜色。

当我们把三原色中的红色与黄色等量调配就可以得出橙色,把红色与青色等量调配得出紫色,而黄色与青色等量调配则可以得出绿色。由两种原色按不同比例可以调配多种二次色。例如,品红和黄的混合可以调配出大红;黄和青混合可以调配出绿色;青与品红混合可以调配出蓝色等。由此产生丰富的间色变化。

3. 复色

复色是指用任何两个间色或三个原色相混合而产生出来的颜色,也叫"次色"。由于复色是用原色与间色相调(当然这种间色并不包含与之相混合的原色在内)或用间色与间色相调而成的,也就是说复色三个原色按照各自不同的比例组合而成,因而又被称为"三次色"。例如,橙红、橙黄、黄绿、蓝绿、紫红、蓝紫等这些都是复色。复色和间色一样是由三原色混合而来,故复色和间色又统称为混合色。复色是世界上最丰富的色彩家族,它们千变万化,异常丰富,几乎包括了除原色和间色以外的所有颜色。

原色、间色和复色这三类颜色由于色彩的混合及其混合比例的差异,在其饱和度上呈现明显的递减关系,即,在饱和度上,一般情况下原色最高,间色次之,复色最低。所以,在对复色的命名上通常以某色相名为定语,将其色相范围系列的复色统称为该色相系列的灰色,比如:红灰色、紫灰色、蓝灰色等。以方便其在设计色彩中的具体交流和应用。

三、色相环与色立体

1. 色相环

色相环是为了解释和使用的方便,将原色、间色和复色相连成为环状组合而成。主要有10色相环、12色相环和24色相环等几种形式。井然有序的色相环让使用的人能清楚地看出色彩平衡、调和后的结果。

(1) 12色相环

即伊顿色相环。

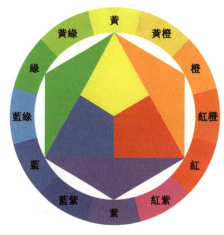

伊顿12色相环

12色相环由原色、间色和复色组合而成,在色相环中的红、黄、蓝色三原色彼此势均力敌,在环中形成一个等边三角形;二次色是橙、紫、绿色,处在三原色之间,形成另一个等边三角形;红橙、黄橙、黄绿、蓝绿、蓝紫和红紫六色为三次色。三次色是由原色和二次色混合而成。

这种色环的十二色相具有相同的间隔,同时六对补色也分别置于直径两端的对立位置上。其最大的优点是:人们通过观看该色相环,可以直观地

第二章　设计色彩原理

辨认出十二色的任何一种色相以及颜色与颜色之间的调配关系。

（2）24色相环

即奥斯特瓦尔德色相环。

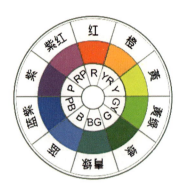

孟塞尔色相环

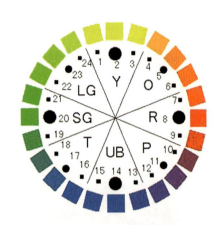

奥斯特瓦尔德24色相环

由德国化学家奥斯特瓦尔德（Wilhelm F. Ostwald）以德国生理学家赫林的四原色理论为基础，即色相环被红、黄、绿、蓝四种色相平均分割为四等分，再加上这四色的四个中间色相（即橙、黄绿、蓝绿、紫），得到八个基本色相，再将每个色相三等分，色相顺序顺时针为黄、橙、红、紫、蓝、蓝绿、绿、黄绿等，从编号1号排列到24号，组成24个分割的色相环。

（3）10色相环

即孟塞尔色相环。

孟塞尔色相环的色彩表示法是以亨赫尔兹的五颜色理论为基础，即色相环被红、黄、绿、蓝、紫五种色相平均分割为五等分，再加上这五色的五个中间色相（即橙、黄绿、蓝绿、蓝紫、紫红）得到10个基本色相，再将每个色相10等分，最后形成100个色相的色相环，即孟塞尔色相环。

值得强调的是，在色相环中（通常是参照24色相环），颜色与颜色之间的关系依据其所处的位置以及其调和的方式，可以细分为：

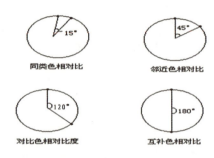

同种色。在同一色相中加入某种不等量的颜色调配出来的颜色系列称为同种色。

同类色。在色相环上两种或两种以上的颜色处于15°之间的颜色关系为同类色。其特点是色彩极易调和，但因为色相间缺乏差异，容易产生单调感。

邻近色。在色相环上的位置大约在45°左右的两种或两种以上的颜色，它们之间的关系被称为邻近色。

对比色。在色相环上的位置大约在120°左右的两种或两种以上的颜色，它们之间的关系被称为对比色。比如：红和黄绿、蓝绿等。

第二节　设计色彩的混合与搭配

补色：在色相环上的位置大约在180°左右的两种或两种以上的颜色，它们之间的关系被称为补色。比如：红与绿、黄与紫、蓝与橙，由于互补色两色的位置在色相环直径的两端，因而它们之间的色距是最远的。

2. 色立体

色立体是按照色彩的三属性，对色彩进行有秩序的整理、分类而组成的有系统的色彩体系。具体地说，就是在色相环的基础上，把每个色相中不同纯度的色彩，按照外面纯色向内纯度逐渐降低的方法，向色相环的中心垂直轴线按等差纯度排列起来，形成各色相的纯度序列；中心垂直轴线则按照不同明度的黑、白、灰，自上白而下黑，中间为不同明度的灰，等差秩序排列起来，可以构成明度序列；由此形成以色相环、色相环中心轴线所构成的纯度序列和以色相环纯色为起点的由外而内的纯度系列所建构的三维立体的组织关系，来同时体现色彩的色相、明度、纯度之间的关系。这种关系就是色立体。

目前，比较通用的色立体有三种：孟塞尔为立体、奥斯特瓦尔德色立体、日本国家色彩研究所的色立体，它们中应用的最广泛的是孟塞尔色立体，所用的图像编辑软件颜色处理部分大多源自孟塞尔色立体的标准。下面简单地介绍孟塞尔、奥斯特瓦尔德色立体的表色系。

（1）孟塞尔色立体

孟塞尔是美国的色彩学家，长期从事美术教育工作。曾出版过《孟塞尔颜色图谱》（1915年），《孟塞尔颜色图册》（1929年、1943年）两部重要的色彩图谱文献。最新版本的颜色图册包括两套样品，一套有光泽，一套无光泽。有光泽色谱共包括1450块颜色，附有一套黑白的37块中性灰色，无光泽色谱有1150块颜色，附有32块中性灰色。每块大约1.8cm×2.1cm。孟氏色谱是从心理学的角度，根据颜色的视知觉特点所制定的标色系统。目前国际上普遍采用该标色系统作为颜色的分类和标定的办法。其具体构架如下：

孟塞尔的颜色立体模型是由色相环、明度和纯度色标组成的，类似于双锥体。

孟塞尔的颜色立体模型的中央轴是明度色标，代表无彩色，即中性色的明度等级。从底部的黑色

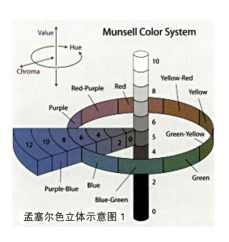

孟塞尔色立体示意图1

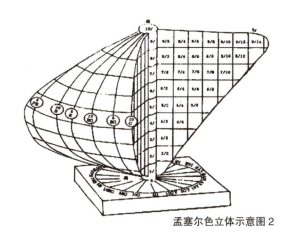

孟塞尔色立体示意图2

过渡到顶部的白色共分成 11 个在感觉上等距离的灰度等级，最高明度为 10，表示白，最低明度为 0，表示黑。1～9 为灰色系列，V=10 表示扩散反射率为 100%，即色光做全部反射时的白；V=0 则表示全部吸收。也称为孟塞尔明度值。

由中央轴向水平方向投射的角代表色相，最外层就是孟塞尔色相环。色相环是以红（R）、黄（Y）、绿（G）、蓝（B）、紫（P）心理五原色为基础，再加上它们的中间色相：橙（YR）、黄绿（GY）、蓝绿（BG）、蓝紫（PB）、红紫（RP）成为 10 色相，排列顺序为顺时针。再把每一个色相详细分为 10 等分，以各色相中央第 5 号为各色相代表，色相总数为一百。如：5R 为红，5YB 为橙，5Y 为黄等。每种摹本色取 2.5，5，7.5，10 等 4 个色相，共计 40 个色相，在色相环上相对的两色相为互补关系。

由色相环向中央明度轴，中央轴上的中性色的彩度为 0，而向某一特定颜色与中央轴的水平距离之间，按等差纯度排列起来，形成该色相的纯度序列，也就是说，离开中央轴越远，纯度（彩度）数值越大，最远为各色相的纯色，同一色相面的上下垂直线所穿过的色块为同明度，以无彩轴为圆心的同心圆所穿过的不同色相也是同纯度。

在孟塞尔色立体模型中，任何颜色都可以用颜色立体模型上的色调、明度值和纯度（彩度）这 3 项坐标加以标定。其中，色相称为 Hue，简写为 H，明度叫做 Value，简写为 v，纯度为 Chroma，简称为 C。即，HV/C＝色相明度值/彩度。例如，标号 10Y8/12 的颜色：它的色相是黄（Y）与绿黄（GY）的中间色，明度值是 8，彩度是 12。这个标号还说明，该颜色比较明亮，具有较高的彩度。

对于非彩色的黑白系列（中性色）用 N 表示：NV/＝中性色明度值/

例如，标号 N6/ 的意义：明度值是 6 的灰色。

（2）奥斯特瓦尔德色立体

德国化学家奥斯特瓦尔德（Wilhelm F. Ostwald, 1853～1932 年）依据德国生理学家赫林"对立"颜色学说（又称为四色学说），在 1921 年他出版的《奥斯特瓦尔德色彩图示》一书中，采用色相、明度、纯度为三属性，架构的以配色为目的的色彩系统。后被称为奥氏色立体。

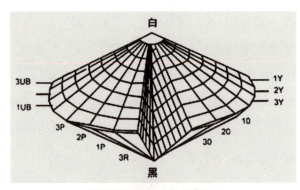

奥斯特瓦尔德色立体示意图 1

在奥斯特瓦尔德色立体中，色相环是以红、黄、绿、蓝四种色相平均分割为四等分，再加上这四色的四个中间色相（即橙、黄绿、蓝绿、紫），得到八个基本色相，再将每个色相三等分，色相顺序顺时针为黄、橙、红、紫、蓝、蓝绿、绿、黄绿等，从编号 1 号排列到 24 号，组成的 24 色相环。

同时，他将各个明度从 0.891～0.035 分成 8 份，分别用 a、c、e、g、i、l、n、p 表示，每个字母分别含白量和黑量（他这种分法是以韦伯的比率为依据的）。以明暗系列为垂直中心轴，并以此作为三角形的一条边，其顶点为纯色，上端为明

奥斯特瓦尔德色立体示意图2

色,下端为暗色,位于三角中间部分为含灰色,由此形成等色相面,等色相面各个色的比例为:纯色量+白+黑=100%。这样平行于白—纯色边的颜色,用两个字母表示,如 pe-ne-le-ie-ge,它们的黑色成分是一样的(都是 e 级),称为"等黑系列";同理,平行于黑—纯色边的颜色,如 la-lc-le-lg-li,称为"等白系列"。

由于每个等色相面是正三角形,当每片颜色订在一起,由各个色相组合而成的色立体就呈现出陀螺状。因此,在奥氏色立体中,每种颜色的标定都可以通过色相号/含白量/含黑量查得。例如,8ga 表示:8 号色(红色),g 是含白量,由表查得是 22;a 是含黑量,查得是 11,结论是浅红色。而 8pa 则表示纯色的红。

(3)色立体的作用

色立体是根据色彩的三属性,对各种色彩按一定秩序排列的,其色相秩序、纯度秩序、明度秩序都组织得非常严密。由于是通过标准化所建立起来的色立体图谱,因而色立体能够清晰而明确地展现色彩在分类、搭配、混合的使用过程中所存在的色彩类型。因此,色立体具有丰富的色彩词汇内容,相当于一本万能配色字典,几乎囊括了全部的色彩体系,并以科学的方法对色彩定名进行标准化的统

第二节 设计色彩的混合与搭配

一,这就为色彩的国际性交流、使用和管理带来很大的方便。尤其对颜料制造和着色物品的工业化生产标准的确定更为重要。

同时,由于色立体是严格地按照色相、明度、纯度的科学关系组织起来的,并科学地揭示了色彩对比和调和规律,从而为色彩设计者、画家等专业人士拓宽了用色视域,更重要的是色立体能够为他们提供可以直接感受的抽象色彩世界,清晰地展示色彩自身的逻辑关系,促进他们在如此全面丰富的色彩集合中进行色彩与色彩之间细微的比较,启发他们对色彩使用的自由联想和创造性地、灵活地应用色彩。例如,根据色立体可以任意改变一幅绘画、设计作品的色调,并能保留原作品的某些关系,取得更理想的效果。

由此可见,色立体能够直观地、科学地揭示色彩的规律,展现色彩存在的多样性,这些都有助于人们把握客观世界中存在的复杂的色彩关系,为人们全面地、灵活地、更好地搭配色彩、设计色彩、应用色彩、掌握色彩规律提供理论依据。

四、设计色彩的搭配和混合的方法

(一)设计色彩的搭配

在设计色彩过程中,当不同的色彩搭配在一起时,由于色相、明度、纯度作用会使色彩的效果产生变化。两种或者多种同类色配在一起不会产生对比效果,同样多种同种色配合在一起效果也不吸引人。但是,当两种色彩超过了 120° 的区域时,二色之间的色彩由于对比作用就会产生强烈的色彩变化。下面,根据色彩的规律来探索一下色彩之间的各种合理的搭配形式。

1. 色相配色

以色相为基础的配色是以色相环为基础进行思考的，用色相环上类似的颜色进行配色，可以得到稳定而统一的感觉。用距离远的颜色进行配色，可以达到一定的对比效果。

一般来讲，类似色相的配色，能表现共同的配色印象。这种配色在色相上既有共性又有变化，是很容易取得配色平衡的手法。例如：黄色、橙黄色、橙色的组合；群青色、青紫色、紫罗兰色的组合都是类似色相配色。与同一色相的配色一样，类似色相的配色容易产生单调的感觉，所以可使用对比色调的配色手法。中差配色的对比效果既明快又不冲突，是深受人们喜爱的配色。

对比色相配色，是指在色相环中，位于色相环直径两端的色彩或较远位置的色彩组合。它包含了中差色相配色、对照色相配色、补色色相配色。对比色相的色彩性质比较背，所以使用色相配色时须在色调上或面积上细加斟酌，以取得色彩的平衡。

2. 色调配色

所谓色调，指设计色彩在配色过程中在画面上所形成的总的色彩倾向或者说总体的色彩气氛。通常会以色彩的色相、明度、纯度三要素以及冷暖关系作为主要因素来考虑色调的配色，如搭配得当，自然会形成一定的色调。比如：红色调、黄色调、冷色调和暖色调等。当然这里所讲的色调配色，强调某一方面色彩因素的作用，以形成极强的某一方面的色彩印象。下面，就常用到的色调作归纳，以供设计色彩时参考。

（1）同一色调配色

同一色调配色是将相同色调的不同颜色搭配在一起形成的一种配色关系。

同一色调的颜色，其色彩的明度和纯度具有共同性，不同的是明度会按照色相的差别略有所变化。不同色调会产生不同的色彩心理印象，将纯色调全部放在一起，会产生活泼感；在对比色相和中差色相配色中，一般采用同一色调的配色手法，更容易进行色彩调和。

（2）类似色调配色

类似色调配色即将色调图中相邻或接近的两个或两个以上色调搭配在一起的配色。

类似色调配色的特征在于色调与色调之间有微妙的差异，较同一色调有变化，不会产生呆滞感。将深色调和暗色调搭配在一起，能产生一种既深又暗的昏暗之感；鲜艳色调和强烈色调再加明亮色调，便能产生鲜艳活泼的色彩印象。

（3）对比色调配色

对比色调配色是相隔较远的两个或两个以上的色彩（一般两色之间的关系在色相环中的位置是不小于120°）搭配在一起的配色。

对比色调因色彩的特征差异，能造成鲜明的视觉对比，有一种"相映"或"相拒"的力量使之平衡，因而能产生对比调和感。对比色调配色在配色选择时，会因横向或纵向而有明度和纯度上的差异。例如：浅色调与深色调配色，即为深与浅的明暗对比；而鲜艳色调与灰浊色调搭配，会形成纯度上的鲜灰对比。

3. 明度配色

在色相环中，每一个色相均有不同的明暗度，从色相的配色中已看得出其对色彩搭配所起的作用。所有的色彩学家都阐明，色彩的明度对色彩的

调和起着关键性的作用，无论色彩与色彩之间的搭配是如何显得单调或是产生不协调的现象，只要降低或提高某一方的明度，便可立刻得到调和。因此，色彩的明度变化，不仅可以控制表现事物的立体感、空间感、质量感，而且还可控制色彩的表情：明亮的色彩，会予人以和蔼、可亲的感觉；阴暗、晦涩的色彩，则予人以沉重、郁闷的联想。

一般来讲，将明度分为高明度、中明度和低明度三类，运用色彩明度的配色，可从高低不同调子和明度差两个方面来进行，这样明度就有了高明度配高明度、高明度配中明度、高明度配低明度；中明度配中明度、中明度配低明度、低明度配低明度等各种搭配方式。

其中：

（1）高明度调子配色，即，在明度色标中，位列最亮三个色阶（10～7度）范围的色彩搭配。如果把明度层次发展起来，可以形成很多高明度色调的色彩搭配方案，显示在高明度调子中产生出丰富的层次变化。高明度调子的配色，可以赋予色彩以愉悦、爽快、开朗、亲切、积极、快活、华美、甘美等色彩表情，使画面呈现出明亮、洁净、醒目、柔美、华丽、高档、年轻、抒情、细致、自由、通畅、亮丽的视觉效果。

（2）中明度调子配色，即，在明度色标中，亮度在中间的三个色阶（6～5度）范围的色彩搭配。它通常会赋予色彩柔和、高雅、端庄、古典、豪华、幻想、甜蜜、辉煌、艳丽的特质，使画面产生出缤纷、高贵、雄伟、耀眼的视觉效果。

（3）低明度调子配色，在明度色标中，亮度在最低的三个色阶（4～0度）范围的色彩搭配，它可以赋予色彩稳定、神秘、苦闷、丰富、温暖、严肃、谨慎、钝重的特质，会使画面产生庄重、安定、幽雅、深沉、厚实、苦涩、阴森等的视觉效果。

4. 纯度搭配

在色立体中，纯度变化表现为色相环上某色相纯色向中轴无色系之间的灰色区域之间，该色相纯度的各种色阶变化，愈接近无色系中轴的一边纯度愈低，色相环距该色相愈接近则纯度愈高。纯度变化本身的刺激作用不如明度变化大，纯度配色不如明度色阶那么易于分辨，因而，纯度配色一般只分为强纯度色彩配色和弱纯度色彩配色两种类型。

（1）强纯度色彩配色

强纯度色彩配色是指在色立体色相的纯度色标面上，纯度在五度至九度乃至纯色的色阶区间的配色，纯度差异较大，具有鲜明、突出的色彩效果，若再加上明度或色相的变化，更能使色彩增加鲜艳、华丽、辉煌的效果。

（2）弱纯度色彩配色

弱纯度色彩配色是指在色立体色相的纯度色标面上，纯度在四度至一度乃至黑色的色阶区间的配色。高纯度的弱对比配色，具有华丽的色彩效果，低纯度的弱对比配色，具有稳重、柔和、典雅的色彩效果，若加入色相或明度的变化，可使画面显得更加生动活泼。

在设计色彩的配色中，纯度变化的功能，在于决定画面吸引力大小以及主题色彩的强调、衬景色彩的微弱变化等配色因素。纯度愈高，色彩愈显鲜艳、活泼、引人注意，独立性与冲突性愈强；纯度愈低，色彩愈感朴素、典雅、安静、温和，独立性及冲突性愈弱。因此，常以高纯度配色来达到突

出主题的目的，以低纯度配色，达到衬托主题的目的，达成统一协调的色彩构成。

（二）设计色彩的混合

一般来讲，设计色彩颜料无论是在色彩的水粉、水彩写生还是在设计色彩的制作过程中，其混合调配、使用的方法概括起来大致有三种：即混合、重置和并置。

1. 混合法

混合法是两种或两种以上颜色通过调和以获得所需要的颜色的方法。颜料三原色的混合规律：红、黄、蓝三原色各自按不同的比例混合，可以合成其他各种间色、复色，而这三种颜色却是其他颜色无法混合出来的，就是最基本的色彩混合。这是在设计色彩的绘画写生和设计表达中最常见、最基本的色彩方法。

在颜色的混合中，为了使混合色具有一定饱和度和新鲜感，达到混合色彩的理想效果，通常选取调配的颜色种类不宜很多。例如，赭石这种颜色就不必用红加黄加蓝去调，或可直接用橙和蓝色，或者就用现成的赭石更好，这样可以减少颜料在调配过程中混杂灰尘而变浊。

要做到这一点，就必须在色彩的混合实践中多培养混合调色的经验，对所混合调配的颜色在混合调配后会产生何种色相有充分的感性知识，从而在色彩写生和设计中能够较迅速地分辨出某种色相由哪些颜色所组成，并随时调配出来。这种色彩混合调配的经验可以通过以下途径获得：

（1）以某种具体的颜色为基础，逐渐加白，或加黑，即以改变其明度的办法，观察其色相变化。

（2）以某种具体的颜色为基础，与色相环中其他色相的色彩进行混合调配，在逐渐改变其混合调配成分比例过程中，观察混合后新的色彩在色相、明度、纯度上的视觉变化。

（3）用互补色调配，逐渐改变其成分比例，观察混合后新的色彩在色相、明度、纯度上的视觉变化。

2. 重置法

所谓重置法，就是在一种色彩的基础上再画上一层或多层颜色，通过颜色上下重叠所产生的视觉效果，获得所需要的混合调配后的理想色彩的方法。像水彩画中的"叠色法"、油画中的"透明画法"和水粉画中的"覆盖"等就是色彩混合调配的重置方法。

采用色彩的重置时，要充分了解各种颜色的性能，它们的染色力和盖色力，它们的透明和不透明程度。并且不同的画种分别与水、粉、油的使用量，与用笔的轻重虚实有着密切关系，要细心体会，积累经验，充分发挥不同画种的特点。通常，在采用重置方法时，后加的颜色一般是要求透明或半透明的，利用底层原有的色彩和加色层的透明性，在光的透射下，使上下两层颜色合成为一种色彩。例如，在黄色底层上薄薄地罩上一层透明的淡青色，便产生绿色。这样画出来的色彩较薄，较透明，特别适合用来画暗部（指油画）。在水彩画中则使用得更为普遍，用叠色法深入刻画对象的形体结构。当然，色彩的重置也可以指后加的色层是不透明、甚至是比较厚实的，利用色层上下重叠、厚薄相间的效果，表现色彩关系和刻画形象。这在油画和水粉画中比较多见。

3. 并置法

所谓并置，是利用色点、色块并列在一起，通过空间和视觉生理混合以获得所需要的色彩效果的一种方法。例如，橙色不一定要用黄色和红色调和获得，而可以用极小的红色点、黄色点紧密地排列在一起，在一定的距离上看起来，混合成为橙色；同样，橙色与绿色并置，橙色有红色感，绿色有青色感；间隔两色，亦即互补色并置，可得到互相加强又很不协调的感觉。所以，在实践中，有时看到黄色，并不一定直接用黄色，可用橙色或绿色表现，以衬托出黄色的感觉。这就是色彩的相关性。以修拉为代表的印象派大师所创立的点彩画就是依据这个原理。因此，并置法就是利用色彩上的相关性，把组成某种颜色的几个颜色按组成比例分割开来，交错并置，使人们在一定距离上通过眼睛组合起来。所以，也叫分割法或散点法。

在设计色彩的混合调配中，使用色彩并置方法所取得的新的色彩，较之前面两种方法所调配的色彩更具活泼、跳跃的视觉效果。在19世纪印象派画家的作品中，色彩并置的效果已经明显地表现出来。例如，莫奈（1840～1926年）常用的短小笔触，使画面色彩显得异常鲜明、活跃，生动地表现了景物在阳光、空气中的灿烂气氛。新印象派（点彩派）把色彩并置发展成为一种专门的油画技法，形成一套理论，并走向了极端。他们的作品严格地全部用密集的小色点拼接而成。他们从色彩的光学原理对并置方法所作出的理论解释和绘画实践，作为一种技法是可资借鉴的，但在设计色彩的设计实践中，不能够片面地去追求技法所带来的色彩效果，而应该依据设计色彩的目的和要求灵活、科学地采纳这种方法。

另外还有一种画法，不用混合，不用并置，而是把颜色不调匀，采用直接画法，让笔触在运笔过程中自由混合，使笔触呈现出几种颜色的痕迹而达到类似色彩并置法的效果。这种画法也叫做色束画法，也是较常见的画法。

第三节 设计色彩的对比与调和

一、设计色彩的对比

在造型艺术中，对比是各种形象的构成元素之间通过比对使之鲜明地展示各自的特点，获得强烈的视觉张力，增强视觉的刺激强度，是对事物矛盾的展现。在设计色彩的设计实践中，对色彩的运用不是单独、孤立的，而是相互联系地进行的，这就要求在设计色彩的写生、设计中注意在整体环境中仔细观察色彩、观察色彩与色彩之间由于对比现象所发生的变化以及对人心理的影响，从而准确地把握设计色彩，应用色彩。

1. 设计色彩的对比关系

设计色彩的色彩对比作为一种复杂的视觉现象，前提条件是色彩与色彩之间在位置上处于并置状态或者视觉在其间迅速转换，以保持它们尽可能在接近的空间和时间中。因为只有它们在空间和时间相对接近的条件下，色彩之间的差异才能够被观察出来，才能够准确地显示色彩之间的对比效果。一般来讲，色彩与色彩并置，色彩与色彩之间愈接近邻接线的地方，彼此之间的影响愈大，甚至会引起色彩之间的互相干扰。

在设计色彩的对比关系中，对色彩间差别的

把握尤为重要，它直接决定了色彩对比关系的强弱变化，也就是说，差别是形成色彩之间对比的关键。在现实世界中，人们能够轻易地发现色彩的世界千差万别、丰富多彩，但这些并不意味着色彩之间的差异杂乱无序、无章可循。事实上，色彩之间的对比关系是有条件的、具体的，并且总是在一定的范围、条件、性质、环境中展开对比，形成相互依存、相互影响、互为补充的对比关系。具体来讲，在设计色彩中，色彩的对比关系包括：在色彩观察过程中所形成的同时和连续对比；色彩属性的色相之间、纯度的浓与淡之间、明度的明与暗之间的对比；色温的冷与暖以及其所属于形体的线条的粗和细、直与曲，体积的大与小的对比等。设计色彩的对比体现了色彩与色彩之间有规则地组合、排列所产生相互比较、相互映衬、协调一致，由对照而形成变化的视觉关系。

2. 设计色彩属性间的对比

（1）色相对比

色相对比是指色相环上两个或两个以上不同色相的色彩并置在一起时，所产生的色相差别的对比。按照这些色彩在色相环上的关系，可以把色相对比归纳为以下几种常见的类型：

1）同种色对比。在同一色相中加入某种不等量的颜色调配出来的颜色系列称为同种色。同种色的对比是同一色相稍带不同明度、纯度或冷暖倾向之间的色彩比较，如红、紫味红、紫红、橙红、橙味红等。这种色彩关系因色相间共性有余、个性不足，所以其色相感比较单纯、融洽、含蓄，朴素、静谧，色彩容易调和统一，具有视觉对比弱、色调容易和谐的特点，但容易产生平淡、单调等色彩感觉。

2）同类色。由于同类色在色相环上相处仅仅只有15°，因而其颜色的对比特点是色彩极易调和，但因为色相间缺乏差异，容易产生单调感。

3）邻近色。由于邻近色在色相环上相处仅仅只有45°，从视觉的角度讲由于色彩之间的距离较近，色彩之间色差不大，就其所产生的对比而言，属于中弱对比，因而它们之间的对比会显得统一中有变化，变化中不失和谐。

4）对比色。对比色在色相环上相处120°，比如：红和黄绿、蓝绿等。由于对比色在色相环上相距较远，因而对比色彩与色彩之间的共同因素相对减少，它们之间的对比会形成强烈、鲜亮的视觉效果，故被称为中强对比。

5）补色。补色在色相环上相处180°，比如：红与绿、黄与紫、蓝与橙。由于互补色两色的位置在色相环直径的两端，是色距最远的两个色，因而它们的对比关系则是最富刺激性、最强烈的，就视觉来讲属于最强对比。

在色相对比的设计色彩搭配中，当所要设计、表现对象的主体色相确定之后，其他色彩的运用必须围绕着主体色相来进行设计色彩的内容、情感设计和意思表达，清楚与主色相是什么关系，是要表现什么内容、感情，这样才能增强设计色彩色调的计划性、明确性与目的性，使设计色彩的搭配更加合理，语言表达更有说服力。

（2）明度对比

在色彩的三要素中，色彩与色彩之间在并置时所形成的明暗程度之间的差异对比叫明度对比。通常，色彩与色彩之间的明度关系有着两个方面的

含义：其一，色彩自身的明暗关系，即不加黑与白色；其二，在色彩中加入不等量的黑、白色后所产生的一系列明暗关系。因而，明度对比是依据第二种含义而言，也就是将色彩混入黑、白色后所产生的明暗现象如何进行组合、搭配，使之产生不同的视觉效果。

在色彩明度的高明度、中明度和低明度三种类型中，根据明度色标所构成的由黑色至白色的11个等级明度色阶，按照明度高、中、低的搭配次序，可将其组织为不同基调的明度对比类型。

高长调：亮色调含强明度对比。色彩感知明亮、清晰、活泼而具有快速跳动的感觉。

高中调：亮色调含中明度对比。色彩感知柔和、欢快、明朗而又安稳。

高短调：亮色调含弱明度对比。色彩感知极其明亮、辉煌、轻柔而又有不足感。

中长调：中间灰调含强明度对比。色彩感知力度感强、充实、深刻。

中中调：中间灰调含中明度对比。色彩感知饱满、丰富、有力。

中短调：中间灰调含弱明度对比。色彩感知有梦一般的朦胧感、模糊、混沌。

低长调：暗色调含强明度对比。色彩感知清晰、激烈、不安、有冲击力。

低中调：暗色调含中明度对比。色彩感知沉着、稳重、雄厚。

低短调：暗色调含弱明度对比。色彩感知沉闷、模糊、消极。

在设计色彩的明度对比中，其设计表现的内容非常丰富，表达领域也极其宽广，特别在塑造色彩形象的空间、层次、光感、体积等方面，均有着其他色彩对比类别难以达到的造型优越性。明度不仅是色彩属性中明度变化的因素，而且由它所构成的对比是一切色彩艺术的造型基础。就设计色彩的写生表现与设计应用来说，明度对比的正确与否，是决定配色的光感、清晰感以及心理作用的关键。在造型基础训练中，历来都重视黑、白、灰的训练。因此，在设计色彩配色中，不仅要重视非彩色系的明度对比的研究，而且，还要根据表现内容的需要，重视有彩色系之间的明度对比的研究，只有明度对比的恰如其分的设计和安排，才能在设计色彩的表达上取得理想设计画面。

（3）纯度对比

在色彩的三要素中，色彩与色彩之间在并置时，所形成的鲜、灰程度之间的差异对比叫纯度对比。任何一种色相的纯色与同明度的灰色按照不同比例的混合可以得该色的纯度系列。不同纯度的色彩与色彩之间的相互搭配，可形成不同类别的纯度的对比。由于不同色相的纯度，其纯度相差较大，比较难以准确地划分其等级差别，为了说明纯度对比原理及体现典型的纯度基调问题，参照色立体的纯度秩序方式排列，大致将纯度的对比区分为纯度强、中、弱对比的三种形式。

1）纯度强对比

在色立体色相的纯度色标面上，纯度在八度乃至纯色的色阶区间的色彩对比，纯度差异较大，具有鲜明、突出的色彩对比效果。特点是层次感强、刺激性大、可视度高、对比效果显著。通过这样的对比，会使色彩对比双方鲜艳色更加鲜艳，灰暗色愈加灰暗，画面给人以生动、响亮、活泼、冲动等

的视觉体验。

2）纯度中对比

在色立体色相的纯度色标面上，纯度在五至八度的色阶区间的色彩对比，构成色彩给人以典雅、自然、温和、中庸、平凡等视觉心理感受的色彩纯度的中对比。其对比特点是视觉感受柔和、刺激适中、形象含蓄，色调在统一中富有变化。

3）纯度弱对比

在色立体色相的纯度色标面上，纯度在四度至纯灰色的色阶区间的色彩对比，构成色彩给人以隐晦、消极、郁闷、内敛等视觉感受的色彩纯度的弱对比。其对比特点是色感层次差、可视度低但比较舒适、形象传达暧昧。由于纯度过于接近，因而色彩与色彩之间的对比区分度不大。

在设计色彩的具体应用实践中，绝对的纯度对比并不多见，色彩的纯度对比更多的是在色彩的明度、色相对比基础上来进行以纯度为主的对比设计和应用。因此，以纯度对比为主的设计色彩的设计实践，其最大特点就是柔和、含蓄、耐人寻味。如果在设计色彩的写生和设计中，出现过分生硬、刺激、眩目、杂乱，过分的粉、脏、灰、闷、黑、软弱、单调、模糊等色彩与色彩之间不和谐的视觉现象，都应在纯度对比方面查找原因。

以上色彩属性之间的对比关系是最基本、最重要的色彩对比形式。这些基本形式在设计色彩的应用实践中很少以单一的对比形式出现，除无彩色系的黑、白、灰的明度对比，同明度、同纯度的色相对比，同一色相同明度的纯度对比是单一对比这几种单一形式外，其他色彩的对比都是以明度、色相、纯度中某一属性为主的综合性色彩对比。例如，在色相对比中有明度、纯度对比参加；在纯度对比中有明度、色相对比参加。因此，在设计色彩的写生、设计实践中明确色彩设计的对比形式对于设计色彩的设计尤为重要。

3. 设计色彩的冷暖对比

一般来讲，任何一种颜色都会给予人以一定的心理温度。人们对色彩冷暖的感觉是在生活经验的积累中逐渐形成的。在自然界中，太阳、火炉、火炬、烧红的铁块会让人联想到火红色彩的温暖；而大海、蓝天、远山、雪地等环境，则让人想象到蓝色光的清凉和寒冷。所以，人们对色彩冷暖的感觉是人自身生理、心理及条件反射的结果。因此，色彩冷暖的对比可以说是色彩感觉的冷暖差别形成的色彩对比，是物体自然色彩作用于人的心理而产生的一种感觉上的色彩对比。

在孟塞尔色相环中，十个主要色相的排列由暖极橙到冷极蓝共划分为六个冷暖区域：

橙为暖极，是最暖色；

红、黄是暖色；

红紫、黄绿是中性微暖色；

紫、绿是中性微冷色；

蓝紫、蓝绿是冷色；

蓝为冷极，是最冷色。

其中，暖极的橙与冷极的蓝正好为一组互补色，即色相对比中的补色对比。冷暖对比实为色相对比的又一种表现形式。从色彩本身的功能来看，暖色有前进感、膨胀感，而冷色则使人有后退感、收缩感。造成这种感觉的原因在于不同波长的色光在视网膜上成像的位置不同。在色彩冷暖的生理机制及心理反应上，红、橙、黄等暖色能让人的心跳

加快，血压升高，肌肉增强，并产生兴奋、热烈、积极、自信等感觉。而绿、紫、蓝等冷色则能使人血压降低，心跳减慢，肌肉放松，且产生消极、寒冷、镇静、压抑等体验。根据色彩冷暖的这些特点，色彩冷暖对比具体可以分为：

1）色彩冷暖的极色对比即冷暖的最强对比。

2）暖极色、暖色与中性微冷色，冷极色、冷色与中性微暖色的对比为中等对比。

3）暖极与暖色、冷极与冷色、暖色与中性微暖色、冷色与中性微冷色、中性微冷色与中性微暖色的对比为冷暖的弱对比。

在这三种形式的冷暖对比中，色彩冷暖的极色对比具有色相反差大、视觉感受强、空间层次丰富等特点。其心理反应为鲜明活跃、刺激强烈和色彩表达直白坦率等特点。另外的中对比和弱对比则在刺激性、清晰度、色相感等方面显得柔和、含蓄。

在设计色彩中，利用冷暖这两种属性的色彩并置，以产生冷暖对比的视觉感觉，是灵活运用色彩规律的重要表现手法。由于冷暖色系中色彩与色彩之间的对立性区分很明显，因此，在设计色彩的色彩设计和写生中，在作冷暖对比时，最好使用以某种色彩为主、另一种为辅的表现方式，使之互相陪衬，以求得色彩之间的协调。在冷暖对比中，由于纯度及明度的对比常常会影响到对冷暖对比的分析，有时冷暖对比与补色对比就很相似，所以，色彩的这种主从及轻重的安置便很重要，它会使整个设计色彩的设计与写生表现目的变得明确、清晰。

4. 设计色彩的面积对比

在设计色彩的写生与设计表现中，色彩所占面积的大小不仅给人心理的作用是不一样的，而且，色调的表达也是以色彩在画面中所占的面积为前提条件的。在由色彩面积所占面积比例多少而形成的对比关系中，面积愈大的色彩，所形成的该色彩的色调的趋势就愈明显，就愈能充分地表现色彩的明度和纯度的真实面貌；而面积愈小的，则其在色彩上所形成的视觉差异就愈小而不易辨别。

在色彩面积的对比中，色彩与色彩之间面积所占的比例多寡决定了其对比的强弱关系，也就是说，色彩与色彩之间所占面积的比例大，所形成的对比就强；反之则弱。当然还有一种现象值得一提，即尽管面积对比弱，哪怕是面积的比例相同，由于色相的差别，比如把两个同形同面积的图形涂以不同的颜色，即红色与绿色，虽然两块色的形的面积比例相同，但由于色相对比的原因，它们之间依然能够形成强烈的对比关系。

上述例证说明，在设计色彩的写生和设计实践中，色彩的面积对比是一种复杂的视觉现象。常常一个完美的面积分割的画面，可能会因为色彩面积的不当搭配，使画面变得不调和。而在构图中，有些不太完美的面积分配，通过合理、巧妙的色彩搭配，也可使画面变得完美而和谐。同理，一个面积对比强烈的画面，也可以通过色彩的搭配变为对比不强烈的画面。因此，灵活、理性、符合色彩搭配规律要求的色彩面积的对比关系在设计色彩中非常重要。

5. 设计色彩的其他对比

（1）同时对比

所谓同时对比，就是指在同一时间、同一空间，观察和感受到的色彩与色彩之间所产生的对比现象。在同时对比中，色彩对比的双方根据色彩属性

的不同而把对方推向相应的色彩偏向。例如，红和绿放在一起，红的更红，绿的更绿；黑和白放在一起，黑的更黑，白的更白。同理，高纯度的色彩与低纯度的色彩参与同时对比，会使高纯度的色彩显得更加艳丽夺目，低纯度的色彩显得更黯然失色。

因此，在色彩的同时对比中，色彩与色彩之间愈接近邻接线的地方，毗邻色彩会改变或失掉原来色彩的某些属性，并戏剧性地向其对应的某些方面或者被相邻色彩所同化、异化，从而使彼此连接的色彩由于色彩对比的相互影响、相互作用而展示出富于跳跃之感的新的视觉效果。一般地说，色彩对比关系愈强烈，其差化性的视觉效果会愈显著。

（2）连续对比

所谓连续对比，就是指先看到某种颜色，然后又看到第二种颜色时所产生的对比现象。连续对比现象与同时对比现象都是视觉生理条件的作用所造成的，它们出于一个原因，但发生在不同时间条件。同时对比主要指的是同一时间下颜色的对比效果；连续对比指的是不同时间条件下，或者说在时间运动的过程中，不同颜色刺激之间的对比。

连续对比的视觉生理原因在于物体的色彩视觉行为刺激停止后，人的色觉感应并非立刻全部消失，其影像仍然暂时存留，即"视觉残像"或"视觉后像"，而这种残留并不是其色彩本来所具有的色彩属性，而是偏向于色彩补色等的色彩残留。例如，如久视红色后，将视觉迅速移向白色时，看到的并非白色而是红色的补色——绿色；如先看的色彩明度高，后看的色彩明度低，则后看的色彩显得明度更低。这些现象表明，色彩的连续对比形成的原理是因为神经兴奋所留下的痕迹而引发的，是眼睛连续注视所致。因为，人们长时间专注于某一色彩时，使视神经受到刺激会产生疲劳，眼睛会通过生理的自动调节作用，产生所视色彩的互补色，以达到视觉平衡，再把先看色彩的残像加到后看色彩上面，因而就会出现纯度高的比纯度低的色彩影响力强、视觉残像是先看色彩的互补色等连续对比的现象。

二、设计色彩的调和

在造型艺术中，所谓调和，指的是没有显著差异的形式因素之间的对立统一。一方面，它意指包含着在事物之间有对比的、有差别的，甚至事物与事物之间的对立关系中，为了使之和谐而进行的调整、搭配和组合的过程；另一方面，指通过整合后的不同事物在一起所呈现出的有组织、有秩序、有条理、和谐和多样统一的状态。

1. 设计色彩调和的原理

设计色彩的调和是在造型艺术形式美调和原理的基础上，在色彩与色彩的搭配过程中，为了达成一项设计色彩艺术实践表现目的而互相间形成的一种有秩序、相统一与和谐的现象。具体可以解释为：有明显差别的色彩与色彩之间，通过一定的艺术手法使它们组合在一起能给人以不带尖锐刺激的和谐与美感的色彩关系。这种和谐的色彩关系是通过多样统一的设计色彩艺术实践的组合与调整过程来实现的。

因此，设计色彩的调和原理包含了两个层面的含义：其一，在设计色彩的艺术实践中，对色彩与色彩之间的明显差异或视觉表达比较暧昧、不准确的色彩关系进行有针对性的调整，使之处于赏心

悦目、和谐统一的整体之中；其二，通过对有显著区别的色彩与色彩的合理布局，以期实现和谐美的表达目的。研究设计色彩的调和，一定是在色彩对比的基础上进行的。人们长期的审美经验表明，色彩的和谐之美，不仅要求色彩的组合关系要互相匹配，即调和，而且还要彼此独立，即对比。和谐来自对比，和谐就是美。没有对比就没有刺激神经兴奋的因素，但只有兴奋而没有舒适的休息会造成过分的疲劳及精神的紧张，因而调和也是必需的，色彩的调和与对比双方是相互依存的，失去一方，另一方就不存在。所以，研究设计色彩的调和是以色彩与色彩之间的差别为前提的，色彩的对比是绝对的，调和是相对的；对比是目的，调和是手段。

2. 设计色彩调和的类型

对比与调和作为一切造型艺术所必须遵从的形式美法则，设计色彩的艺术实践也不例外。受设计色彩艺术实践自身的色彩规律的约束，它呈现的对比与调和关系不同于其他的艺术形式，有着设计色彩典型的特征，就设计色彩的调和类型而言大致可以分为以下几种形式。

（1）同一调和

所谓同一调和就是在设计色彩中，为了解决色彩与色彩之间因为色彩对比所引起的强烈刺激和不调和现象，常常以增加各色的同一调和的（诸如：加白、黑、灰或者纯色等）色彩因素，使强烈刺激的各色逐渐趋向缓和的方法。其增加各色的同一颜色因素越多，色彩之间的调和感越强。同一调和可以分为：同明度调和、同色相调和、同纯度调和、无彩色调和四种主要表现形式。在具体表现方法上可以通过以下途径获得：

1）同一混合添加色调和。强烈刺激的色彩对比双方，通过色彩混合的方式，在各自的色彩中添加相同成分的黑、白、灰无彩色系色，以降低色彩的纯度，从而使色彩在色相、明度、纯度的属性上发生改变达到调和。添加量的多少可以视色彩调和的要求、目的而定。一般来讲，加入白色的调和方法提高对比各色彩的明度，降低纯度，形成明快、淡雅的明度高色调，实现各色调和的目的；反之，加入黑色调和方法就是在过分刺激的色彩对比的双方加入黑色，使双方的纯度降低，削弱色彩属性之间的对比，增加同一性，形成沉稳、厚重的明度低色调，达到调和效果；除黑、白之外，还可以加入同一纯度的灰色（或者灰色系列），使色彩对比双方的纯度、明度向该灰色（或者灰色系列）靠近，降低纯度，减小对比，使之调和。

另外，按照这个方法还可以使用有色系的任何一种色彩作为添加色以满足色彩在对比中调和的目的。

2）同一色彩间隔调和。在色彩与色彩的对比现象中，当对比的各个色彩由于过分的强烈刺激而显得十分不调和，或色彩过分的含混不清时，为了使画面达到统一，通常使用黑、白、灰这些无彩色系色彩，金、银等极色或某种同一色相的色彩作为间隔色，在对比的色彩与色彩之间运用它们进行点、线、面等形式的间隔处理，从而使对比色之间既相互连贯又相互隔离而达到统一的色彩调和效果。

3）同一色彩点缀调和。这是和同一色彩间隔调和法近似的一种调和方法，所不同的是采用点缀色在对比色所占的面积中用同一色进行点缀以取得统一调和的效果。点缀色可以是无彩色黑、白、

灰，也可以是有彩色，甚至是对比色双方各自的互为点缀均可，目的就在于通过点缀色可以使对比色双方因为同一点缀色的加入而减弱对比，增强了对比色彩的调和感。

4）色彩互混调和。是在设计色彩的色彩对比双方，按照同一混合添加色调和，在对比色彩的双方加入一定比例的对方色彩，使双方的色彩倾向相互靠近，以缩小双方的差别，达到调和的目的。值得注意的是，为了避免混合色彩过灰过脏的现象，在互混调和中色彩比例成分的控制要合理。

（2）近似调和

在设计色彩的搭配中，为了解决色彩与色彩之间因为对比而产生的不和谐现象，可以选择色彩性质或程度较为近似的色彩进行组合，以增强色彩调和的方法称为近似调和。尽管色彩的明度、色相、纯度存在着差异，但只要将色相环上相距较近的色彩进行组合，都可以得到调和感较强的近似调和。其中，相距越近，调和程度越高。因此，依据色相环色相之间关系，近似调和可以分为，明度近似调和、色相近似调和、纯度近似调和、明度与色相近似调和、明度与纯度近似调和、色相与纯度近似调和、明度色相纯度均近似调和等一些基本形式。

（3）对比调和

设计色彩的对比调和是以加强色彩与色彩之间的对比、强调它们之间的变化和组合来达到色彩和谐目的的调和方式。其特点是通过强调色彩属性的三要素之间的差异，以变化为主来实现的。例如，如果是色相对比，那么调和的因素就得在明度和纯度中通过对它们的加强来求得色相的和谐统一；同理，若是以明度和纯度为主的色彩对比，就应加强同一或近似的色相变化来求得明度和纯度为主的色彩对比的和谐与统一的调和效果。也就是说，在色彩的对比中通过加强对比因素，使相关的色彩对比在强烈的变化中不至于显得强烈，反而在变化中获得调和。

（4）秩序调和

所谓秩序调和是在设计色彩中，为了调和色彩与色彩之间的对比关系，可以把不同色相、明度、纯度的色彩组织起来，形成渐变的、有节奏的、有韵律的色彩视觉效果，使原来色彩的对比成分中强烈、刺激的对比色彩关系变得柔和起来，使原本秩序杂乱无章的色彩对比关系因此而变得有条理、有秩序、统一和谐，以达到调和的目的的方法。

"色彩间关系与秩序"所做的色彩组合是真正的调和基础，这是美国色彩学家孟塞尔对色彩秩序调和的观点和看法；无独有偶，德国色彩学家奥斯特瓦尔德提倡"调和等于秩序"的美学理念，认为两个或两个以上的色彩间的构成只有以色彩序列的方式存在时，能够给人舒服的快感。这些观点和看法都强调了在色彩对比关系中，以秩序调和来解决色彩对比所带来的视觉感受不愉快的现象的重要性。在实际的设计色彩实践过程中，可以通过添加几个以对立色彩相互混合的等级过渡色，例如在鲜红与灰红的强对比色之间排列几个中间色；在黄与蓝中并置黄绿、绿、绿蓝等色，做到在色彩的对比变化中你中有我，我中有你，相互影响以达到调和的目的。这种方法使得彼此孤立、排斥、互不关照的色彩对比关系呈现出循序渐进、节奏鲜明的艺术特点。

三、设计色彩对比与调和的关系

在设计色彩的艺术实践中,色彩的浓与淡、冷与暖,光线的明与暗,线条的直与曲、长与短、粗与细,体积的大与小等视觉因素,都会通过色彩的对比与调和,通过有规则的排列、组合,而形成相互对照、比较,形成变化又相互映衬、协调一致的色彩感觉,从而建构色彩与色彩之间有机的联系,使设计色彩获得美感和设计思想与感情的充分表达。

设计色彩的对比与调和是矛盾统一的两个方面,它们之间相互作用、互为依存。

首先,设计色彩的对比意味着色彩的差别,差别越大,对比越强,相反就越弱,其目的在于在相同形式因素中,通过色彩对比从而更鲜明地突出对比双方各自的特点;而调和是就色彩的对比而言的,通过谋求相同形式因素中不同程度的共性,以达到设计色彩统一的视觉感受。因而,在对比与和谐关系中,没有对比也无所谓调和,两者之间互相依存又互相排斥,相辅相成,相得益彰。其中,色彩对比是绝对的,因为两种以上色彩在配置中,总会在色彩的属性、面积的大小、色温的冷暖等方面或多或少地有所差别,这种差别必然会导致不同形式的对比。而色彩与色彩过分的对比必然会引起人们视觉和心理上的不适应,这就需要调和为手段,加强一些色彩与色彩之间共性的因素来进行调节,将色彩对比中过分暧昧的、意图表达不准确的色彩关系进行调和处理,使之和谐悦目。如果说色彩调和表达的是阴柔的感觉,那么色彩对比所形成的就是阳刚之美。

其次,在设计色彩的对比与调和关系中,色彩的对比可以促进对色彩与色彩本身个性的了解,而色彩的调和则可以促进学习和驾驭色彩的真正技巧。因此,在设计色彩的表现中,不能够完全偏向其中的某一个方面,无论是对比还是调和,其本身都要求在统一中有变化,在变化中求统一,只有把两者巧妙地结合在一起,才能够形成色彩语言在设计表达上多样与统一的美感。

第三章 设计色彩的符号语言

色彩是一种特殊的视觉符号语言现象，在设计色彩的表达中，色彩与形象达到完美的统一，是取得理想配色效果的前提。这种统一包括色相的具象化与写实形态的统一，色彩的色相与抽象形态的统一，以及色彩的冷暖、心理与形象的统一。在色彩符号的形与色之间，形赋予事物的可视知觉的感受，色彩赋予精神、情感的表达。因此，在设计应用中只有它们二者相辅相成、互相补充、不可分离，设计色彩的符号语言才能够得到充分准确的表达。

第一节 设计色彩的符号结构

一、设计色彩的符号性

色彩作为符号的应用历史由来已久，在古代色彩文明中，在我国就有着不同于西方现代色彩学的五色审美观，指导着中华几千年的色彩规范。即，中国古代先哲从自然万象有规律的色彩变换中获得了五种基本色相——青、赤、黄、白、黑，体会到这五种色与当时人的生产、生活实践有着这样或那样的利害关系，并逐步形成它们明确的意指：青色象征平和永久，赤色象征幸福喜悦，白色象征悲哀和平静，黑色象征破坏和肃穆，黄色象征力度、富裕和王权。《周易》曰："古者庖牺氏之王天下也，仰则观象于天，俯则观法于地"，"天地玄黄"，很显然，所谓的"玄衣纁裳"（《礼记·礼器》）即"上衣玄，下裳黄"所象征的就是"天"与"地"。就是例证。

在阴阳五行学说中，人们认为天地万物都是由金、木、水、火、土五种基本元素构成的。季节的运行、方位的变化以及色彩的分类，皆与五行密切相关，色彩的分类皆与五行说相印，与五种基本元素相应的青、赤、黄、白、黑五种颜色中，春天为青、方位为东，夏天为赤、方位为南，秋天为白、方位为西，冬天为黑、方位为北，黄色相当于土并位居中央。

在五色审美观这种观念下，人们在色彩的使用上是非常谨慎的，有着严格的等级使用制度，为后世所遵从。以传统宫殿建筑为例，《礼记》中规定："楹。天子丹，诸侯黝，大夫苍，士黄。"在周代，规定以青、赤、黄、白、黑为正色，宫殿、柱墙、台基大多涂以红色，并且，这种以红色为高贵的传统一直延续下来。至汉代时，在宫殿与官署建筑上大量使用红色，故有"丹楹"、"丹墀"、"朱阙"之称。汉以后，黄色在尊贵等级上超过了红色。这个时期，人们对青、红、白、黑、黄等色彩进行多种组合和对比，以此对建筑物的彩画图案作出具体的规定："青与赤谓之文，赤与白谓之章，白与黑谓之黼，黑与青谓之黻，五彩备谓之绣。"传统民居建筑则通常"是多用白墙、灰瓦和栗、黑、墨绿等色的梁、柱、装饰，形成秀丽雅淡的格调，与平民所居环境形成了气氛协调、舒适平静的佳境，在色彩处理上取得了很好的艺术效果。"[①]

① 王东涛：论中国古代建筑的平面与外观形象及其文化特色，河南大学学报·社会科学版，2006，3.

从设计色彩学角度来看，中国古代对于色彩的这些规定不能简单地看作是色彩之于建筑装饰的应用，还应该看到"青、赤、黄、白、黑"五色所具有的符号性在现代设计的应用中包含着更为复杂的内涵与文化价值。因此，如果说"符号的最主要功能——亦即将经验形式化并通过这种形式将经验客观地呈现出来以供人们观照、逻辑直觉、认识和理解的重大功能"，也就是说，色彩在实际的应用中已经担负起这种功能，那么色彩就可以称之为一种符号。

二、设计色彩的第一层表意结构

结构主义符号学认为：符号本身是一种诱导人作出反应的刺激因素，符号意义本质上是人为建构的。它由能指和所指构成,两者的关系具有任意性。这种"任意性"不能被片面地理解。索绪尔认为："任意性这个词还要加上一个注解。它不应该使人想起能指完全取决于说话者的自由选择（一个符号在语言集体中确立后，个人是不能对它有任何改变的）。我们的意思是说，它是不可论证的，即对现实中跟它没有任何自然联系的所指来说是任意的。"① 事实上，值得注意的一点是，并非所有的人都可以平等地建构能指和所指，在阶级社会里总会带有浓郁的阶级色彩和特权阶层的优先权。在符号这种二元结构模式中，罗兰·巴特继承了索绪尔的传统并对符号结构进行了更深层次的挖掘。在他看来，索绪尔的"能指+所指=符号"只是符号表意的第一个层次，而只有将这个层次的符号作为第二个层次表意系统的能指时，产生的新的所指，才是"内蕴意义"或者"隐喻"的所在。

在研究色彩与形体结合所建构的有意味的图形时发现，作为可传播的这种色彩符号，一方面可以通过直观的视觉感知获得表层视觉形式的理解，而对由色彩符号的符素、符号和关系组合的深层形式（或者说构成关系）则需要诸多逻辑上的意指和解释，因此，在二元结构的框架下，皮尔士在索绪尔关于符号结构基础上提出的承担解释的第三项理论的介入，有助于对色彩符号作较为全面的符号学解读，更科学、深刻地考察色彩符号系统的结构特征。

1. 能指

作为传播的符号，色彩符号同其他的传播符号一样，是由形式（能指）与内容（意义）组成，有着可感知的视觉符号形式和可供分析的符号内容。在索绪尔看来，符号形式的能指和符号内容的所指是语言相互依赖的构成成分，是一对相互依存的概念。在由之构成的符号系统中，每个成分的价值是由同时存在的其他成分决定的。内容是在它以外与它同时存在的东西决定的。作为系统的一部分，内容不仅被赋予了意义，而且，更重要的是，赋予了价值。② 因此，色彩符号形式和内容的组合，决定了其符号的实体和意义。

（1）底层结构——色彩与点、线、面等语素构成的视觉语言

丹尼尔·钱德勒在《符号学入门》中认为，任何符号的编码都有两个结构层，高一层次的叫"第

① （瑞士）费尔迪南·德·索绪尔. 普通语言学教程. 高名凯译. 北京：商务印书馆，1980.
② 郭鸿. 现代西方符号学纲要. 上海：复旦大学出版社，2008.

第三章 设计色彩的符号语言

一分节层",低一层次的是"第二分节层"。在低层次的层面上,符号被分为像音素一样的最小功能单位,它们本身没有意义但可以在符号编码中反复出现。当它们的组合结成有意义的符号单位时,它就构成符号系统中最基本的语言单位,形成高一层次的分节层。由此,双重的分节使人们能用少数几个低一层次的语言单位,构成无限个意义的结合体。按照这个理论,色彩符号可以分为底层结构和上层结构两个部分。

曾潇潇

这幅作品是依据色彩符号的底层结构——色彩与点、线、面等语素构成的视觉语言,所进行的设计色彩练习。具体方法是在静物写生的基础上,根据形式美的建构法则,对写生色彩的形、色进行归纳和提炼,进行画面的重新组合,形成以最基本色彩元素组合的画面,建构一种新的色彩秩序

由色彩所构成的图形符号,是已经被普遍接受的视觉图形语言符号。它的能指有一个突出的特征——即物质性。这是由符号的本质属性所决定的。作为传播的视觉语言符号,它具有能为人们感知的特性,能为人们所看见、所视觉感知,也可以通过其视觉语言的编码、组构获得表达形象的再现。在其符号的语言结构中,与色彩相结合的形体本身不是符号语素,而是作为能指的"物质实体"和"形式实体"。"物质实体"通常是指那些构成色彩图形符号的具体物质材料或物质的运动状态,包括与色彩共同建构符号的诸如点、线、面等视觉元素。"形式实体"则是表层视觉元素以不同的造型形式所呈现的物质存在方式。在这里,"点、线、面"是高度抽象的语素,组成了色彩图形符号建构中最为基础的底层结构。

在底层结构中,语素既是构成色彩图形符号最小的语言单位——元语言,作为个体,它们又都是完全的符号,而且都由各自的能指与所指构成。在由这些语素编码、组合所构成的上层结构中,它们是上层结构语义所寄托的中介质。也就是说,人们总是习惯从形式着手去掌握所指的内容,因而,透过这些介质以待挖掘隐藏在能指背后的所指。与语言符号中的最小功能单位音素不同,作为视觉符号语言,色彩图形符号底层结构中的点、线、面等语素,在社会历史发展中早就形成了许多约定俗成的内容。它们在图形编码中是有意义的最小结构单位,它们都有完整的信息并能传达一定的意义。

一般来说,能指背后的意义是多元分歧的,是"浮动的意义"("所谓"浮动的意义",是指传播符号特别是非语言形式的传播符号存在某种不确定性。因为非语言形式的传播符号在能指和所指之间不像语言符号那样具有全社会的约定规则,而且不具有很强的历史传承性,它们往往是一种行业约定,或者是受传双方的特别约定,或者是随着传播

第一节 设计色彩的符号结构

需要而出现的临时约定，所以作为能指和所指的中介项意指很难被理性地确认，不能成为所有的受传者的共识）。[1]根据语言符号最本质的特征是任意性的理论，也就是说，符号作为人类社会传达意义的工具，能指的中介并非是一条直接连接所指的途径，基于"浮动的意义"的不确定性，那些借助文化传承和社会的公众约定俗成的"意指"就会出现，以遏制意义的浮动，剔除不确定的、多余的信息，获得对符号的确切解读。因而对"点、线、面"等底层结构的语言要素意义的挖掘显得很重要。

（2）上层结构——语素编码、组合后的视觉形象

姚海静

这幅作品是以所画静物题材的灯具展开联想进行的创意设计，通过色彩语素编码、组合后完整的视觉形象，来表达其色彩图形符号明确的意义约定，即，所指

色彩图形符号的上层结构，是由底层结构的语素及其组合所形成的形、义同体的视觉符号和符号系列，它是建构色彩图形符号信息的核心，是色彩图形符号的表层视觉形式。在这层结构中，色彩图形符号通过语义符号的有机组合实现意义的表达。实际上，上层结构语素的编码及其组合的过程也是色彩图形符号造型塑造、艺术处理的过程。具体表现为语素所塑造的形象、纹样及其组织排列、色彩等同依托的媒介、材料之间的关系。无论是抽象还是具象的图形表现形式，在编码、组合过程中必须遵从一定的规律。因此，处于底层结构的线条、色彩、形状、色调等艺术语言构成色彩图形符号艺术作品形式的基本构成要素，依赖于底层结构的视觉艺术语言符号所塑造的色彩图形符号艺术形象，成为色彩图形符号能指最为直接的表层视觉形态的主要组成部分。尽管艺术形象不是色彩图形符号所要表达的全部，但它们能够反映客观生活、反映创造主体和审美接受主体双重审美感知以及审美理想的追求。

2. 所指——色彩图形符号的意义约定

色彩图形符号第一层表意结构的另外一个构成部分是所指，即当能指在社会约定中被分配与它所涉的概念发生关系，并由之引发的联想和意义的部分。在其符号形式的能指和符号内容的所指这一对相互依存的概念中，能指的关键在于它以色彩符号建构的物质材料为依托的"实体性"；所指的关键则是，它所代表的色彩图形符号在现实的普通民众生活中存在的某一具体意义，即其"现实性"。例如，"粉红色"经常作为服装的面料，在这里，人们能够接触能指的物质实体——服装是非常清晰的，作为装饰功能，"粉红色"是客观存在的物质对象，那么，隐藏在它视觉表象下的意义——人们的心理形象，则要通过"粉红色"所隐藏在符号背后的"热烈、

[1] （英）贡布里希.艺术与错觉——图画再现的心理学研究，林夕等译，杭州：浙江摄影出版社，1987.

激情、幸福、甜蜜"这种色彩象征文化的深层次解读才能使这种色彩图形符号的意义明确起来。

阿恩海姆认为"视觉不是对元素的机械复制，而是对有意义的整体结构式样的把握。"[①] "视觉的一个很大的优点，不仅在于它是一种高度清晰的媒介，而且还在于这一媒介会提供出关于外部世界的各种物体和时间的无穷无尽的丰富信息。"[②]在他看来，视觉作为一种接受外界信息的重要源泉，与思维同样具有认识功能。色彩图形符号作为视觉观看的对象，本身就有着系统的、有意义的整体结构样式。这里的意义，就是人们对自然或者社会事物的认识，是人们赋予色彩图形符号的象征含义，也是人们在这个特殊媒介中，以色彩图形符号的形式传递和交流的精神内容。从视觉符号语言的角度来看，是人在传播活动中符号的交流过程，意义所指必然会同能指的色彩图形符号发生联系，形成由色彩图形表层视觉形式的能指与所指意义的对应。因而可以这样理解，色彩图形符号的所指它的使用者依据其所指的意义约定来选择心中的理想化解读。

色彩图形符号所指意义的分析是非常复杂的。首先要考虑的是，所指的意义与色彩图形符号所指的延伸范围有关。也就是说，一个被形式化的色彩图形的符号系统，在传播的该系统的全部所指的功能时，不可能是封闭的。所指的意义将在可能的范围内向其他符号系统产生交流和渗透，甚至相互包容。例如，在华夏民族的风俗习惯中每逢新年都有派"红包"的习俗，这里"红包"作为符号，其所指的意义超越了"红包"符号系统所规定的范围，而是通过被赋予了中国传统文化意义的重新编码、组合，形成新的色彩图形符号表达，代表吉祥文化的符号。这种连接意指的象征和符号所指的交流融渗的例证，在色彩图形符号中比比皆是。

其次，索绪尔认为，能指与所指的联系是任意性的，两者之间没有任何内在的、必然的联系。但这种任意性并非是绝对的、没有条件的，它必须有一个合理的定位，也就是说，能指和所指之间不是随心所欲的泛任意化的关系，他认为，某个特定的能指和某个特定的所指的联系不是必然的，而是约定俗成的。因而，色彩图形符号所指意义的分析，要考虑色彩图形符号每个能指系统在所指层面上的历史积淀和社会约定，避免色彩图形符号所指意义的疑义、误读。

三、设计色彩的第二层表意结构

色彩图形符号所构成的视觉元素物质如点、线、面等，都已经是被高度抽象化了的视觉语言符号单位。所构成色彩图形符号的能指和所指分别指向形式和内容，能指表现为色彩图形物质化了的表层视觉符号结构；所指则是指经过编码、组合后装饰图形符号的内容、意义。两者的结合构成意指。按照结构主义符号学理论，所有的意指都包含有两个层面，一个是由物质形态的实体能指体现的表达层面，另一个是以编码、组合意义的方式表现思维

① （美）阿恩海姆.艺术与视知觉.滕守尧，朱疆源译.成都：四川人民出版社，1998.
② （美）阿恩海姆.视觉思维.滕守尧译.成都：四川人民出版社，1998.

第一节 设计色彩的符号结构

形态的内容层面。与符号意指不同，在罗兰·巴特看来，符号含有两个层次的表意系统。正如前文所述：在他看来，索绪尔的"能指+所指=符号"只是符号表意的第一个层次，而只有将这个层次的符号作为第二个层次表意系统的能指时，产生的新的所指，才是"内蕴意义"或者"隐喻"的所在。根据这个理论，形成相关的色彩图形符号的第二层表意结构，如下图所示：

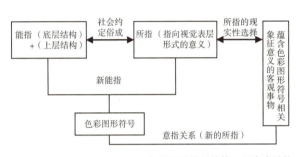

色彩图形符号的第二层表意结构

郭凌

这幅作品，人们看到的不仅仅是由色彩视觉符号语言所带来的视觉形式的组构，而且通过这些图形符号，还可以发现隐藏在这些色彩图形符号下的第二层表意结构，即，对城市生活方式的解读

据此，可以清楚地看到色彩图形符号第二层表意结构中，色彩图形符号内蕴意义与色彩图形符号象征意义的客观事物之间所发生的连接。

1. 色彩图形符号语言的指向

色彩图形符号是一个完整的符号系统，每一个图形都不能简单地视为视觉符号的能指之一，在致力于研究色彩图形造型层面的点、线、面与色彩之间的编码、组合关系的时候，还要注意由色彩图形艺术形象视觉表层所支持的视觉信息的指向——内容层面和表达层面的关系，这种关系构成了色彩图形符号的意义指向。

传播符号学表明，一个能指往往会有多个所指的内容，一个所指也可以有多个能指的实体与之对应，从而使能指与意指两者的结合构成意指语义无穷无尽。但意指的实现并不是简单地将若干个符号的所指意义相加，它实际上是通过语言的解释将对符号的分析、编码、组合转化为概念和思想的心理过程，同时也涉及将概念和思想转化为扩展性语言表达的心理过程。在这个心理过程中，人们使用语言将所感知的视觉符号在大脑中进行加工和有序的划分，形成与视觉符号相关的语言解释，这种解释会因使用者的文化背景、经验、习惯和修养不同而不同。但人们能够借用这种解释获得对视觉符号深层次的认识。例如，"梅花"的图形，"梅"的表象可以为"植物"、"花"、"香"、"红色"、"白色"、"傲霜斗雪、铁骨冰心"等。在整个有关梅的表象系统中，每个"意指"的单位都规定着对应的表象，不同的人、不同的位置决定"意指"的心理价值和符号意义的链接，由此构成传播符号产生链接的心理基础。所以，不管传播能指的形式如何多样，"仁人志士'梅'"表达的意指只与傲霜斗雪、铁骨冰心的高尚品格发生对应。

因此，色彩图形符号的意指及其意义显现的

表达方式，是"在感觉的范围之内与感觉的主体与被感觉的对象之间互为基础的关系之中，把意指形式的地位确定为可感知的与可理解的、想象与现实之间的一种关系空间"。[①]

2. 色彩图形内蕴意义的解读

由于能指与所指之间任意性的存在，色彩图形符号视觉信息的多义性是客观存在的。因而在解读符号意义的过程中，应当注意一些具有社会性代码并对符号的解读起支配性作用的约定，这些参数是搭建意义解读的关键；同时，所有对装饰符号意义的解读都必须以色彩图形符号与受众之间的相互作用为前提。无论从哪个层次的分析来看，色彩图形符号意指的直接面总是与其所指的自然与社会的客体事物是相对应的，是明示的；而内蕴意义则需要人们对符号所指作出心理感悟的主观认知，即隐含义的归纳。

罗兰·巴特指出，每一个符号的意指都包括一个表达面和一个内容面。还是以"粉红色"为例，粉红色在视觉的表达层面上，表现为对服装面料所进行的装饰；在内容层面上，表达出被装饰过的服装的概念，即，粉红色的衣服。如果对色彩图形符号的分析研究停留在这里，很显然是不够的。罗兰·巴特在研究符号语言的时候，将语言学研究成果引入到符号学领域，以涵指符号学的名义，在符号系统之间的意指关系中分出两个意指面，即，直接面和涵指面。当符号系统的意指作用的时候，往往会由一个符号系统与另一个符号系统之间发生意指关系，以此形成涵指符号学的符号链接模式。在色彩图形符号系统的意指关系中，第一符号系统"能指+所指1=符号"构成意指的直接面——即表达出被装饰过的服装的概念，在第二系统中充当意指关系的涵指面（新所指的内容）——即"粉红色"符号下蕴含的"热烈、激情、幸福、甜蜜"的色彩象征文化的向往和追求。

作为内蕴意义的解读，不同的地域、不同的文化背景，对同一色彩图形符号会产生不同的解读。也就是说，色彩图形符号传播的语义只是在一定的范围内才能被理解、被接受。以国旗中的红色为例：在中国，国旗中的红色象征革命，而美国国旗中的红色则是强大和勇气的象征；在意大利，国旗中的红色象征烈士的鲜血，而新加坡国旗中的红色则是全世界人民的友谊与人类和平的象征；在蒙古，国旗中的红色象征快乐和胜利，而泰国国旗中的红色则是民族的象征。凡此种种，都说明色彩图形符号意义的解读会因时空等条件的不同而语义不同。这些都说明了视觉形式符号化深层的主体心理意象对内蕴意义解读的关键所在。

第二节 设计色彩的审美意指联系

一、设计色彩的艺术形象链接

色彩图形符号是由众多相关的色彩与形体所共同建构艺术形象组成的综合体，在其艺术传播活动中，由这些艺术形象所呈现出来的与视觉审美接受相链接的模式构成其艺术形象链。它表现为色彩图形符号能指在内涵面和外延面上构成的审美意

[①] 余志鸿.传播符号学.上海：上海交通大学出版社，2007.

第二节 设计色彩的审美意指联系

指关系式,是色彩图形符号在感性表象层面上的链接,也是其艺术形象生成的和发生作用的途径。

众所周知,文艺作品之所以留存于世,原因在于它有着自己生动的艺术形象。色彩图形符号所建构的作品也不例外,在其符号结构的视觉表层,那些底层结构的视觉符号不仅仅是一种简单的点、线、面等表象符号,它们是构成艺术形象的最基本的艺术符号。无论是色彩图形符号的创造主体还是审美接受主体,他们都会运用形象思维的方式,经由这些表象的艺术符号来感知、理解装饰图形作品中的艺术形象,所以,色彩图形符号是建构艺术形象链接的基础。

1. 直观感知链接

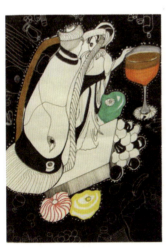

刘志轶

这幅作品通过酒杯和具体明确的人物体态,使色彩图形符号在能指的外延层面上,建立了可视知觉直接观看和感知的艺术形象链接。在这里,人们不需要特别的想象,便能够直观地感受到作品中的视觉形象和所要表达的情感

是指色彩图形符号在能指的外延层面上,由视知觉的直接观看而感知所生成的艺术形象链接,也就是说,是色彩图形符号上层结构所形成的视觉形式与受众之间所发生的联系。它使色彩图形符号成为可视知觉的直觉对象,因而受众通常不需要特别的想象,便能够直观地感受到作品中的视觉表象,然后在视知觉中表征和感知艺术形象。也就是说,直观感知链接是由色彩图形符号的能指所串联起来的符号链接,起到同时直观地呈现审美表象和在其能指的外延上直接指向装饰图形中的艺术形象的双重作用。例如,在可口可乐的包装设计中所使用的红色,由底层结构视觉元素与红色所组合而成的视觉符号,在能指的外延上都是形象化、图像化了的可乐企业形象。因为该企业所采用的红色所象征的温暖、亲切、和睦,因而受众在消费接受的视觉感知活动中,能够从视觉表象的符号链接中获得对企业形象最为直观的视觉感知。

2. 隐性感知链

它是指由色彩图形符号的能指在内涵层面上,即,由底层结构的艺术符号语素的审美想象所构成的符号链接。通常,底层结构的语素是不具备成为观感知的感性形象条件的,也不显示由它们所建构的某一具体的艺术形象的感觉讯息。然而,这一切并不代表这些点线面等符号语素就完全没有意义。它们作为一种记谱表象,创造主体在运用它们的时候,不同的主体,它们最后呈现的状态完全不同。也就是说,主体的经历、审美素养、艺术水平、个性、趣味等的差异,都会影响到作为底层结构的视觉符号语素的应用和艺术效果。这就为艺术形象陌生化的解读提供了存在的可能,事实上,在由色彩图形符号所建构的艺术作品中,这种既熟悉又陌生的存在比比皆是。所以,受众在审美接受中,通过推想感知的审美想象方式,通过那些在艺术形象建构过程中,对那些编码、组合和建构艺术形象的色彩符号语言差异的识别和理解,就可以在审美接受中感知艺术形象。

第三章 设计色彩的符号语言

杜秋萍

这幅作品中的色彩视觉符号，它们只是作为一种记谱的表象语言，对由它们编码、组合和建构的色彩符号语言的识别和理解，则需要通过它们所建构的上述艺术形象的隐性感知链，在审美接受中由观看者自己去感知、体会，并不能够直接体会到作者所要表达的意图

色彩图形符号的审美意指关系图分析表明，色彩图形符号的能指的外延和内涵两个层面可以通过艺术符号链这个途径发生关联，形成审美意指的直观感知链接和隐性感知链接。根据色彩图形能指的意指轨迹，直观感知链接在色彩图形的上层结构——艺术形象和受众之间发生作用，是直指形象链，可以使受众在审美接受中生成直观的感知；而隐性感知链接的则是在审美接受中不容易被直观感知的部分，它是色彩图形能指底层结构在建构上层结构中意义不确定的、隐藏的部分，是涵指的形象链；同时，也是第一符号结构层面色彩图形所指实体通过形式获得的多样的编码的途径。

二、设计色彩的修辞链接

所谓"修辞"，《易经》曰："君子进德修业。忠信，所以进德也，修辞立其诚，所以居业也。"易经所说的修辞是要通过锻造表达的语言，达到"进德"、"居业"的目的，和修辞学意义上的修辞不尽相同，但在锻造和提炼表达语言和表达方式上还是有很多共同之处。

色彩图形符号的建构中，修辞是必不可少的。它是一种运用视觉艺术符号来表达色彩图形符号中形象之间关系表征意义的技巧。修辞链表现为在色彩图形符号的艺术形象和艺术意蕴之间建构链接模式，形成色彩图形文本内以及文本之间修饰关系中的审美意指联系。在表达方式上，通常采用明喻、隐喻、换喻等比喻性修辞进行链接，其中，艺术形象成为这种审美意指关系式中的"喻体"，艺术意蕴则成为"喻本"。

三、设计色彩的意向链接

色彩图形符号从其视觉表层来看，符号的外延意义来自于符号所指的客观事物和社会的对应，而内蕴意义则来自于人类社会心理感悟的主观认知的反应。因此，在意蕴层面上建构起来的符号链接模式，在色彩图形文本间的意指关系中建立起两种或两种以上的符号系统链接，即意象链，并指向其寓意性或象征性的审美意蕴。

其中，审美意蕴的寓意性链接，是由色彩图形符号所建构的艺术作品中的艺术形象化了的符号能指，例如国旗中的红色形象，通过附加意义的途径，指向作品中其他相关符号（像不同国家等）的能指，进而按照符号能指链的文本间链接，在符号索引式意指的原则下，使不同符号的能指之间发生直接的联系，并在其他相关的符号中指向初始符号既有的审美意义。即，将相关的概念意义寓于艺

术形象之中。正所谓"君子可以寓意于物"。这也就是说,不同的国家在国旗设计中使用红色,由此所暗示的象征意义都是按照其使用国家对红色象征意义的采纳作为使用标准的。

象征链作为色彩图形符号意象链接中最为典型的审美意蕴链接,不同于索引式意指原则下的寓意链接,它是在开放式意指原则下,色彩图形符号所建构的艺术作品中艺术形象的能指,通过创造意义的方式,指向色彩图形符号作品视觉形式以外的一系列相关的符号能指,在符号能指的文本间链接过程形成连串的符号系统。

象征链作为色彩图形符号意象链接中最为典型的审美意蕴链接,这幅作品设计练习的要求是依据西班牙著名画家萨尔瓦多·达利的绘画语言范式,进行对红色色彩的象征性的设计练习。作者通过写生静物陶罐、高脚酒杯、苹果以及莲蓬等构成元素,在开放式意指原则下展开对红色的象征联想,完成此幅饶有意味的象征性作品

曹平瑞

在寓意和象征的关系上,二者虽然都表现为色彩图形符号的意象链接,但在方式上还是有所差别的。"寓意把现象转化为一个概念,把概念转化为一个形象,但结果是这样:概念总是局限在形象里,完全拘守在形象里,凭借形象就可以表现出来。

象征把现象转化为一个观念(美国学者雷纳·韦勒克和奥斯汀·沃伦认为:'一个"意象"可以被转换成隐喻一次,但如果它作为呈现与再现而不断重复,那就变成一个象征。'[1]在色彩图形符号中,象征的形成源于人们隐喻的重复使用,往往一种观念、一种思想隐含于艺术形象之中,经过色彩图形符号的不断重复使用,由此获得色彩在文化意义上的象征。这同上述的观点是并行不悖的),把观念转化为一个形象,结果是这样:观念在形象里总是永无止境地发挥作用而不可捉摸,纵然用一切语言来表现它,它仍然是不可表现的。"[2]虽然这里歌德是针对诗歌来阐述寓意和象征两种创造方法的区别,但在色彩图形符号的艺术设计、创造和审美接受中,它们早已形成一种高度的文化自觉。就象征而言,在色彩图形符号的艺术传播中,得到更为普遍的认同和广泛的应用,事实也正是如此。

第三节 设计色彩的符号语义

一、设计色彩的心理感知

人们对于色彩的视觉感知能力是一种客观的、复杂的色觉现象。一般来讲,人的眼睛有着接收及分析视像的不同能力,通过这些能力组成知觉,可以辨认物象的外貌和所处的空间(距离)以及该物在外形和空间上的改变。当有光线存在时,人眼睛就能分辨出物象的明暗,通过物象的明暗对比,眼睛就能感知到空间的深度,看到物象的立体程度;

[1] 钱宁. 诗即隐喻. 文艺研究,1987,6.
[2] 歌德. 关于艺术的格言和感想. 转引朱光潜. 西方美学史(下卷). 北京:人民文学出版社,1984.

同时眼睛还能识别形状,这有助于人们辨认物体的形态;此外,人眼能看到色彩,称为色彩视或色觉。这些表明人眼接收及分析视像的能力主要体现在有关物象的空间、色彩、形状及动态四个主要方面,而且,这四种视觉的能力是综合使用的,并作为人们探察与辨别外界数据、建立视觉感知的源头。对于色彩而言,不同的生命个体由于人的性别、年龄、生活、种族、风俗习惯以及个性、生理、心理状况、情绪反差和接受色彩信息的时间等因素的影响,对于相同的色彩会作出不同的反应。其中,心理对色彩的视觉感知影响非常大。具体来说,色彩的心理感知主要体现在以下一些方面:

1. 色彩的冷暖、轻重感

形成色彩冷暖错觉的因素与生理直觉和心理联想有关。客观实际的色彩一般不具有冷暖变化和差异,而视觉上色彩的冷暖的产生,首先就是一种错觉。色彩的冷暖感觉与色彩的膨胀与收缩、前进与后退的生理感觉有着密切的关联。通常,暖色具有膨胀和前进感,冷色具有收缩和后退感。

色彩的轻重感,在通常情况下,明度高的颜色会感觉到轻,以色相分轻重的次序排列为:白、黄、橙、红、灰、绿、黑、紫、蓝。不论暖色系(红、橙、黄等头颜色)或者冷色系(蓝、蓝绿、蓝紫等颜色)轻重顺序为高明度轻,其次是中明度,低明度重。而同一明度、同一色相下,纯度高的颜色感觉轻,中纯度其次,低纯度感到重。在接近黑、白、灰时,明度高的颜色显得轻,明度低的显得重。

2. 色彩膨胀与收缩感

色彩的膨胀与收缩感的成因与光的波长有关,各种不同波长的光,通过人眼晶状体聚焦点并不完全在一个平面上,视网膜上的影像的清晰度就有区别。光波长的暖色影像似焦距不准,具有一种扩散性,因此模糊不清;光波短的冷色影像具有一种收缩性,就比较清晰。用赫林的学说去解释是:红色起破坏作用,刺激强烈,脉冲波动大,自然有一种扩张感;而绿色起建设作用,脉冲弱,波动小,自然有收缩之感。

另一个原因与明度有关。明度高的颜色有扩张、膨胀感;明度低的颜色有收缩感。明度高的离散性强,显得灵活,偏于发展和扩张;而明度低的色彩汇聚性强,有向心力,显得平稳,偏于凝重和静守,有收缩感。

因此,在设计色彩时,为了达到各种色块在视觉上的一致,就必须按色彩的膨胀和收缩规律进行调整。据说,法国国旗的红、白、蓝三色条纹,开始设计宽度完全相等,但当升到空中后,由于色彩膨胀与收缩感所产生的错觉而显得宽度不相等了。为此,进行了三色宽度比例(红35:白33:蓝37)的调整后,才感到宽度相等了。这就是很好的例证。

3. 色彩的前进与后退感

色彩的前进与后退错觉是指人们在看相同距离的不同颜色时,产生的远近不同的错误感觉,又叫色彩的距离感。从生理学上讲,人眼的晶状体的调节,对于距离的变化是非常灵敏的。但它总是有限度的,对于长波微小的差异无法正确调节,这就造成波长长的暖色,如红、橙等色在视网膜上形成内侧映像,波长短的冷色,如蓝、紫等色在视网膜上形成外侧映像,从而使人产生暖色好像前进,冷色好像后退的感觉。

第三节　设计色彩的符号语义

一般情况下，明亮色、暖色、纯色、强烈对比色等具有前进的感觉，而暗色、冷色、浊色、调和色等则会产生后退的感觉。色彩的前进与后退感是由纯度决定的。纯度高的色彩鲜明、确定，视觉接受起来比较迅速和直接，有一种迫近感。而纯度低的色彩比较朦胧，色相一时无法确定，需要品味过程，视觉接受起来就比较迟缓，便产生一种后退感。一般来说，红色是前进色，绿色是后退色，但是暗红和明绿并列时，明绿为前进色，暗红为后退色。因此，色彩的前进与后退，与色彩的明度是密切相关的。

4. 色彩的强与弱感

所谓色彩的强与弱，是指通过色彩的刺激在人心理上所造成的对于色彩强和弱的视觉感受。一般来讲，纯色是色彩饱和度最高的颜色，给视网膜的刺激最强烈，感觉鲜艳而醒目，震撼力大，属于强色；就色相而言，作为暖极的橙色和作为冷极的蓝色，在人心理上所造成的刺激显然就是强烈的感受；在色彩的明度上，一般明亮的颜色属于强色而深暗的颜色属于弱色，而当其为并置关系时，明暗对比强的颜色属于强色，而明暗对比弱的颜色属于弱色。因此，在视觉心理上，强色具有明快、强烈、兴奋、紧张不安等心理反应；而弱色则刚刚相反，给人以松弛、柔和、亲切等心理反应。

另外，在色彩的心理感知中，凡是暖色的、波长长的、明度和纯度高的色彩，对人的视网膜脑神经刺激也强，可促使血液循环的加快。长时间地注视红或橙红色会有晕眩感。这些现象是通过视觉感觉，刺激脑神经兴奋引起的，产生兴奋的反应，故可称为兴奋色。而当视觉注视冷色、波长短的、明度和纯度低的色彩时会产生沉静的反应，也称为沉静色。

设计色彩视觉的心理感知在设计色彩中应用十分广泛，因此，充分了解设计色彩的心理对视觉感知的影响，对于设计色彩的艺术设计是很重要的。

二、设计色彩的符号性格

色彩作为一种视觉符号，在现代色彩学、符号学、广告学等学科中均有提及，色彩符号同其他符号现象一样，都是在一定的规范基础上所形成的。中国古代社会色彩符号，即五色审美观并由此所形成的对社会人群行为制约的潜性规范的发展历程就是典型的例证。下面，从视觉和心理层面所产生的联觉来看，对设计色彩的符号性格进行分析。

1. 设计色彩符号的形象性、审美性、情感性

在设计色彩中，作为一种特殊的语言符号，每一种色彩符号都有着它独特的性格，即，色性。色彩符号所具有的性格与人们的生理和心理体验相联系，从而使客观自然界中物体所存在的色彩在设计色彩的应用中具有了复杂的性格特性。具体来讲，包括形象性、审美性、情感性。

（1）形象性

所谓形象，主要有三层含义：首先当指人、物之相貌形状；其次是指能够作用于人们的感官，使人们产生印象、观念、思想及情感活动的物质；最后，它是具体与抽象的统一，也是物质与精神的统

第三章 设计色彩的符号语言

一。[①]据此，设计色彩符号的形象可以理解为是色彩与形体结合的产物。

众所周知，色彩符号作为艺术语言，它是不能够离开形体而独立成为一门艺术的，作为作用于视觉艺术中的重要元素，色彩符号有着其独特的作用。回溯人们应用色彩的历史，在巴洛克时代，静止的空间被设计成为具有运动节奏的空间，色彩在这里就不同于过往——像古典主义一样是再现客观对象的视觉媒介，而是作为与设计形体相互联系的，用来表现巴洛克艺术风格典型的韵律、节奏感的抽象连接手段。在19世纪，色彩迎来了它在设计、应用历史上的一个高潮，首先是歌德、荣格、叔本华和谢弗勒尔等人的色彩理论相继出炉，在此基础上敏感的画家们对大自然的充分研究导致了印象派的产生，色彩达到一个全新的表现阶段，留下了莫奈的《日出印象》、修拉的《大碗岛上的星期日下午》等惊世的杰作。而此后的野兽派和表现主义对色彩的关注达到了前所未有的高峰。在近现代，在由格罗皮乌斯创建的包豪斯中所建立的现代设计色彩的教育体系，则把设计色彩作为特殊的设计符号推向现代更加理性、更加多元化的应用新时代。

因此，无论是传统还是现在，色彩符号的形象性是色彩和形体相结合的，如果说形体是客观物象形象的直观显现，那么，色彩则赋予这些形体以灵魂。

（2）审美性、情感性

任何一种艺术形式的存在都离不开审美，都具有审美特性，设计色彩符号也不例外。色彩之于人们的审美感知，是在与大自然的交流中逐渐形成的。在人类发展的历程中，春夏秋冬、寒暑交替、一年四季，人们不断地体验着春天阳光的明媚与温暖，夏日炎炎的热烈与炙烤，秋天气爽收获的喜悦和冬日来临的萧瑟与沮丧。这些感受世代相传，逐步形成人类所特有的审美倾向。由此可见，在人类发展的历史长河中，大自然色彩的变化对人们的生理、心理产生了巨大的影响，在这个意义上，大自然是人们产生色彩符号审美的源泉。

设计色彩符号的审美性是在人类发展的历史中逐渐形成的，自然凝聚着人类劳动和智慧的结晶，同时，它又不同于其他，色彩还能够给人以精神上的愉悦和快感，这就使得色彩具有了审美价值或审美性。因而，可以说设计色彩的审美性离不开人类的社会实践，是在漫长的历史发展过程中，色彩逐渐实现由实用向审美的过渡，并能够充分体现人类的审美意识和情感。这是其审美性的特点之一。

其二，设计色彩符号的审美性还显示出它所表现的内容美和形式美的统一。审美作为色彩符号的一种特性，色彩所表现的内容和形式之间存在着有机的联系。尽管色彩在美的显现上离不开与形体的结合，但在表现形式上，在其发展的历程中积累和形成了许多情感表达的经验和表达规律，仍然具有其特殊的形式美。

第三，设计色彩符号的审美性还充分地显示了人们在色彩情感上的真、善、美，作为艺术设计

[①] 秦启文，周永康. 形象学导论. 北京：社会科学文献出版社，2004.

符号的色彩美高于现实状态中的自然色彩，其根本原因就在于人们通过艺术设计创造性的劳动，将现实生活中的真、善、美凝聚、升华到色彩所能够象征表达的信息中，通过视觉直观感受性的感知，通过与形体相结合，形成生动鲜明的艺术形象并引起人们对美的感受，在这种对色彩美的感受中已然融合了人们对真、善、美追求的精神内涵。

2. 设计色彩符号的视觉联觉

在心理学上，由一种感觉引起另一种感觉联合成较为完整的知觉现象就是联觉。在各种联觉中，视知觉形成的视—听知觉，视—嗅、味知觉，视—触摸知觉，视—运动知觉等往往是主要成分。在形成机制上，它是两种或多种分析器中枢部分形成的不同感觉间相互作用的结果，是一种条件反射现象。现实生活中，由于某一种事物属性的出现经常伴随着另一种事物属性的出现，这两种事物属性所引起的感觉之间就形成了固定的条件联系。在设计色彩中，由红、橙、黄所引起温暖的感觉和蓝、紫、绿引起清凉的感觉是人们最常见的色觉联觉。具体地说，包括以下几种：

（1）色彩的听觉联觉

色彩的听觉联觉是人所共有的心理反应，即，通过对色彩的感觉而引起相应的听觉反应。一般来讲，色彩和音乐是相通的，绚丽灿烂的色彩形象能暗示旋律优美的听觉形象。人们在欣赏一幅优秀的色彩艺术作品时，能听到用颜色谱写的乐曲；同样，一首优美动听的音乐，也能看到用音符所描绘的色彩。

关于色彩的听觉联觉，在中国早就有"听声类形"、"以耳为目"之说。"美哉！巍巍乎若泰山"，"美哉！汤汤乎若江河"是俞伯牙、钟子期以音乐为媒介的知音颂赞；"感于物而动，故形于声"，"其哀心感者，其声噍以杀；其乐心感者，其声啴以缓；其喜心感者，其声发以散；其怒心感者，其声粗以厉；其敬心感者，其声直以廉；其爱心感者，其声和以柔。"则是公孙尼子之于《乐记》对音乐的人生体悟。

而在西方，古希腊人认为七种音调具有七种情绪色彩，试图将七个音符与七种光谱色对应起来。施特劳斯的《蓝色多瑙河》、《春之声》，舒曼的《黑、红、金》，贝多芬的《田园》都是试图在音乐中追求色彩意境的代表作。其中，最具代表性的是法国印象主义音乐大师德彪西，他受印象派的影响，在音乐创作上打破陈规，另辟蹊径，开创了印象派音乐。他毕生追求发挥色彩在音乐中的表现力，经常应用五声音阶、全音音阶、色彩性和声与配器进行创作，他的代表作《大海》、《夜曲》，采用音色对比的手法，描绘了晨曦时由紫变蓝的天空和朦胧、飘忽、空幻、幽静的色彩意境。

实验心理学表明，视觉形象和音乐形象的转换，是通过"联想"和"想象"才能实现的。在设计色彩中，色彩对比强烈、纯度高、明度高、色调较暖的色彩容易联想到快节奏的音乐；色彩对比柔和、中低纯度、中低明度、色调中性偏冷的色彩，则会联想到慢节奏的音乐；而那些色彩对比模糊或对比强烈，色彩的纯度低、明度低、色调冷色的色彩，让人联想到的自然是忧伤的音乐。

因此，视觉和听觉，虽说它们分别决定的是美术和音乐的艺术特点和效果，但二者之间能够通过联觉联系起来，让视觉成为听觉的形象展现，听

第三章　设计色彩的符号语言

觉则让视觉更加丰富生动。二者通过可以感悟的难以以语言表白的心理活动和情感活动，以及抽象思维和内涵，使人们能够领略到它们不一样的艺术境界。也就是说，色彩通过它所具有的可视觉性与语义性视觉符号的基本属性，让人们在欣赏体验色彩时能够联想到音乐曲宛妙曼的旋律。

（2）色彩的味觉联觉

色彩的味觉感受，是指在心理上可以通过色彩感觉来表达对酸、甜、苦、辣等不同味道的感受。这种联觉与食品本身的味觉记忆信息有关，苹果的红色给人以甜味，但辣椒的红色却给人以辣味，青、绿色的各种蔬果给人以新鲜感；而有些腐败、霉烂变质的食品也呈现青绿色；对于没有饮用过咖啡的人来说，并不能感觉到咖啡（褐色）的苦味。可见，色彩的味觉因物因人而异。在设计色彩中，就是根据色彩对酸、甜、苦、辣所呈现的不同味觉的具象联想，以抽象形为主，结合具象形特征以及色彩的冷暖和色彩的明度、纯度、色相等属性，表现出酸、甜、苦、辣不同味觉感受。尽管每个个体会由于个人的性格、年龄、职业、民族、经验、技艺、知识等不同，对"味觉"的色彩感受有所不同，但是在色彩性质的制约下，联想到的内容是有共性的。也正是由于这种共性，色彩的情感表现为大多数人所理解和接受是完全可能的。

（3）色彩的嗅觉联觉

色彩的嗅觉联觉大致与味觉相同，也是由生活联想而得。人们在生活中会体验到花卉、瓜果、食品等各种芳香味；蔷薇、玫瑰、兰花、苹果、桃子、柠檬、香蕉、甜瓜、檀香、牛奶、咖啡、酒类、酸醋、茶叶等各类食物具有不同香味；实验心理学报告也表明：红、黄、橙等暖色系容易使人感到有香味，而那些偏冷的色系则容易让人联想到烧焦了的食物，容易感到有蛋白质烤焦的臭味。设计色彩的嗅觉联觉的具体应用应该就是据此进行的。

（4）色彩的触觉联觉

触觉作为分布于生命个体全身皮肤上的神经细胞接受来自外界的温度、湿度、疼痛、压力、振动等方面的感觉。对于人而言，可以依靠表皮的游离神经末梢感受温度、痛觉、触觉等多种感觉。色彩的触觉联觉就是通过色彩而获得的对上述感觉的体验。

色彩的触觉联觉在心理感觉上主要针对的是温度感。色彩实验心理测定结果发现，在蓝绿色房间工作的人，当温度下降到15℃时就会有寒冷感，而红橙色房间工作的人，当温度降低到

吴玲

这幅作品是根据设计色彩符号的视觉联觉的训练要求所做的具体练习，从图例中可以通过视觉感知味觉在酸、甜、苦、辣方面的体验

10～12℃时，才有寒冷感，两种色觉造成的心理温差竟达到3～5℃。在设计色彩中，色彩的温度感与色相有关，红、橙、黄色等暖色具有温暖感，蓝、青、蓝紫色等色则是寒冷的感觉。不仅如此，明度和纯度也能够影响到色彩的温度感，例如，任何一色如加白提高明度则色彩变冷，加黑降低明度则色彩转暖；在暖色系中，高纯度的色一般比低纯度的色要暖一些，在冷色系中，高纯度的色一般比低纯度的色要冷一些。

在设计色彩中，色彩的触觉联觉还能够让人产生色彩的轻重与软硬感觉。即，明度低的色彩显得重，有硬感和收缩感，而明度高的色彩显得轻，有软感和膨胀感；在同明度、同色相条件下，纯度高的色彩感觉轻、软，有膨胀感，而纯度低的色彩感觉重、硬，有收缩感；黄、橙、红等暖色不仅具有温度感而且还能够让人感觉到轻，有软感、膨胀感，蓝、蓝绿、蓝紫等冷色则让人感觉重，有硬感和收缩感。

三、设计色彩符号的象征

1. 设计色彩符号的象征性

色彩作为一种物理现象本身是没有灵魂的，人们之所以能够感知色彩丰富的情感，是因为色彩感觉来自于人们自身，没有观察者的感受，色彩的情感根本无从谈起。色彩的情感感受"并不存在于视网膜接收器和视觉皮层之间的连锁活动中，而是存在于观察者的意识最终阐解释的信息中。"[1] 也就是说，当色彩作为一种视觉符号，由它所能够联想到的内容经多次反复达到共性反应，并通过文化的传播而形成固定的观念时，色彩就具有象征性。这里以红色为例来进行具体分析：

红色是一种引人注目的色彩。对人的视觉感觉器官具有强烈的刺激作用。在远古时期，红色就作为一种特殊的色彩符号为先民所崇拜。在原始艺术中，先民们对红色彩的偏好反映了原始人对红色使用的一种色彩本能，作为生命的象征，红色体现着人对于生命活力的热烈追求，这是几乎贯穿于所有原始艺术之中的精神内容。不仅如此，红色作为原始人绘画与装饰的主要材料，与原始人的生活息息相关，在澳洲，"当男子出去参加战争时，'他们就用各种颜色涂抹身体。他们所用的颜色，并非由各勇士照着自己的嗜好选择，却是根据大众了解的规则，按照事件选择的。不过它们的安排法、线条和图样，却可以随各人自己的意思。'荷治金松（Hodgkinson）在马克利（macleay）河看见的那个战争里，就有一面的人完全用红色条纹涂满身体。实际上，大多数的部落都以红色为战争色，只有北方和西方的勇士用白色。""澳洲的代厄人为要重振他们红色材料的供给，曾作过好几星期之久的远征。"[2] 说明了红色在人们生活中的重要性，也说明了红色的使用并不是随心所欲而是具有目的性的。

红色在中国，反映了东方式的神秘。其渊源可以追溯到中华民族对日神的虔诚膜拜。在中国的民俗生活中，传统的各类喜事都离不开鲜艳的、纯正的大红色。红色是血的颜色，代表血亲生命的世

[1] （英）大卫·布莱特. 装饰新思维——视觉艺术中的愉悦和意识形态. 张惠等译，南京：江苏美术出版社，2006.
[2] （德）格罗塞. 艺术的起源.

代传递。婚礼上新娘一律着红装，新房内外几乎全部用红色装饰渲染喜庆。这表达了中国人对红色的无与伦比的喜爱。因此，在中国红色作为吉庆的颜色，是中国人的吉祥文化图腾和精神皈依，表现了中国人普遍的文化心理。

上述案例的分析表明，色彩的象征内容，并非人们主观臆造的产物，而是人们在长期的对事物色彩的感受过程中，认识和应用色彩所总结形成的一种观念，是人们依据正常的视觉和普通的尝试达成的一种共识。并且，还由于地域、时代、民族等文化环境不同所造成的文化差异以及个体在认知事物时的个性差异，使得象征的内容具有多样性特点。

2. 设计色彩符号的象征表达

利希滕斯坦认为：色彩不能作为任何话语的对象并不一定意味着其本性的残缺；但它却是语言表达有限的标志，因为文字在描述色彩的效果及影响力时显得那么贫瘠无力。在色彩中，话语失去了它所钟爱的秩序，其象征意义也达到了极限。色彩总是集所有散乱的模式于一体。[①]正如心理学家罗素·佛斯坦第格所说："色彩起着一种暗示的作用，它是一种包含各种含义的浓缩了的信息。"就设计色彩符号的象征而言，它们因色相的不同而所包含的象征含义不同。下面进行具体的阐述：

（1）黄色

黄色是有彩色系中明度最高的色彩。给人以明快、光明、轻快、自信、迅速、活泼、注意的感觉，尤其在低明度色彩或其补色的衬托下，十分醒目。

在中国，对黄色的情结与崇拜是中国传统文化的特征之一，具有悠久历史的积淀。传说中黄帝服黄衣、戴黄冕，《周易·坤·文言》："夫玄黄者，天地之杂也。"天玄而地黄后用作天地代称。有研究古文化的学者提出一种说法：黄帝的"帝"字，可能是土地的"地"字，黄帝就是黄色的土地。中国人常爱谈的"皇天后土"的"后土"意为地母。道教中尊五帝，黄帝居中。西周、春秋时期，将玉器作"六器具'六瑞'"礼地选用黄琮作器祭之，其色黄也。不仅如此，在中国封建社会，黄色还是权力的象征，是帝王皇族的专用色，普通民众是不能使用的。

在黄色的设计与使用中，如果在其中加乳白色，会让人产生温和、光荣、慈祥、娇嫩、可爱或单薄、无诚意的心理感受；加入黑色，则给人以隐秘、多变、贫穷、粗俗等的心理感受；如果是加入灰色，就容易产生不健康、颓废、低贱、肮脏、陈旧的心理感受。

（2）橙色

橙色是有彩色系冷暖关系中的暖极色，也是对视觉器官刺激比较强烈的色彩。在色彩的特性上既有红色的激烈、热情，又有黄色的光明、活泼的性格，是人们普遍喜爱的色彩。是容易让人联想到金色的秋天，丰硕的果实，富足、快乐、幸福的颜色。具有渴望、健康、跃动、成熟、向上等象征的表达意涵。

在橙色的设计与使用中，橙色是安全用色，常常作为警戒的指定色，海上的救生衣、公路上养

[①] （英）大卫·布莱特.装饰新思维——视觉艺术中的愉悦和意识形态.张惠等译，南京：江苏美术出版社，2006.

第三节　设计色彩的符号语义

路工人制服等也用此色。在色彩的混合与搭配上，橙色稍稍混入黑色或白色，会变成一种稳重、含蓄又明快的暖色，但混入较多的黑色，就成为一种烧焦的色；橙色中加入较多的白色会带来一种甜腻的感觉，这也是餐厅里多用橙色的原因，借此可以增加食欲；如果是橙色与浅绿色和浅蓝色相配，可以搭配出响亮、欢乐、明快的色彩感觉；橙色与淡黄色相配有一种很舒服的过渡感；橙色一般不能与紫色或深蓝色相配，作为对比色，它们之间的配置会让人联想到一种不干净、很晦涩的色彩感觉。

（3）绿色

绿色是色彩属性特征相对容易调和的一种颜色，不像红色、黄色那样予人以强烈的刺激，而是给人比较温和、舒适的视觉感受。因而在色彩的生理作用和心理作用上都表现极为平静，刺激性不大。在其象征意义上，绿色常常包含了希望、生命、青春、成长、安静、安全、满足等意涵。

在绿色的设计与使用中，由于这种美丽的色彩所带来的希望和安全感，在交通上常常作为允许通行的经典标志，在食品上又以此来表达安全、健康、无害的含义。在色彩的混合与搭配上，绿色极易与其他色彩混合和搭配，无论蓝色或黄色渗入，仍旧十分美丽，其中：黄绿色单纯年轻，蓝绿色清秀、豁达；含灰的绿色也能够产生一种宁静、平和的视觉感受；但也要注意绿色与其他色彩混合和搭配过程中的"度"的控制，比如过量的灰色介入就会让人产生倒霉、湿气、腐烂、发酵、不信任的心理感受。

（4）蓝色

蓝色是有彩色系冷暖关系中的冷极色，但蓝色对视觉器官的刺激不像暖极的橙色那么强烈而显得平静、平缓。这也可能是为什么人们在心浮气躁、情绪不安时，仰望蔚蓝旷远的天空或面对蓝色的大海，顿时变得心胸开阔起来，烦恼便会烟消云散，情绪会变得安宁的真正原因。在其意义表达上，蓝色包含有深远、纯洁、冷静、沉静、悲痛、压抑等象征意涵。

在蓝色的设计与使用中，如果蓝色中加入白色，通过明度的增加会给人以高雅、轻柔、聪明、和蔼的心理感受。反之，在蓝色中加入黑色，则会让人产生沉重、悲观、孤僻、神秘或者庄重的视觉心理感受。

（5）紫色

紫色和绿色一样是属于中性色彩，但较之于温和、明快的绿色，紫色在视觉感知上略显神秘。关于紫色的特性，伊顿作过这样的描述："紫色是非知觉的色，神秘、给人印象深刻，有时给人以压迫感，并且因对比的不同，时而富有威胁性，时而又富有鼓舞性。"[1]歌德对紫色的评价是当"这类色光投射到一幅景色上，就暗示着世界末日的恐怖。"这些描述表明紫色在色彩的象征意义上，一方面给人以优美、高贵、尊严，另一方面则给人以孤独、神秘、压抑的视觉感觉，是女性较喜欢的色彩。在我国传统用色中，紫色也受到帝王的偏爱而成为较高权力的象征。

[1]（瑞士）伊顿.色彩艺术.杜定宇译.上海：上海人民美术出版社，1978.

第三章 设计色彩的符号语言

（6）无彩色系色

无彩色系的黑、白、灰等色彩在色彩的心理与象征表达上具有和有彩色系色彩同样的价值。其中，黑色与白色是对有彩色系色彩的最后抽象，在象征意义上，作为明度最低的颜色，黑色因此而具有深沉、庄严、阴森、沉默、凄凉等意涵；白色恰恰相反，作为明度最高的颜色，则用以象征纯洁、朴素、轻盈、单薄、哀伤等意涵；灰色介于黑色和白色之间，它是全色相系列，是没有纯度的中性色，注目性很低，人的视觉最适应看的配色的总和为中性灰色，因而，灰色也很重要，在象征意义上传达的是平淡、沉闷、寂寞、含蓄、高雅、安适等意涵。灰色在使用上极少单独、孤立地应用，因为其极好的适配性在与其他色彩混合和配置中，能够取得理想的视觉效果。

附：部分设计色彩符号语言设计训练作品

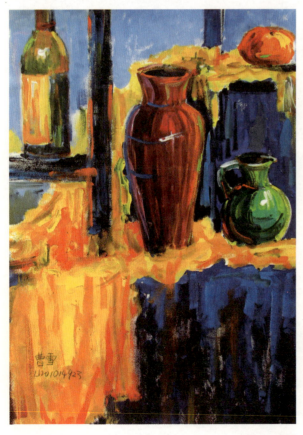

曹雪

汪莲

附：部分设计色彩符号语言设计训练作品

崔斌斌

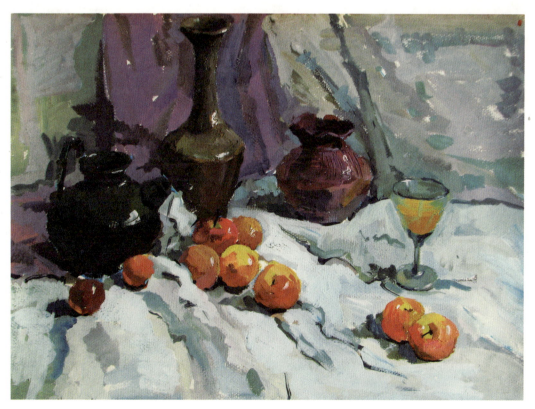

荆仁康

第三章　设计色彩的符号语言

朱梦

蒋玉红

附：部分设计色彩符号语言设计训练作品

刘羿

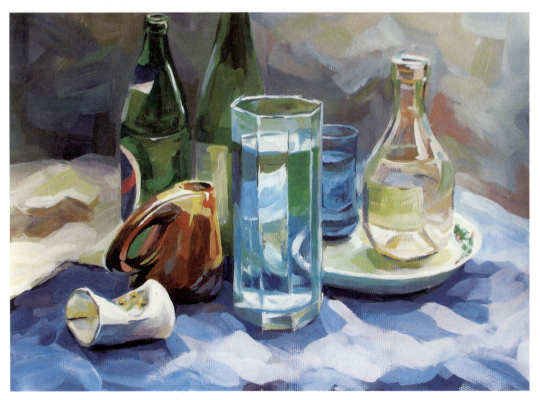

计璇

第三章　设计色彩的符号语言

钟宇佳

钟宇佳

附：部分设计色彩符号语言设计训练作品

林玉琴

第四章 设计色彩造型基础（一）水彩画写生的理论及基本表现技法

第一节 水彩画概述

水彩画，就是以水作为媒介来调和颜料作画的表现方式。一般水彩画分为透明水彩和不透明水彩两大领域。

水彩画是一个非常普及的画种。它的形成、发展经过了一定的历史过程。其萌芽可以追溯到古代埃及人的画卷，其时，在埃及尼罗河沿岸，人们经常用一种叫做纸莎草的纤维质植物制成纸来写字作画，卷上的画像都是用透明的颜色画成的。这些色料都用阿拉伯树胶加蛋白调和，用水稀释后使用。至公元9世纪，在希腊、罗马、叙利亚还有拜占庭，大多数用作书籍的插图和封面、扉页、徽章、盒子、镜框等物件上装饰图案——又称细密画，都是用水彩与铅白混合制成的一种不透明的水彩来进行表现的。简而言之，这就是水彩的最初形态。

现代意义上的水彩画形成于15世纪的德国，丢勒作为欧洲文艺复兴时期杰出的绘画大师，不仅以版画、油画闻名于世，而且，他的水彩画还标志着西洋水彩画的诞生。其中，《阿尔卑斯山》（1494年）、《大草坪》（1503年）等作品被认为是目前最早的水彩画。真正使水彩画成为独立的画种是英国的水彩画家实现的。18世纪，由于阴雨多雾而时见阳光的湿润气候条件和自然风貌，使得水彩画在英国有很好的发展，到19世纪初，以透纳和康斯太勃尔为代表的画家所取得的水彩画的辉煌成就，奠定了英国在水彩画领域的国际性地位。

美国是20世纪以来新兴的水彩画国家，水彩画也是美国的主流画种。现代水彩画在美国流派众多，技法多样，个人艺术特征鲜明。其中，安德鲁·怀斯就是他们中的重要代表。

目前，水彩画不仅在西方，也在东方，在世界的各个地区发展着，水彩画已经成为世界性的独立画种。从以下的四个发展时期来看：

在我国，水彩画的发展已有200多年的历史了。在英国独立形成和发展后，水彩画随着西方的传教士逐渐向外传播。清朝康熙年间，意大利传教士郎世宁带来了西方的油画和水彩画。以1864年天主教会在上海建立"土山湾画馆"为水彩画在中国得以传播的标志。由此直至"五四运动"（1919年）前夕，通常可以作为水彩画在中国发展的萌芽时期。

"五四运动"（1919年）至新中国成立（1949年），是水彩画在中国的发展形成期。这个时期前后，西学东渐，一批启蒙思想家、教育家如鲁迅、陈独秀、李大钊、蔡元培等人有关美术的功能、特征、意义等见解，以及他们对于中国美术发展的基本思路，促进了西方美术文化在中国的发展。特别是美术教育方面，专业性的美术教育机构的出现，比如：1912年成立于上海的上海美术专科学校、成立于1918年的国立北京美术学校、1928年成立于杭州的国立艺术院、1928年国立中央大学艺术系（前身为1906年创办的两江优级师范学堂图画手工

第一节 水彩画概述

科)等,使西方的油画、雕塑等纯美术专业教育逐渐成为新式美术学校的重点,当然,水彩画也不例外,并涌现出了一批如潘思同、李剑晨、张眉孙、张充仁、关广志、王肇民、阳太阳等对水彩画在中国形成、发展产生重要影响的水彩画家,极大地推动了水彩画在中国的发展。

滥觞期(1949～1978年),因源于意识形态和前苏联的文艺学理论或艺术概论模式下的中国美术教育和艺术创作单一化倾向严重,客观上造成各种艺术样式在这个时期发展的教化功能突出,而艺术样式程式化的趋同。这一点水彩画也不例外。

1978年至今,是水彩画在中国发展的最好时期,也是水彩画在中国发展历史上的最高潮期。随着中国解放思想、改革开放发展的步伐,水彩画在中国开始突破单一、程式化的艺术样式,形成水彩画在中国的改革繁荣期。上海、南京首先举办的水彩画展拉开了水彩复兴的序幕。很快,全国各地就纷纷建立水彩画研究组织,举办展览、开展研究活动。这些活动大力推动了水彩画的发展。自1984年第六届全国美术作品展起,已经连续单独设立了水彩展区,全国水彩、水粉画展至今已经成功地举办了十余届,使中国水彩画摆脱了所谓小画种的面貌,各种新作、力作不断,创作思潮空前活跃,从而极大地丰富了水彩画的艺术语言,增强了水彩画的表现力,扩展了水彩画的功能,丰富了水彩画的表现形式和手法,并初步形成了具有中国民族特色、时代精神和个人风格的"中国水彩画"风貌。

作为一种画种,而且作为一种艺术语言,水彩画不仅以一种独立的艺术样式在中国发展,而且,她所具有的独特的表现形态、技法与艺术语言还被广泛应用于现代设计艺术领域(建筑、服装、工业设计、动漫设计、网页、插画设计等),形成了水彩画在设计艺术领域里的独特应用,是设计色彩设计表达的重要基础。

一、水彩画的基本特点

水彩画是以"水"(媒介)和"彩"(颜料)为特点的画种。水和彩构成了水彩画语言的物质基础。通过作为媒介的水对颜料的稀释、中和等作用,在水彩画特定的依托材料上,形成相互流淌、渗化、衔接、冲撞等视觉感知,从而使画面产生透明、流畅、明快、清新的特殊美学效果而有别于其他的画种。目前,随着水彩画新材料、新技法和新的创作观念等的产生,当代水彩画在保持传统艺术特点的基础上,展现出更加丰富多彩的艺术形态。由水分、时间、色彩这三种因素构成了水彩画最突出的艺术特征。

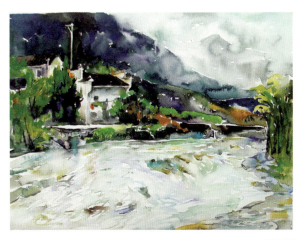

冷先平

在水彩画的作画过程中,水分不仅仅只是用来调色,调和不同色相的颜料,控制颜料在明度、纯度上的变化,而且水分还能够影响到颜料干湿的

时间和对作画节奏、步骤、进度的把握，因而一幅水彩画完成的关键在于对水分的合理、有效控制；同时，时间也能够影响到水彩画的艺术表现，在水彩画作画的不同阶段，由于颜料和纸张的干湿程度不同，会直接影响到画面的视觉效果，因而控制好了作画的时间等于就是控制了画面的视觉效果；第三，是对色彩颜料的使用，水彩画颜料较之于其他画种来说更为细腻、温润，尤其是与水中和后所产生的透明、渗化、流畅、淋漓润泽的视觉效果具有一定的偶然性，不容易控制，这就需要与水分和时间因素相结合，通过实践获得丰富的作画经验和独特的艺术风格。因此，水彩画的水分、时间和颜料的控制决定了水彩画的艺术特点。

二、水彩画写生的工具、材料及其性能

1. 水彩画笔

水彩画笔需有一定弹性和含水能力。油画笔太硬且含不住水分，不宜用来画水彩，除非需要表现某种特殊的效果。水彩画笔通常由笔杆、笔毛及金属套管等3部分组合而成。好的水彩画笔不仅要看笔杆是否挺直，金属套管是否坚固，而且还要看笔毛的材料——一般有貂毛、松鼠毛、羊毛、狼毫、牛耳毛、猪鬃、狸毛、小马毛及尼龙毛等多种。其中，貂毛笔柔软而富有弹性，含水性佳且耐用，是最高级的水彩笔，最经典的是西伯利亚貂及红貂两种。

普通水彩画笔依笔的形状可区分成圆笔及平笔两种。圆笔是水彩画最常用的笔型之一，通常由貂毛、松鼠毛、羊毛等制作而成，其笔尖细长，笔肚饱满，有较大的储水量，不仅适合细部、局部地方的勾绘与描写，而且还可以大笔触地涂绘，具有丰富的表现能力。平笔的形状方而扁平，笔管为竹质材料，多用狼毫、羊毫制成，其含色量多，笔触大且笔触明晰，适合平涂及画方正的块面、线条，无论是从局部的描绘还是到大面积的薄涂它都能胜任。另外，扁头水粉笔、国画白云笔、山水笔以及专门画线条用的线笔和大面积涂刷的排笔等都可用来画水彩。

对于初学者而言，选购水彩笔应注意下列几点：有适度的弹性，充足的含水量，金属套管坚固，笔毛平整滑顺，若带有尖锐的笔锋更佳，可方便处理细节。选用大小不同尺寸的笔，可以满足大块渲染及修饰细节之用。还要注意每次作画后将笔用清水洗净，注意水彩笔的整理与保养。

2. 水彩画纸

水彩画用纸比较讲究，它对一幅画的效果影响很大，同样的技巧在不同的画纸上的效果是不大一样的。一般来讲，纸张通常是由棉（Cotton）、亚麻（Linen）、碎布（Cotton Rags）或木浆等材料所制成。木浆制纸很便宜，放置过久容易变质、发黄及碎裂，通常作为速写练习之用。由棉、亚麻或碎布所制成的水彩画纸是理想的水彩画用纸，而且纸张本身或样品目录均会标示其成分，酸碱度为中性，并有厂牌的水印，是优良质量的保证。这种纸张纸面白净，质地坚实，吸水性适度，着色后纸面比较平整。至于纸纹的粗细则根据表现的需要和个人习惯而定。

根据制作工艺来看，水彩画纸又分为手工纸和机器纸两种。其中，手工纸因制作技巧困难及细致的处理，质量较佳，所以价格较昂贵；而机器纸是以模子压铸，经滤网及机器大量制造，价钱较手工纸便宜，一般有粗面、冷压或热压等3种不同粗度的纸面处理。粗面纸张肌理起伏较大，吸水性强，干得慢，适合用

来画需较长时间处理的题材;热压纸则显得表面平滑,不易吸收颜料,可以用来画精细描写的作品或小尺寸的绘画;冷压纸的表面肌理适中,最能发展水彩的特性,也是绝大多数水彩画家所采用的纸张。

一般来讲,纸的规格按照重量来分,有120g、180g、210g等几种,且克数越大,说明纸就越厚。通常较厚的水彩纸的耐用性较好,这种纸张即使反复刻画和修改,都不会使纸面起皱或受到损伤;反之,较薄的纸张就不适合长期的修改,作画时讲究一气呵成。作为初学水彩的人,选用厚度适中的纸张作画比较合适。

3. 水彩颜料

水彩颜料由色料、黏着媒剂及稀释液等3种材料所构成,但和其他画种的颜料不同的是,其色料是由矿物性及非矿物性(动、植物)的材料所提炼,色粒很细,水溶解性强并且可显示其晶莹透明的特点,黏着媒剂是阿拉伯胶及甘油,以水为其稀释液。因此,当把它一层层涂在白纸上时,犹如透明的玻璃纸叠落之效果。

水彩颜料不像油画、水粉画颜料有较强的覆盖力,它的浅色系列不能覆盖较深的底色;其中诸如赭石、群青、土红等矿物性颜料,单独使用或与别的色相混都易出现沉淀现象,使用过程中需要根据绘画经验和画面效果的要求,灵活处理。

一般而言,水彩颜料分为干水彩颜料片、湿水彩颜料片、管装膏状水彩颜料和瓶装液体水彩颜料四种。其中,干水彩颜料片一般为纽扣状扁圆形或者方形,需要用笔蘸水使劲涂抹才能蘸取颜料,价格较为便宜,通常以白色方塑料盒盛放;湿水彩颜料片则是在生产时添加了颜料中蜂蜜、甘油的含量,色料也较之于干水彩颜料片好,从而保证了颜料在调和使用的时候稀释得更快;锡管装膏状水彩颜料的质量属职业水平,它速溶于水,并具有湿水彩颜料片的透明度特点,使用起来较为方便;液体水彩颜料是透明玻璃瓶装颜料,其颜色纯度高,透明度也不错,亮度好,适合中高级水彩绘画,被广泛应用于动漫、插画的创作中,其次也用于艺术水彩画中,以消融背景或渐层薄涂。

目前,市场上颜料的品牌很多,选择颜料时一定要注意选择色相准、质量好、颜色的色种也齐全的颜料。一般来讲,18色或24色的套装颜料比较合适。不同品牌的颜料呈现的色彩质感是不同的,画者应按照个人的喜好和表现的要求酌情选择。颜料的保存也是非常值得注意的事情,通常都是按色彩的冷暖和明度进行有序排列存放在调色盒中,排列时尽量避免将明度和冷暖相差较远的颜料挤放在一起,这既是方便调色的要求,也是色彩搭配和谐的要求。

4. 调色盘、笔洗、海绵

水彩画的调色盘、笔洗多用不吸水的搪瓷、玻璃、珐琅质地、合金、压克力、铁、塑料、防水帆布的材料制成。调色盘的形状有矩形、椭圆形、圆形及不规则形等很多种,其中,以合金及压克力制品较佳,如果在室内绘制大幅作品时,也可采用搪瓷盘、碗和大小不同的白色瓷盘作为调色用具;笔洗则根据使用功能有很多种,其中以防水帆布制成的折叠式笔洗和小型的塑料桶较为便利。

在水彩画写生、制作过程中,海绵具有很多用途:堆积颜色、浸湿纸面、敷设涂层、吸干颜色、制作肌理等。利用海绵结构的粗细、大小,获得绘画所需的效果。也可以用来清洗调色盘,保持颜

色的湿度。有时可以吸去笔中的颜色和水分，调节色彩的干湿程度。

另外，值得一提的是，在水彩画的写生、制作过程中，为了追求一些水彩表现的肌理和视觉效果，还经常使用诸如酒精、湿润剂、遮盖液、定着液等特殊材料，其使用方法可以在水彩画的艺术创作中具体体会。

5. 画板、画架与装裱

在水彩画的制作中还离不开画板、画架等工具。水彩画架有三角形支架、可调节型水平托架、桌面等很多种类，功能在于托撑画板、控制画面水色的流动以获得满意的色彩混合效果，实现水彩画塑造表现对象的目的。

画板是纸张的依托工具，由于水彩画作画对水分控制的特殊要求，需要保证纸张在作画过程中的平整，为此，常常要求在作画之前对纸张进行装裱。其具体做法有干裱和湿裱两种。干裱是将纸张背面用湿毛巾简单地进行敷水，然后迅速地使用裱纸带压贴纸张的四边于画板，不必计较纸张在湿纸时的起伏变化，因为干裱纸张和裱纸带干燥的过程很快，干后的纸张会显得格外的平整。此种裱法比较常使用于干画法，太过于湿的画法会让纸张重新起伏，不容易控制画面的水、色流向。湿裱则是在裱纸之前将水彩纸浸泡湿透，然后用毛巾将其四边的水分吸干再用裱纸带将其固定于画板，并在纸张的中央部位放上一片纸巾以保证纸张的四边先干于中央，防止在干燥过程中，因画纸的收缩而引起周边纸条破裂，造成画纸不平。此种裱纸的方法可以使裱后的纸张无论在干或湿的状态下，都能保持画纸的平整无皱，便于作画。

第二节　水彩画表现技法的基本类型

一、干画法与湿画法

1. 干画法

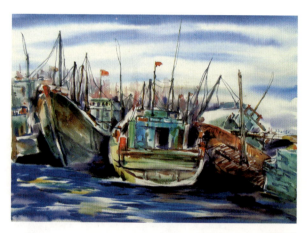

冷先平

干画法就是指一种多层画法，即，在前一遍色彩干透后，再进行多次重叠覆盖的作画方法。其特点在于作画过程中，行笔运色时笔触与水迹明显，用笔干脆利落；色的渗化效果，运用色块和色块之间的衔接塑造形象，可以比较从容地一遍遍着色，较易掌握。通常可具体分为层涂、罩色、接色、枯笔等方法。所谓的干画法并非绝对的干，水彩画离开了水这个特殊的媒介，就会失去其表现语言存在的基础。图例试图说明的是水彩画干画法的干画是相对的，作者在完成这幅作品的时候，海边潮湿的气候条件和风浪对作画的影响很大，完全做到按部就班地采用干画法的技法是很难捕捉到大海水天一色条件下、避风港内船只随波起伏的那种律动的感觉的。在作画的过程中，大部分时间是在观察、构思和酝酿，真正动手画的时间很短，船的桅杆和旌旗是采用干画法，在画面完

成后认真地刻画出来的，因而，整幅作品看似用干画法一气呵成的，实则不然。

（1）层涂法

层涂法又称为叠加法，即分层平涂。在第一遍色干后，再加第二遍色，色彩由浅入深，一层层重叠颜色表现对象。层涂法能使水彩色彩透明丰富，色块明确肯定，塑造坚硬结实，比较适合于表现层次鲜明或主要物体的受光部分。但由于底色存在，因而在层涂时要预先判断透出底色的混合效果，否则会导致画面色彩灰脏而失去水彩画的透明感。

这是作品中局部图片，根据完成写生作品的要求，采用了干画法中层涂法的表现手法对作品进行艺术处理，层涂法较之于湿画法而言，是比较容易掌握的一种水彩画法，尤其是对于初学者而言。作为艺术设计专业的学生，进入高校大多都是从零开始研习水彩设计表现的，并无什么基础。因此，在水彩写生伊始，不提倡学生进行湿画法进行表现，而是以干画法层涂的方式按部就班、有条不紊

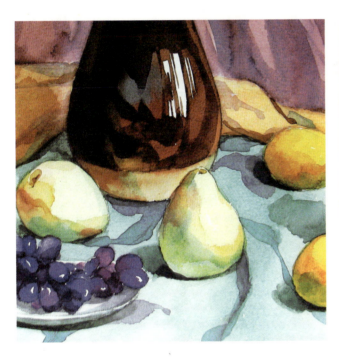

地进行，几次，不仅能够在造型能力上对学生有一定的培养，关键是对水彩画的纸张颜料等材料、功能、用水性层涂过程中，水色交融的视觉效果和涂色经验的积累都有好处。

（2）罩色法

罩色是一种干色重叠的方法。实际上也是一种干的重叠方法，是在水彩画的作画过程中，为了

几种色块获得某种特殊的色彩效果，而采用同一色彩进行罩色平涂的方法。例如，当色块过于偏暖，罩一层冷色便可以改变其冷暖性质。在具体操作过程中，所罩之色通常使用较鲜明的色进行薄涂，落笔要肯定，不要在画面上来回反复，否则容易带起底色，影响着色效果。在着色的过程中和最后调整画面时，经常采用此法。

第四章 设计色彩造型基础（一）

图例中的两幅画作说示，水彩画罩色法在表现形式和方法上和层涂法有一定的相似之处，第二、三等次着色都要求在前一次色彩干后才能够进行，不同之处在于层涂法的色彩色块明确肯定，对物体的塑造坚硬结实，而罩色是在色彩干后依据表达对象造型中色彩细微的变化进行色彩色相、明度、纯

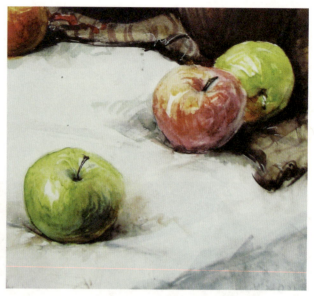

度以及冷暖等方面倾向的调整，要求比较细腻、深入。好的罩色处理会使画面的色彩表达丰富和谐。

（3）接色法

接色又称并置法。是将几种互不渗透重叠的颜色用色点、色块和色线来表现。干画法中的接色和湿画法的接色有所不同，要求等到邻接的颜色干后从其边缘进行涂色，后接色与前色之间相互不渗化，而每个色块本身的处理可以干画也可湿画，以增加色彩的变化。这种方法的特点是笔触明显、色泽明快、适宜于阳光感和动感的表现，使所塑造对象的轮廓清晰、明了。

在接色的过程中，还可以对色块与色块之间

第二节 水彩画表现技法的基本类型

进行留白的艺术处理。考虑到水彩画的性能有别于油画、水粉、丙烯等画种，需要在一些特殊的造型位置进行留白，或者在色与色之间有意地留白，来满足造型的要求和调整画面在色彩布局上所需要的亮度，通过色块与色块之间对形状限制留空的技法，从而实现对亮光的处理，使高光虚实相间，达到自然过渡而柔和自然的目的。恰当、准确的留白委婉、绰约，在表现中那些不经意留出的宛浅亮色，会加强画面的灵动性与表现力；相反，不适当地乱留空白，也易造成画面琐碎花乱现象。因而，在着色之前，留空一定要慎重处理，在那些需要刻画的关键节点，即或是很小的点和面，可用铅笔轻轻标出，以便在涂色时巧妙留出。

（4）枯笔法

枯笔法是在水彩画的表现过程中特殊的用笔方法。即，用笔时只蘸取少许颜料，在水彩纸的表层用平拖枯扫或悬腕枯勾的方法，快速运笔以产生飞白的肌理和质感。这种方法特别适宜表现树木、水波、斑迹等质感。

在水彩绘画过程中，有时候为了追求某些物体的特殊肌理常常使用枯笔法进行表现。图例中的木门和书的枝条，有于其肌理效果和水彩颜料蘸水后在水彩纸上干笔拖画、皴擦的痕迹比较类似，故而在画树干、木门、手提马灯的玻璃灯罩的时候都使用的这种方法。图例说明枯笔法作为一种特殊技法的表现力还是很强的，可以表现不同对象的材料质感。

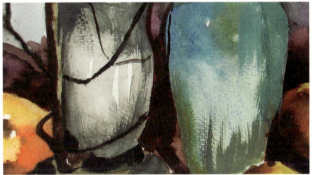

第四章　设计色彩造型基础（一）

2. 湿画法

湿画法是在尚未干透的色层上或者湿润的纸上进行作画的方法。由于在作画过程中，色彩与色彩之间始终保持在一种湿润的状态，相互的颜色之间、水色之间流动、渗透、混合，从而形成水色交融、湿润柔和的视觉效果。其优点在于能够突显水彩的特性，表现空灵朦胧、山水倒影、柔光朦胧的意境；表现画面的大色调、远景、虚景等局部效果。但湿画法不容易控制形、色之间的关系，需要反复尝试、实践才能掌握表现的要领。通常，湿画法可分湿的重叠和湿的接色两种。

一张的玻璃瓶画为了追求和刻画不同质感，作画的过程中是采用局部湿纸，即将所要刻画的玻璃瓶用铅笔勾画好轮廓，然后将轮廓内的纸张用水全部润湿，再行水彩色彩湿色重叠，并适当控制画板的倾斜角度，以求水色在重叠交融过程中达到不同玻璃瓶质感的要求，尽量做到一气呵成，自然生动；后一张则是在作画的过程中，在起稿构图后将纸张整幅润湿，将事先调好的色彩重叠画

冷先平

（1）湿的重叠

湿的重叠是将画纸浸湿或部分刷湿，使纸张在保持湿润的状态下，进行着色和重叠颜色。要求作画者在作画过程中，对颜料的干湿、水分、时间掌握得当，画的效果自然而圆润，否则则边界模糊、水迹斑斑。

图例是湿画法中运用湿纸和在颜料未干的情况下作画技法所呈现的色彩重叠效果。其中，前

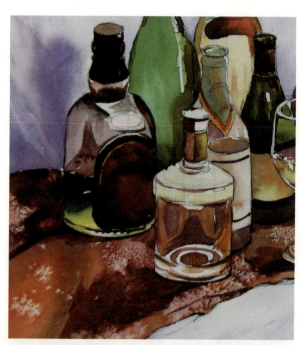

第二节　水彩画表现技法的基本类型

上，这幅作品的特点就是预先考虑好将要表现的对象、内容以及由湿的技法重叠会带来的视觉效果，做到成竹在胸，作画顺序有条不紊，从而使画面视觉效果自然灵动。

值得一提的是，水彩画的湿画法在造型能力、色彩驾驭的表现方式和表现技巧等方面要求均高于干画法，因而一般来说湿画法的训练都是在学生掌握了一定的干画法的基础上才进行湿画法的技法训练的。

（2）湿的接色

湿的接色是指色与色之间的渗接，让含水相同的颜色在画面上自然流动，使颜色相互浸润、渗透。接色时水分使用要均匀，否则，水多向水少处冲流，易产生不必要的水渍。

实际上，在水彩画的具体作画过程中，并没有绝对意义上的干画法和湿画法，而是采用两种画法相结合的综合方法来完成的。其中，在以湿画法为主的画面的局部往往会采用干画法对具体的对象进行深入刻画，而在以干画法为主的画面中也有湿画的部分，干湿结合，充分表现，使人们获得水彩画独有的宁静雅韵的审美感受。

水彩画中湿的接色方法和干的接色方法不同，从图例中可以看出湿的接色中颜色色块之间的边界由于水分未干而呈现色彩与色彩之间相互对冲、相互渗透所形成的比较模糊的界限，而干的接色则是边界清晰明确；与湿的重叠也有所不同，湿的重叠讲究的是后一色块在前一色块的基础上重复涂彩，和中国画中的浓破淡或淡破浓相类似，是湿色色块与色块的重复叠加，而湿的接色讲究的是色块与色块边界的对接。

二、特殊技法

在水彩画的作画过程中，为了表现追求画面和塑造不同物体质感的肌理效果，提高水彩画的艺术表现力，常常会使用水彩画的工具和材料，进行特殊技法的处理，来获得所塑造对象的外观结构和质感，使画面更加丰富多彩和具有艺术感染力。具体来说，有以下几种方法。

第四章　设计色彩造型基础（一）

1. 刀刮法

是水彩画法中经常用到的一种方法，就是用小刀在水彩画画纸上进行刮画以求获得特殊效果的办法。

这种方法有两种使用方式：

其一，是在着色之前，根据水彩画表现的需要，使用小刀或轻或重、或宽或窄地刮毛，以破坏部分纸面，因为画纸被损坏的部分比较粗糙而变得较其他地方吸水和吸色能力强，由此在其周围形成颜色重一点的形象。比如，在水彩风景画中，处理树叶的枝桠通常就是使用这种办法，以获得枝桠在树叶中那种隐约可辨、虚远的模糊的细节效果。同理，使用较硬质的笔杆和其他工具对水彩画纸进行处理，也可以在画面上获得类似的效果。

其二，是在已经画好的部位等颜色完全干透之后，根据需要使用小刀刮掉颜色露出白纸，或轻巧断续地刮，可以用来表现人物的头发，物体的高光，逆光条件下的亮光的点、线、面，冬天的雪化等，效果自然生动。

事实上，刀刮法是在水彩作画过程中对所刻画的表现对象在质感、量感的表达中，未来得及预留空白处的一种补充和补救，它利用的是水彩画纸

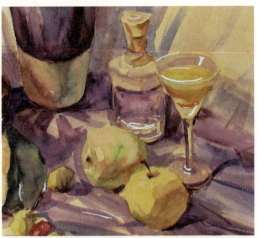

比较厚且色彩淡雅不易渗透到纸张的深层原理进行补白的，因而，有点同学会在画作完成后使用涂改笔、或者一些诸如丙烯的白色、灰色系列进行技法表现的处理，例如图例中高脚杯的边口就是使用涂改笔表现出来的，以获得理想的塑造效果。

2. 吸洗法

是在水彩画的作画过程中，通过使用吸水的材料对画面的水分进行控制而获得艺术效果的方法。通常是过滤纸、生宣纸或者餐巾纸等作为吸水纸，在作画过程中趁着水、色未干，根据表现效果需要进行吸水处理，至于吸水的干湿程度、面积大小等则可依据情况灵活掌握，而且，还可以在吸水后再次对吸水后的部分进行更深入的刻画。根据这个方法的原理，还可以用海绵的吸水功能，对画面进行局部洗涤，减弱色度，修正形体，调整画面，使其统一。

另外，还可在潮湿纸面上用纸卷、毛巾、白棉纸擦抹出图案，调淡颜色，通过拓印在画面上获得一些偶发性的效果，丰富画面的肌理，使水彩画的艺术表现更富于质感。

从下面图例中可以看出，吸洗法的使用范围一般都是在刻画对象的暗部部位，为了追求暗部反光色彩的自然、透明和色彩感觉的丰富性，使用这种方法便能很好地达到表现、刻画的目的。图例中陶瓷器物暗部的质地、蔬果的处理都是采用这种方法进行的艺术处理。

第四章 设计色彩造型基础（一）

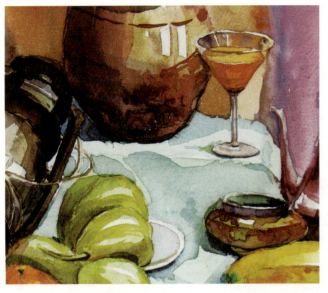

3. 蜡笔法

是使用非水溶性的绘画材料如蜡笔、油画棒、遮蔽液等，在着色之前对相关部位进行涂画，在着色的时候就可以对被涂画的部位不必担心色彩的变化而大胆运笔，这样，被涂画部分的色彩会自然流露，显得生动自然，作画效果事半功倍。

下面图例中的水果充分展示了水彩画运用蜡笔画法进行塑造的艺术效果，而另外一幅则运用蜡笔画技法原理并借用了颜料喷撒的手段，进行技法练习。

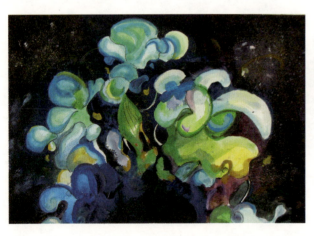

4. 撒盐法

是在水彩画作画过程中，根据颜色的干湿状况撒散能够与水进行一定物理或者化学反应的如水、食用盐、洗衣液、油渍等材料，以谋求特殊肌理的方法。不同的材料、同一材料不同的时间、水分的不同，所呈现的效果不同。例如食用盐，要根

据画面的干湿程度的经验,来判断撒盐的时间,过早效果不理想,过晚则没有作用,恰当的时间会获得雪花般的视觉肌理。而油渍法则是利用水与油不易溶合这一特性,着色时蘸一点松节油,以使出现斑斓的油渍效果,使平凡的色块增加变化,产生天趣自然的肌理效果。

依据这种原理,也可使用一些矿物质颜料如赭石、普蓝、熟褐等,通常矿颜料如赭石、普蓝调和水后,水在着色的时候让它们形成沉淀的颗粒,从而使画面颗粒肌理自然而又生动。下面的作品是按照撒水的技法要求进行的简单的小品制作,从中可以看出撒水的技法对水彩画面效果的影响。

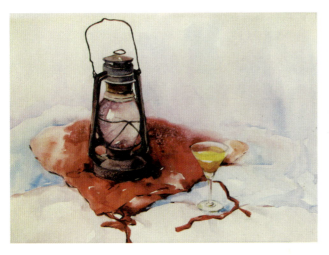

第三节　水彩画的写生技巧

一、水彩静物写生

静物是水彩绘画写生中经常用到的题材,在某种程度上,水彩静物是能够反映人们借物寄情,表达一定主题思想的,并以此陶冶人们的情操。作为一个画种,水彩静物写生不仅能够促进学生熟悉水彩画工具材料性能、基本特点及写生的意义,而且还能作为一种表现手段,对学生设计色彩主观表达和设计能力水平的提高也很有益处。一般来讲,水彩静物写生大致分为"观察构思、起稿构图、铺大调子、深入刻画、调整完成"五个阶段。

1. 观察构思

观察构思阶段是水彩静物写生形成和得以进行的逻辑起点,离开了这个阶段也就无从谈起水彩静物写生。在这个阶段,首先要预测水彩静物写生要达到的艺术效果,其次是考虑具体的实施手段,包括构图、用色、用水以及水彩画技法的特别运用等,力争做到胸有成竹,意在笔先。

2. 起稿构图

在这个阶段,一般使用 HB 至 2B 的铅笔认真起稿,最好不用橡皮,擦磨纸面会影响着色的匀净。起稿时,稿子只要求定出静物在画面中大体的位置,画出基本形,要求准确,但不必太细,也不必衬明暗。高光和明暗交界线可用铅笔轻轻标出,

第四章　设计色彩造型基础（一）

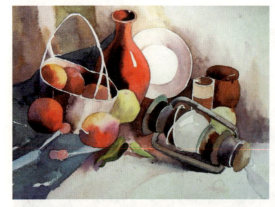

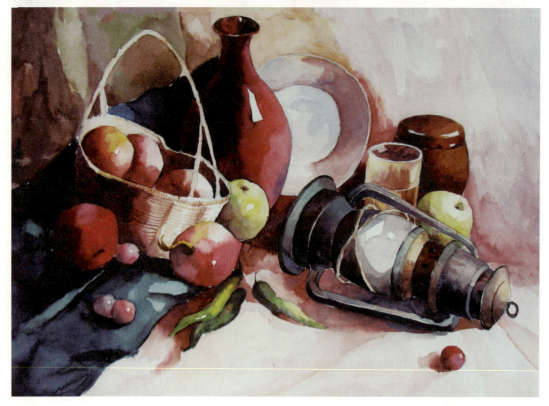

曾潇潇

多余的铅笔线待水彩画完成自然干燥后再用橡皮擦掉。

3. 铺大调子

水彩画不宜多次叠色，在静物写生的时候，由于水彩画在性能上的一些特点，不容许在作画的过程中慢慢思考，这些特性都要求作画时要有周密的思考和计划。否则，不恰当的步骤往往会导致水彩画静物写生的失败。因此，在铺大调子阶段，可先对写生对象再一次进行深入的观察分析，具体考虑上色的方法、步骤；同时，检查作画的工具和绘画材料是否准备妥当，尽量避免在作画过程中手忙脚乱的状况出现，一切都要做到有条不紊、按部就班地进行。

铺大调子可分两步走，第一遍上色不能过淡，要抓住通过观察得来的静物总体色彩印象，这一遍涂色除要留白之处外，基本要铺满整幅画面，静物的明暗不宜平涂，要利用明暗交界线的特点，采用湿画法来衔接亮部和暗部之间大体的色彩关系。然后，进行第二遍着色，这次着色不要求是整体的满铺，而是在第一次的基础上，保留比较正确的部分，修正不正确的地方，进一步塑造静物的色彩关系、体积关系和空间关系，不必拘泥于细节，做到大体准确即可。

4. 深入刻画、调整完成

水彩静物写生的第四、第五步往往是连在一起的，并无具体的明显的界限。这一步是在前面刻画的基础上进一步的深化，主要目的在于将静物刻画的内容有目的、有针对地收拾、加强，将在铺大调子阶段没有仔细刻画的部分深入刻画补足，并通过罩色、洗色等手段，调整、修正画面中不统一的地方，使之统一与和谐。

在画法上，这阶段是湿画法、干画法结合并用。在对静物形体结构明确肯定的部位、亮部、实处、近景，一般采用干画法，用透明的色层薄薄地一笔一个块面地多层次地刻画形体；而在静物形体转折、明暗交界线的部位、暗部以及反光、阴影等地方，则采用湿画法进行描绘，以取得明暗、色彩渐变浑然、自然的视觉效果。在进行的步骤上，深入刻画时始终要从整体出发，但具体实施是从局部入手，分成几个部分，逐个完成的。

上述步骤是水彩画静物写生的一般程序。在实际的水彩静物写生过程中，往往会因写生的主体、写生的对象、写生的条件不同而有灵活的安排。因而上面介绍的静物写生步骤，也只是针对水彩画基本技法而言，在具体的水彩静物写生实践中这些技法会因写生对象不同而有所变化。

二、水彩风景写生

水彩风景写生是水彩课程重要的内容之一，它是培养学生观察色彩、认识色彩能力的有效手段，而且也是学生掌握水彩风景画的艺术规律和水彩表现的语言的重要途径。不仅如此，在写生色彩向设计色彩的转化过程中，水彩风景作为设计色彩重要的素材源，为设计色彩的表现提供了丰富多样的题材内容。下面，就水彩画的具体写生进行探讨。

1. 取景、构图和景物的选择

取景是进行水彩画艺术表现的第一步，自然界中的景物很美但也很繁杂，作为水彩画写生的表现对象，并非什么地方都可以入画，予人们以视觉上的美感，这就要求绘画者对所要表现的自

第四章 设计色彩造型基础（一）

然对象进行取景的构图选择。所谓取景就是在进行水彩绘画前必须有所选择，对所描绘的自然景物进行的取舍，即，把能够纳入到画面中的自然景物留下来，把那些不必要的有碍美观和多余的繁缛琐碎的景物去掉。因而，取舍就是运用归纳、整理、添加、夸张的方法对自然景物进行艺术处理的手法，这样可以使水彩画所要表现的景物更集中、更生动、更有情趣和更具美感，从而达到使画面景物简练概括、层次清晰、主次分明、艺术性更高的取景目的。

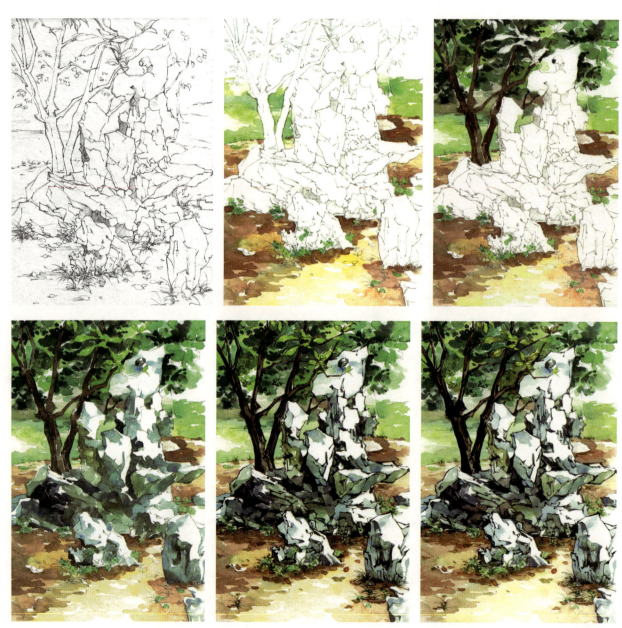

易文娟

第三节　水彩画的写生技巧

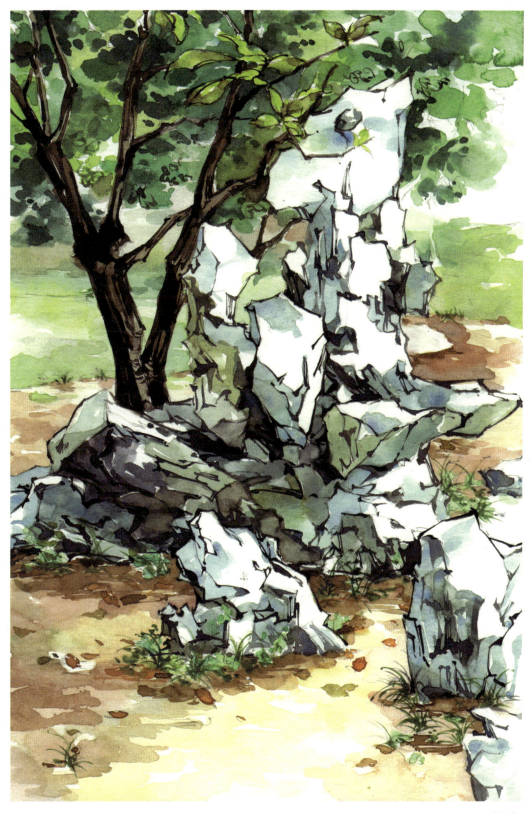

易文娟

水彩风景画的构图是取景的具体实施，它涉及绘画者的美学思想和艺术修养，直接地反映其对水彩风景写生选景的概括取舍和组织画面的能力，是风景写生成败的重要因素。一般来讲，水彩画的构图要做到重点突出，通常绘画的主体对象要放置在画面的中心位置和透视线交汇处。因为在水彩风景画表现中，地平线与透视线对画面的视觉效果的影响非常大，比如，大面积的天空处理，会使人感到天高云淡、心情舒畅；而略带俯视的构图，则使景物反映更加充实。主体物的安排要做到处理好景物的取舍和画面均衡多样统一的关系，力求在突出主体的情况下，又能够表现出自然风景的多样性，丰富画面的视觉感受。

2. 水彩风景写生常见的几种方法

水彩风景画与水彩静物写生的步骤有所不同，在取景、起稿构图的基础上，可以根据景物表现的需要以及绘画者个人的作画习惯，采用"由远到近、由近及远或全面铺开"等方法具体实施。

（1）由远到近，按部就班的方法

自然界景物一般都比较杂乱，水彩画写生在进行取景构图的基础上，将所要表现的景物对象按照近、中、远三个层次进行归类，以便在具体刻画过程中把握景物的层次关系和空间关系。为了表现的方便和习惯，有的绘画者喜欢采用由远到近、局部刻画的方法进行具体描绘。这种方法比较容易掌握水彩画干湿程度的控制与色彩和明暗层次的把握，使色阶的衔接过渡较自然、柔和。也是初学者便于掌握的绘画方法。由于这种方法是分部局部进行的，因而在作画中一定要有全局观，不能看一点画一点，更不能够孤立地抠局部，要随时注意调整画面的整体效果。

（2）由近及远，先主后次的方法

在水彩风景画写生过程中，常常会遇到阴、晴、雨、雾等自然现象，它们的光色变化或多或少地影响到水彩风景画的艺术表现。比如，雨天的光色特点虽然和阴天类似，但由于云层低而浓，加上雨帘，使得景物更加模糊，而且景物也在这样的环境中不断地变化，比较难以捉摸；其他如彩虹、积雪、狂风等，这些由天气变化所带来的光色变化大都瞬间即逝。正是基于此种情况，才使得水彩画在表现方法上不能够完全按部就班地进行，也可以考虑由近及远，先主后次的方法。这种方法绘画者主要考虑的是写生景物给他的第一印象，他可以将所决定要表达的主要景物先描绘下来，然后再进行次要部位的调整刻画，按照从中景到远景、天空，这样反推移完成，在完成过程中，由于自然景物光色变化比较迅速，有些内容只能够凭借观察、记忆和经验来表现。

（3）统筹兼顾，全面铺开的方法

水彩风景画写生要受到气候、环境、时间、技法熟练程度及一些偶然因素的影响是不争的事实，因而要做到画面达到预想效果或完整完美的地步绝非易事，在画法和观念上，统筹兼顾、全面铺开是非常必要的。

统筹兼顾、全面铺开的方法要求绘画者有很强的整体观念和预见能力，需要有一定能力和经验的人才能掌握。具体来说，就是在作画的过程中先将所要表现的自然对象大体的色彩关系按照由浅入深的次序画出来，表现出它们协调而有节奏的色彩与明暗关系；然后再进行局部形象的深入刻画，

也就是说，在开始阶段不把绘画的注意力放到具体的形体结构的细部上，避免对色彩的观察与感受受到影响，更好地实现对画面整体而又微妙的色彩效果的把握，使对形象细部刻画的形体结构与形象特征能够自然而然地融合到整幅作品的艺术氛围之中，形成比较完整的画面。

3. 风景写生画面的情调与意境处理

水彩画是以水与彩作为媒介的画种，在水彩风景画中，水是它固有的本质特征和优势，彩是构成它的物质要素，准确处理好其水色关系，发挥水的韵味和彩的透明性是画者高超的技巧性的体现，也是水彩风景画营造其独特意境的根本所在。

在水彩风景画造型的处理方面，无论写实、夸张、变形、概括处理及造型试验，都要求作者有较强的造型感悟力，才能有效地服务于创作。只有具备了把握风景写生中对自然景物的比例、透视、块面、节奏、明暗等造型因素协调的能力，才能在水彩画风景写生中从容把握画面的格调和意境。在色彩上，色彩是绘画重要的艺术语言，是与人类情感联系非常紧密的。水彩画也不例外，水彩风景画正是利用色彩的奇妙变幻，来表现有情、有韵、风情雅致的艺术情感。因而在水彩画写生中对色彩的处理，重点是根据立意与感受进行适度的夸张甚至变色，使色彩的表情作用得到更有力的显示。值得强调的是，水彩风景画中色彩的表现，不是对自然色彩简单地还原与堆砌，它是传情达意的，是以色彩来传神抒情。雅韵、明快、强烈、轻柔、含蓄等是水彩画色彩的特点，它们在水彩风景画表现中有着营造简约、空灵、透明的画面，表达抒情、写意的意境等独特的优势。另外，在水彩风景画写生中还可利用笔触与水渍等偶然效果，对自然景物的塑造进行试验和归纳，以谋求水彩风景画宁静、单纯、高尚而梦幻般的意境。

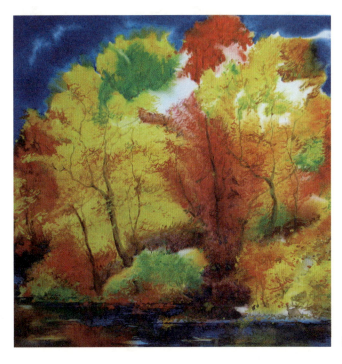

冷先平

第四章 设计色彩造型基础(一)

附：部分设计色彩造型基础(一)佳作图例

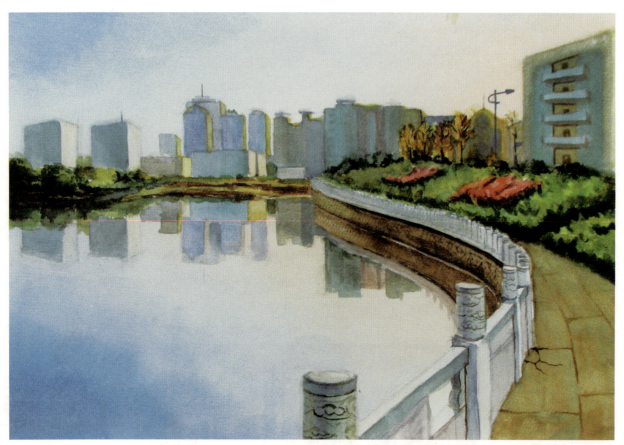

李雨阳

附：部分设计色彩造型基础（一）佳作图例

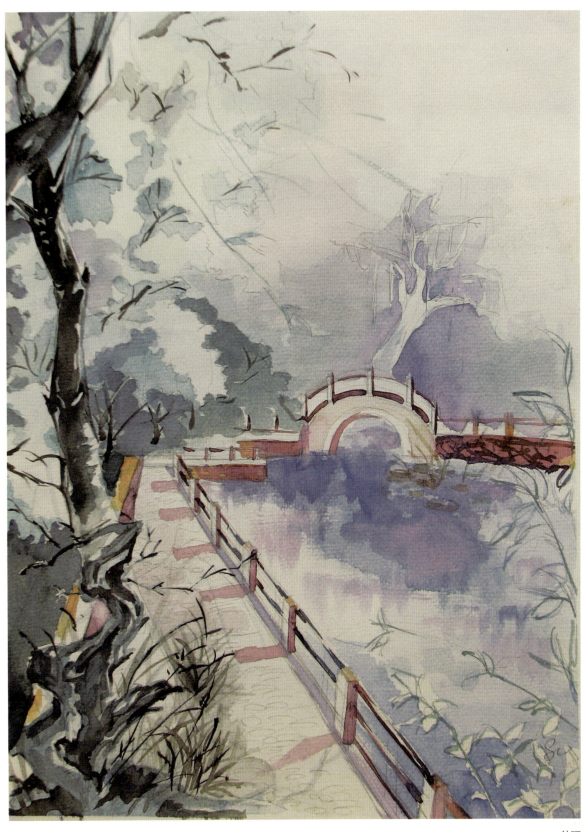

林珂

第四章　设计色彩造型基础（一）

付宁静

梁敏棋

附：**部分设计色彩造型基础（一）佳作图例**

高小涵

第四章　设计色彩造型基础（一）

林玉琴

第五章 设计色彩造型基础（二）水粉画写生的理论及基本表现技法

水粉画的起源可谓源远流长，这可以从使用水溶性质颜料作画的中外古代壁画中得到印证。如我国近年来出土的战国时期楚国的帛画和马王堆的汉帛画，北魏时期至元代不断修造的敦煌石窟壁画，元朝的永乐宫壁画，传统的工笔重彩画，以及古代院体画与民间绘画等都使用水粉色，古代埃及的墓室壁画和古罗马地下墓室中的壁画、印度和波斯的工笔画等也大多是使用水和胶或蛋清与颜料粉调和制成的胶粉画，实际上这些都是早期的具有水粉艺术特点的绘画，后来意大利文艺复兴时期美术大师们留下的壁画原作，有的也是使用水粉类颜料绘制的。由此可见，中外水粉画颜料的产生与使用历史都很悠久。但我们不能就此认为今天的水粉画与古代粉质颜料绘制的壁画是渊源关系，它们在工具材料、绘画方法和形式风格方面与今天的水粉画是截然不同的。但在水粉画的学习过程中，重视古代壁画或传统绘制技法的研究并从中借鉴是有益处的。

现代水粉画的方法是一种不透明的水彩画法。根据目前的美术资料，可以认定最早运用水粉方法作画的是15、16世纪德国艺术大师阿尔布雷特·丢勒（1471—1528），他画的一些风景、动物、植物写生习作，使用的是不透明的鲜艳、明亮、湿润的水粉色。英国的水彩画产生比德国晚150年左右，但在300多年的水彩画发展中作出了卓越的贡献，这是为世人所公认的。18世纪中叶到19世纪中叶约100年时间是英国水彩画发展的高潮时期，但在当时水彩画艺术价值并没有被人们认识，它的地位也没有被人们承认，一些水彩画家为了追求作品的油画效果，加重粉质白颜料的使用以及吸取了许多油画的表现技法，这就产生了不透明水彩画法。随着绘画技巧的发展和画家风格的变迁，采用不透明水彩作画的画家不断增加。法国的绘画在从古典主义到印象主义的过程中，为了表现色光变化，在颜料的制作和表现方法上都有了很大的改进。作画时不再将透明水彩色与白粉掺和，而直接制成掺有白粉的各种成品颜料，也不再在透明的水彩底色上用不透明水彩色点染，而直接用水粉颜料厚涂覆盖。这种画法在发展过程中逐步使水彩画脱离自身的透明特性而成为一个独立的不透明的水彩画派，实际上这就是具有现代意义的水粉画。到20世纪，水粉画正式作为一个新的画种出现。

第一节 水粉画的工具、材料、性能

一、水粉画的基本工具

1. 笔

平头笔，目前市场上供应的约有大小七八种型号。这种笔外形与油画笔相似，但笔毛多用羊毫制成，毛层厚而软，有一定的吸水量。这种笔可以大面积渲染，小面积摆、贴，但弹性欠佳，运笔后

第五章　设计色彩造型基础（二）

笔毛不易恢复原形，厚涂和干画时有一定困难。笔毛过厚或过薄都不合适。

底纹笔和排笔，笔头扁平，含水量较大，笔毛多由羊毛制成，比水粉笔长，毛层较薄，涂色均匀，宜于绘制大幅画面。

水彩笔，分狼毫和羊毫两种。狼毫水彩笔头圆、锋长、弹性好，含水量适中，笔触可大可小，富于变化。既可大面积渲染，也可精雕细刻，但不便摆、贴。这种笔也可以用中国画大白云羊毫笔替代。

油画笔，分猪鬃、狼毫两种，前者较硬；后者较软，弹性最佳，含水量较少，宜于干画、厚涂或进行块面塑造。

国画叶筋、衣纹笔，笔头为狼毫，锋长毛少，笔头尖，吸水量小，但弹性较好，不宜渲染，只可勾、点，是绘制小幅作品、细致刻画的理想工具。

选笔一般根据各人的爱好、习惯以及画面的需要，有的甚至用刀画、用喷笔作画。由于水粉画用水作调和剂，在作画过程中，带颜色的笔可以随时洗净，因而所用画笔数量不必太多，一般有大中小三五支足够。

画笔是十分重要的绘画工具。一支十分得心应手的画笔，往往是画家经过长期使用的珍物，要注意妥善保管，用毕要随时洗净甩干，注意保持画笔的形状，还需防止虫蛀和鼠咬。

2.纸

一般说，水粉画对纸面的要求并不严格，似乎什么纸都能作画。但是不同的纸质，其吸水、吸色的性能会有差异，直接影响画面质量。各种纸张的组织纹理也会产生特殊效果。所以，在作画前应对纸的质地有所选择。

可作为水粉画底面的纸张，大体上有下列几种：

铅画纸。这种纸的纹理有粗糙和平滑两面，一般用粗糙一面。粗糙面有明显的纹理，易附着颜色，但纸质较松软，吸水吸色性能偏高，颜色上去后"干湿反应"较大，色彩较灰。使用这种纸张要注意拉开黑白灰和冷暖距离，干后才能达到预期的效果。

水彩纸。也有粗细两面。这种纸吸水性能适中，纸质较紧，比一般纸张厚而挺，承受颜色的能力也强，涂上颜色以后色彩比较鲜明，干画可出现"飞白"或"枯笔"；湿画可减弱水流速度，也能出现"沉淀"、"水迹"，宜于长期作业。

另外，有一种草板纸，质厚，表面纹理类似水彩画纸，但纸质太松，使用前最好先上一层树脂胶或丙烯调料。

绘图纸、卡纸、白板纸都属于纸质较紧、表面平滑而洁白的纸张。第一种较薄，后两种比较厚而挺。这类纸吸水吸色性能都比较弱，颜色上去以后"干湿反应"较小，色彩比较明亮。光滑的底面颜色附着力差，不容易涂匀，往往要加二、三层才能显出效果。不过，只要能掌握其特性，因势利导，积累一定经验以后，在这种纸上作画可以收到明亮、鲜艳、薄而透底的效果。

有色纸，如书面纸、包装纸、牛皮纸等。画水粉画一般选用白纸作画，也有人喜欢用有色纸作底，以便统一画面色调。采用有色纸作画首先要考虑所选色纸与对象色调是否接近；其次要考虑纸质的松紧。19世纪以前，国外有很多画家喜欢在灰、蓝或褐色纸上作水粉画或素描等。

近年来，也有人用宣纸、高丽纸作水粉画，

第一节 水粉画的工具、材料、性能

具有特殊的肌理效果。这种纸虽然薄，但是纤维较长，有一定韧性，所以虽然用水较多，仍不致损伤画面。

在较薄的纸面上作画，为了解决画纸在接受水分后容易出现凹凸不平的问题，可采用下列办法解决：①将画纸托裱加厚；②把画纸托裱在画板上；③像水彩画一样，将15～20张画纸切成同等大小，用胶水将四周压紧粘牢，就像合成纸板一样，这种纸板可作为画板，画一张揭一张，适用于外出写生，但幅面不宜过大。

上述各种水粉画纸，如能巧妙利用，扬长避短，都能得到特定的效果。在学习阶段，不妨用各种质地的纸张多加试验。

3. 颜料

水粉画颜料，又称广告色或宣传色。目前市场上有粉状（又称三花粉）袋装、瓶装和锡管装的三种。三花粉颗粒较粗，一般用于舞台绘景和绘制大幅广告等；瓶装的比较稀；锡管装的较为适度，质地也较细，使用方便。此外，还有一种瓶装的浓缩水粉颜料，颗粒更细，宜于作装饰性绘画。

随着科学技术的进步和绘画的发展，水粉画颜料的品种也在不断增加和改进。除了上面介绍的无光胶质颜料外，还有荧光颜料和丙烯颜料等。不仅扩大了用色的范围，而且丰富了水粉画的表现力。

4. 其他材料

水粉画的调色用具有调色盒（板）、水盂等。

对调色盒（板）的基本要求是洁白、平整、不吸水。水彩画的调色盒、油画调色板都可以用。目前市场销售的水粉画调色用具大致有三种，都是塑料制品：一种主要用于盛色；一种主要用于调色；还有一种可作调色、盛色兼用。第一种盛色较多，但不便携带，适宜在室内配合调色板同时使用，为了防止颜色干裂，不用时可覆盖一层用清水浸湿的泡沫塑料，使颜料保持水分而不干。外出写生时，如果用调色板，可根据对象的色彩随用随挤，也很方便，这样可以防止大量颜色受到风吹日晒而变质。如果绘制大幅水粉画，在室内可用瓷盘、碟、玻璃板等。

调色板（盒）上颜色的储存和排列应有一定的秩序，要照顾到明暗次序和冷暖色性的区别，使用时不致使颜色与颜色之间混杂。

保持调色板（盒）上的色彩关系与写生对象本身的色彩关系的基本一致，是使用调色板最好的方法。这个方法的具体要求是：作画时，在调色板上颜色的摆法，要以写生对象的基本色调为准，冷暖分开。即在调色板上，受光部、冷色调的颜色在一边，暗部色、暖色调的颜色在另一边。这样，在整个作画过程中，始终有一个完整的明暗和冷暖概念。反过来，若调色板上色彩关系混乱，也就反映了作者的观察、思维方法上的紊乱，也就很难达到最佳的效果。要养成一个良好习惯，需要长期坚持，严格要求。

除了上述几种工具、材料外，作画时还要有画板、画架等，这里不再赘述。

洗笔的水盂最好有两个，一个用作调色、洗笔，一个用作清洗画面，准备在画面干了以后，刷上一层清水，使画面保持湿润，以便继续深入画下去。另外，还要准备一块吸水布，以便随时把画笔上多余的水分吸掉，或用来洗涤画具。

第五章　设计色彩造型基础（二）

二、水粉画的颜料特点

水粉画的颜料在使用上主要是用不透明的颜料和水调和作画。当然，薄画时，可以充分地利用水分和底色；厚画时，又能利用水粉画粉质覆盖力强的特点，像油画一样层层涂抹和遮盖，还能干湿结合地塑造各类形象，表现色彩空间，营造艺术氛围。因而，颜料在使用过程中呈现出很多独特的性质。具体如下：

1. 覆盖力

指颜料覆盖底面的能力。水粉颜料中均掺有一定比例的白色瓷土，具有一定程度的覆盖能力。只有玫瑰红、翠绿、柠檬黄、赭石等颜料覆盖力较弱，使用时需掺入适量白色颜料才能使覆盖力增加。但白粉用量过度会降低色彩的饱和度。

下面的图例中（点彩局部）是针对水粉颜料覆盖力所做的专题练习，采用的是新点彩派点彩技法。画面中使用了粉红、白、绿和黄等色彩，通过点状的笔触来叠加、并置颜料，让这些小色点在人们的视觉中自行混合，从而产生色彩斑斓效果；而另一个局部的效果作品，为了追求水面波光粼粼的感觉，在完成水面倒影的塑造后，利用水粉颜料的覆盖力这个特点，采用比较随意的笔法，在已经完成的水面倒影的画面上进行刻画，使得水面的波光得到了较好的表现。

2. 染色力

又称着色力和扩散能力。例如，玫瑰红、普蓝、深红、翠绿、紫罗蓝等，这些颜料的染色力特强，容易扩散，颜色上去以后往往难于更改调整，而且过一段时间又会"泛"出来。其中，尤其以玫瑰红、紫罗蓝为甚。

水粉颜料的染色力对画面的影响很大，当然，这种影响并不都是负面的。下面的静物写生作品在构图、笔法以及造型塑造上都显示出作者比较好的水粉写生表现能力，但由于在写生中对玫瑰色这种颜料的染色力估计不足，作品完成后若干年，这些玫瑰色从颜料内部渗透出来，扩散到其他的颜料部位，使原本的灰色调因玫瑰染色后呈现色偏的遗憾；另一幅作品则刚刚相反，她利用了玫瑰色这种

第一节 水粉画的工具、材料、性能

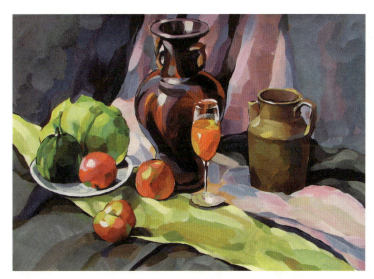

颜料的染色性，恰到好处地将玫瑰红的染色作为一种表达的色调进行艺术处理，取得好的画面效果。

3. 易干性

是指颜料中水分挥发的速度。水粉画颜料都容易干，尤其是生褐、熟褐、煤黑、橘黄等干得更快。画面上颜色干了就会影响接色，颜料本身干了就不能再用。因而在作画时要使底面始终保持一定的湿度，才能使笔触融合柔和。颜料不用时亦应经常保持湿润，将瓶口、管口封紧，以免干涸而造成浪费。

利用水粉颜料易干性进行特殊质感和特殊肌理的表现是水粉画采用的技法。下面的图例中静物是写生作品中的一个局部，在写生中，他利用了水粉颜料的易干性这个特点，在刻画水果的时候以很厚的颜料进行堆积，然后很快地在水果的受光部位使用笔杆的尾部进行刻画，取得了意象不到的效果，布纹则是在第一层颜料干后再次使用类似的色彩厚堆，形成厚重、色彩丰富的理想表现；而另外一幅对于像砖、墙等一类物体的刻画，要想取得那种斑驳的年代久远的质感、量感的表现，利用水粉画颜料的易干性进行颜料的重叠、涂抹是比较好的途径。

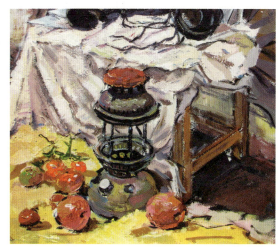

第五章　设计色彩造型基础（二）

4.变易性

水粉画颜料的变易性表现为：

有较大的干湿反应，即潮湿时颜色鲜艳，反差较大，干后容易变灰。

下面的图例是一幅水粉风景写生作品，通过修图软件Photoshop的处理，意在直观说明水粉颜料在干、湿之间颜料色泽上所产生的变化。

颜料经日光照射或受潮后，耐光性能较差，如玫瑰红、普蓝、煤黑等容易褪色，而土红、土黄、赭石等矿物质颜料耐光性则较强，比较稳定。所以，水粉画作品的保存尤需注意防潮、防晒。作画时尽量注意选用耐光性能较强的颜料。

部分颜料的混合使用会起一定的化学变化，如含硫化物颜料与含铁质的颜料混合会使颜色发灰、变黑，在实践中应随时注意不同颜料混合的变易反应。

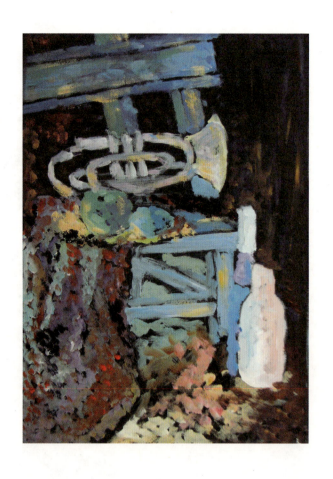

下面这幅作品在用色方面比较大胆，是在其原写生作品的基础上所进行的反色相拓展练习，旨在探求色彩表达色彩规律，在实际的色彩处理中，并没有将颜料与颜料之间的混合调和得很均匀，而是将颜料与颜料相互夹杂，通过运笔使颜料与颜料在纸质的依托材料上自行混合，使不同颜料在混合过程中由于化学性能不同而产生特殊的色彩肌理。

第二节　水粉画的表现技法

水粉画具有较强的表现力，其表现形式多样，应用广泛，大制作可以画成大幅舞台布景，小的可以绘成小幅精美图案；既能画出油画般的浑厚、气势磅礴的主题性绘画，也能湿画薄涂描绘行云流水的田原风光。近年来被广泛应用于招贴画、宣传画、广告及舞台布景设计等领域。另外，水

粉画还有一个特点是，表现方法和绘画技巧相对较容易，所需要的作画材料也经济实用，因而它作为色彩训练最先接触的画种，受到喜爱绘画艺术的青少年普遍的欢迎。由于近年来各美术院校招生时，色彩类试卷也大都限定在用水粉画来完成，所以各类考生无不把水粉画当作学习色彩画的首选画种。

而弱点则是，由于颜料的独特性质，其色域较窄，特别是深色色阶差度小，暗度不够深，难以表现物体微妙的色度变化；再就是水粉颜料没有光泽，着色后干湿变化大，颜色干后纯度也降低，干后颜色亦不好衔接等。这些给初学者带来一定的麻烦，只有在不断的写生实践中，反复琢磨，不断总结，才能逐渐掌握其特点。

因此，水粉画的学习需要从色彩理论知识和色彩实践两个方面同时进行。色彩理论包括色光原理、色彩调配规律和使用规律等，色彩实践则是艺术家、设计师在绘画、设计实践中通过反复探索然后总结出来的。在长期的实践过程中，各种绘画流派和风格对色彩的设计、运用都有各自的认识、方法，并由此产生不同的表现效果。下面，从五个方面对水粉画的表现技法进行具体的探讨。

一、几种常见的笔法及艺术表现力

水粉画笔，绝大多数为平头，这种平头画笔很适宜用块面的方法来塑造形体。其使用方法多以摆、贴为主，辅以拖、扫、揉、擦等。由于自然界形态变化的复杂性，以及画家个人的习惯爱好，也有辅以点、线、洗、刮等手法，甚至把画笔旋转画的。虽然水粉色有一定附着力，但用力过度不仅损伤画面，也容易把底色带上来而弄脏画面，所以不论怎样用笔，总以能充分表现对象而又不损伤画面为原则。

虽然不同的运笔，可产生多种笔法，如摆、刷、点、平涂、揉、擦等，但首要的是：

（1）根据不同的表现对象来用笔。物体的主要部位、受光部用笔要肯定明确，颜色可以厚一些，笔触也可明显些，以表现造型的力度。远处和暗部用笔要含蓄一些，使之形成一定的层次和表现出虚实关系。

（2）要依据对象的结构来用笔。有些物体，比如坚硬的东西如皮革制品、石头、树干等要顺着

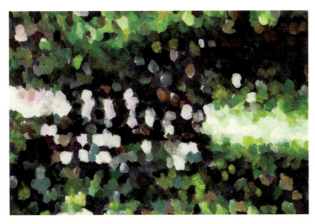

黄子颉

刘铮

第五章　设计色彩造型基础（二）

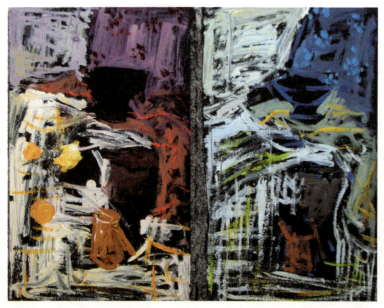
冷静

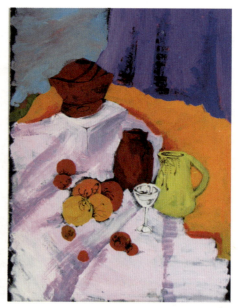
张青

物体的结构表现出较实的块面关系，而天空与云、水中倒影则用笔要柔和微妙些，使之既有对比又能自然混接；至于羽毛及人的头发等用笔则可按结构使用散乱笔法，造成蓬松随意感。

色彩写生中的用笔毕竟是手段，它只能在绘画造型艺术中起到强化辅助作用。不同的用笔方法能产生各自独特的视觉效果，这是人们在绘画实践中不断试验总结出来的，不一定适合每一个人，但可能适合某一张画。

二、干画法、湿画法

1. 干画法

表现技法是产生画面效果的一个重要因素。水粉画虽不及油画和水彩画表现技法那么多样和丰富，但由于自身特性和所涉及的内容和题材，一些基本技法在不断的演变和发展中逐渐成熟完善，作为初学者还是应该努力掌握的。

干画法是相对于湿画法而言的，它是在吸收油画技法的基础上发展起来的。在底层色干了以后，根据物体结构，一笔一笔覆盖上去，因此整幅画面没有那种渲染、晕化的视觉结果，较柔和处也是靠色块的过渡来衔接的。这种画法笔触明显，效果强烈。

干画法调色时，要尽量控制水分，水分过多颜色就要少而且稀，难以保持应有的饱和度和鲜明度，同时也会影响覆盖力，使底层颜色渗化，容易造成灰暗或粉色。

由于干画法是靠较干的颜料推移和覆盖的方法来完成，因而具体操作时色层可厚可薄，并非一味的厚涂，这样容易使颜色干裂脱落而直接影响画面效果。厚一些颜色容易遮盖住底层色，薄一些则可适当利用底层色。一般来说，厚涂的色块色感饱满，表现力强，宜于表现物体的亮部或中间面，而暗部不宜着色太厚。干画法一般采用明确而肯定的

第二节　水粉画的表现技法

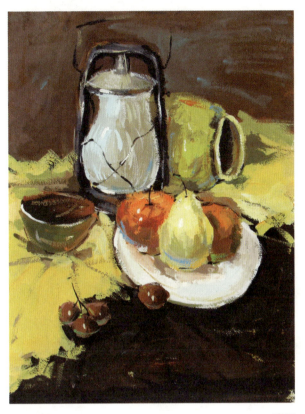

张媚

用笔方法。笔触在表现软硬、强弱、虚实等性质的转折变化时，除使用不同颜色外，还应结合过渡色阶衔接的方法来表现轮廓清晰、体面转折明显、造型结实的物体。

干画法由于不太受色彩干后变化的影响，更是初学者深入观察、稳步着色的一种好方法。笔笔见形又见色，修改、加工、补充、调整也容易，还能表现油画般的浑厚。尽管干画法有其局限和弊端，仍为许多人所青睐。

2. 湿画法

如果说干画法是吸收了油画的某些表现方法的话，那么湿画法则是更多地吸收了水彩画的一些表现技法。湿画法是指增加颜色中的含水量，画在湿过的画纸上，使之在画面上产生渗化效果，笔与笔、颜色与颜色之间趁湿衔接完成，追求不同程度的色彩自然渗化交融，取得酣畅明快、意趣天成的表现效果。

湿画法多用于表现一些特殊的景物，如画朦胧的雾雨江南水乡、落日河边的倒影等。由于干后没有明显的笔触接痕，所以具有细腻含蓄、色泽柔润等优点。

湿画法相对而言难度较高，因其颜色干后差别较大，所以用笔用色及作画顺序要经过深思熟虑。湿画法宜用大号笔，笔端含水多。纸要选用吸水性能较好的纸且要裱在画板上。起稿后，经过充分思考再开始着色。着色前将纸进行潮湿处理，除特殊情况外，纸面应均匀潮湿，趁湿时进行一笔笔的色彩表现。

聂勇

湿画法的另一难点是要对所画物体形象和色调"胸有成竹"，这样趁湿时迅速着色，将造型和色彩同时展开。一般湿画法宜从中间色开始，然后向暗部和亮部发展、推移。也可以从背景部分画起。湿画法虽说适宜于表现背景、暗部及大色

第五章 设计色彩造型基础（二）

彩关系，但如果能把握住干湿变化的特性，适当厚画某些部分，也能取得层次丰富而浑厚的视觉效果。

湿画法对作画时间要求较严格，不仅利用干湿程度的控制争取一气呵成，而且要把预先设计的各种肌理效果、色彩的冷暖变化及塑造形体一同表现出来。对于作画中偶发效果要合理地保留，使之成为组成画面美的不可或缺的因素。

三、水粉画艺术处理应注意的几个要素

1. 正确处理色彩关系

（1）色调

在水粉画中，正确处理色调非常重要。

首先，画面中没有绝对纯正的颜色。表现客观对象的色彩大都是由几种颜色组成的，不能独立片面地去看待画面中某一具体的色彩，要有全局观。其次，在统一的基调中，起主导作用的是大面积的色块和扩展性较强的色彩，带有一定的倾向性，如红调、绿调、暖色调、冷色调等。第三，处理色调的办法，可以使画面上各种颜色都带有某一特定的基调成分，或者使所有颜色都倾向基色，从而使画面达到和谐与统一。

色调在其特性上不像色相、明度和纯度那样表达颜色的性质，而是指一幅画在整体颜色上的总体倾向，所表达的是色彩大体的效果，也就是说一幅作品的色彩在视觉上所呈现的基本倾向。以图例作品为例，在色相、明度、纯度和冷暖关系中，如果将色相作为主导因素，那么这幅作品显然是紫红色调，如果是倾向于冷暖关系，那么，它就应该是暖色调了。

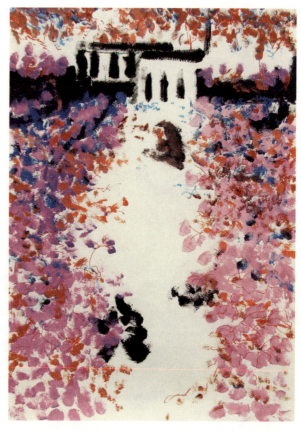

杨越宇

（2）对比

水粉画绘画色彩的对比关系是以明度对比、纯度对比、色相对比和面积对比这四种对比关系来体现的，而且通常是混合使用，很少出现单纯的对比关系。在绘画当中，往往主体的色彩，其明度、纯度较高；背景的色彩，明度、纯度则较低。在画面当中，主体和背景之间同时也存在着色相之间对比的关系。如，主体是黄色调的话，则背景往往偏紫色和蓝色。而在面积的对比上，画面中明度、纯度及色彩鲜艳的颜色往往面积较小，而明度、纯度及色彩比较暗淡的则面积较大。

下面的图例是色彩对比的拓展练习。在色彩对比的几种关系中选择了色相作为色彩对比练习

第二节　水粉画的表现技法

的切入口，从图例中可以看出作为造型元素的形体关系是没有变化的，改变的是其色彩的色相，藉此可以很好地探索由于色相的变化而带来的色彩对比之间的视觉呈现，对积累色彩设计的经验、丰富色彩设计的艺术语言有很好的帮助。

（3）调和

在绘画当中，除了强调画面的对比性以外，还得注意画面上各种色彩的调和。各种色彩要互相调配，做到你中有我，我中有你。而且在面积上亮色和纯色与灰色和复和色的面积对比要适度。这样，整个画面就会显得和谐且统一。

下面的图例是针对色彩调和所做的色彩设计拓展训练。色彩调和是相对于色彩对比而言的，没有色彩的对比就没有色彩的调和，它们两者构成色彩矛盾的对立统一关系，二者既相互矛盾、排斥但又相互依赖，相辅相成。在色彩的配色设计关系中，色彩对比是绝对的，也就是说在色相、明度、纯度、冷暖、面积等方面，色彩与色彩之间的差别是存在的，这种存在直接导致色彩之间不同纯度的对比，但这种对比往往又会在色彩配色设计过程中通过加强它们之间的共性来减弱对比，使色彩与色彩之间通过调和达到色彩平衡，产生色彩的独特美感，因此调和是色彩配色设计的目的和手段。图例采用的是同一色相的配色调和方法对色彩调和进行的实际训练操作。

第五章　设计色彩造型基础（二）

2. 正确处理色彩与素描的关系

（1）空间

在空间的表现上，除了色彩要有前后的明度和纯度的变化以外，还要注意近实远虚、近长远短、近高远低的透视关系。同时，色相之间的对比关系也能互相衬托，表明空间的前后关系。在层次的选择上，通常分近、中、远三个层次，主体通常放在中景。虽然在物理透视上近景应该最清晰、最强烈、最具体，但是为了突出主体，在绘画中往往把近景和远景以概括的手法来表现。

（2）质感

表现物体的质感是静物画的重要内容之一。日常所见的物体质地大致上有 3 种类型：透明体、平

第二节　水粉画的表现技法

滑光洁物体、表面粗糙物体。而这几种类型大体上都可以从它们对色光的接收和反射能力上看出不同的质地。

透明体。玻璃、酒精、水、胶片、冰块等，在物理学上常用无色、透明来表述其特征。其实，在现实生活中，绝对透明的东西眼睛是看不见的，更谈不上如何表现。我们日常所说的透明体，大都是半透明的。从绘画的角度看来，透明体是通过光线透射来显现其色彩的，不同的质料、形状、厚度、角度等呈现出不同的透射效果。

平滑光洁之物对光线的变化极为敏感，只要环境稍有改变，都能有所反应。所以，在表现这类物体时，不要被那种光怪陆离的现象所迷惑，要仔细分辨，概括提炼出符合画面所要求的色彩关系，从而准确地表现客观对象。

表面粗糙的物体。有些物体，如树皮、地毯、棉团、泥土等，由于表面凹凸不平，对光线形成漫反射状，与光滑的物体比较，有所不同。因而要注意其造型形式与色彩之间的有机联系，不能简单机械地处理各物体之间的色彩，要使之统一在正确的冷暖关系之中，构成色调和谐的、统一的画面。

以上只分析了透明体、平滑光洁物体及表面粗糙的物体在外观上的视觉特征，其目的是研究不同物体的差别与共性，以掌握相应的表现方法。因

黄子颉

第五章 设计色彩造型基础（二）

此，在练习中应严格要求，仔细分析，把握其他材质的表现，提高绘画技能，在绘画过程当中不停地体会和揣摩。

（3）量感

下面这幅写生作品对物体的质感、量感进行了追求。画面中陶器、水果、玻璃瓶以及衬布等物体的质感、量感都不相同，在写生中需要针对这些物品进行表现技法和色彩使用上的思考，比如用凝重的深色、粗犷的笔触来刻画陶罐的厚重，色彩明亮和轻盈、流畅的笔触去表现白色衬布的轻柔等等，从而加强了视觉对这些物品在大小、多少、长短、粗细、方圆、厚薄、轻重、快慢、松紧等量态的感性认识，促进了在色彩写生与色彩设计中对色彩的视觉心理以及色彩质感、量感表现的感性经验。

由此可以看出，在表现物体重量感上也是同质感的表现形式大体一致。在表现物体的量感上主要是强调物体的体积感，一个没有体积感的物体在视觉上很难使人感受到它的重量，而且在表现物体的重量感的同时还应看到底面的承受力，如果底面是一块比较松软的绒布，则在承受具有一定重量的物体时就会出现凹陷。所以，现物体的重量感一方面要注意运用对比手法，另一方面也应注意到底部轮廓线的变化。

3. 正确处理用笔、用水的问题

作为一个独立画种，水粉画是以色和水的交融来作画的。水粉画在上色时，使用水分有两个目的：一是调稀颜色便于自如地运笔着色，二是将颜色稀薄到所需要的程度以明亮的纸色透出色彩层，这样就会近似水彩那样提高颜色明度。

水的运用造成了作画湿技巧的充分发挥，这可以依靠水和色通过运笔在画面上的流动，也可通过操作画纸的上下、左右、正斜，使画纸本身也具流动感，来造成水粉画的视觉冲击效果。这种效果中，无论水和色在画面上产生什么样的水迹和色斑，都是流动作用形成的。而这种流动，又使画面产生了活泼的音韵之美。尤其是表现那些稍纵即逝的景色，诸如云雾迷茫、水波潋滟、月色朦胧等，在水和色的渗化下使空间和实物连成一片，形成自然生动、淋漓尽致的特殊艺术效果，让人回味无穷。利用水的湿润性画一些景物暗部、天空、远景，同时能达到整体迷蒙、虚中有实、含蓄而丰富的效果。由此可见，水的作用是何等重要。

画好水粉画与用笔有着密切的关系，笔的顺逆交错刚柔并济，勾、扫、拉、提等多种灵活的运用会增加画面生动的效果。

画水粉下笔要大胆、肯定、果断，尤其是开始画大的色彩关系时，一定要使用较大的笔，进行"大刀阔斧"的着色，以求得大的体积感和整体感。画水粉忌讳浮飘的擦擦点点，更不能像画素描用铅笔尖的方法，这样既浪费时间，又使色彩和景物的

第二节 水粉画的表现技法

形体凌乱不堪。一般水粉画，除勾线和点亮光用笔尖外，多数是大刀阔斧地去完成画面。

水粉写生的用笔，一般是根据对象形体结构和情绪而定，不是画所有景物都"大笔"一挥，如画山区河床上的鹅卵石，也要根据不同对象采用不同的笔触、笔法去刻画。写生的目的不仅在于从自然中发现，也在于从自然中去学会表现。

在用笔的选择上，多用大一些的笔去画大的整体关系，用小一点的笔来深入刻画细节部分。此外，在色彩画中，各种笔法同样产生各种不同的笔触，蘸色的多少、色彩的厚薄干湿、画笔的质地（软硬）、型号（大小）、形状（扁圆）及不同运笔方式都可以产生不同笔触的效果：可以真实而生动地表现出复杂多样的形象，可以加强主题的气氛意境，可以抒发作者激情以及某些主题的运动感，还可以产生画面节奏的韵律美。许多别致的色彩效果常依赖于笔法去获得。

当然，也有一些古典的或现代的绘画并不讲究笔触，这可能是因不同时代审美习惯的差异或者是对某种绘画风格的追求所致。

但在写生学习的开始，应该重视对笔法的学习与研究，这样才能熟练地使用画笔，避免笔法的单调，做到自如生动地表现对象。

四、概括和夸张与水粉画表现

所有的绘画写生，大都是基于对自然界深入观察所得的感受和印象。所有成功的作品无不表现出艺术家个人特有的视觉敏感性。面对自然界中复杂的形态和色彩，画家必须按自己的感受作一定的取舍和改变，否则将无法作表现。在心理学中，为了使意义清楚而把某部分省略以促进理解，叫做整平化；把一些方面作强调叫做尖锐化。对色的观察亦是如此，我们称之为色的归纳和夸张。应该强调说明的是：色的归纳和夸张绝不是机械地作减法，而是要强化和突出色的意义，以便更好地传达。光学在眼睛里发生的电磁学和化学作用，常常是同心理学范围的作用相平行的，色彩经验的这种反响可被传达到最内部的核心处，因而影响到精神和情绪体验的主要区域。面部的红色意味着愤怒或兴奋，而蓝色、绿色或黄色则表示变态。只有对此非常敏感之后，才会体验出单一的或复数的色彩明暗变化的意义，于是，这种抽象概括的内容就从根本上增强了作品的象征性。

色彩归纳的方法有以下这几种，比如说，眯起眼睛，依对象的结构综合各个色面的复杂变化，强调固有色的表现。或者事物的外部感性形象同事

杨越宇

物的内在本质之间并不总是存在必然的联系，换言之，在一个事物的众多感性特征中，只有一些能表征事物的本质，而另一些则不能。要找出反映事物本质的外部感性特征，就有赖于同概念概括或概念性知识相联系。通过对光源色的分析找出3～5个典型色彩来（主调色、副色、平衡色、调鲜色、点缀色），每个色中还可以作微弱的变化。

五、常见的几种水粉画弊端及处理方法

1. 脏

调色时难免会混杂许多颜色，而使混合色缺乏一定的倾向性和光泽感，邻接色关系不确切，就会产生脏的感觉。相反，如果邻接色关系处理得好，则非但不脏，反而可能获得很漂亮的灰色。解决脏的问题，首先要注意把邻接色的对比关系摆正确；其次，在技术上如果为减弱明度而必须调上黑色时，则必须把黑色与其他颜色调透，否则也会给人脏的感觉。在冷底子上加暖色、或暖底子加冷色，甚至在底色未干透时互补色重叠，都会产生脏的感觉。此外，水分控制不当（如在干底子上水分用量过多）、用笔轻重失调等都容易使画面变脏。

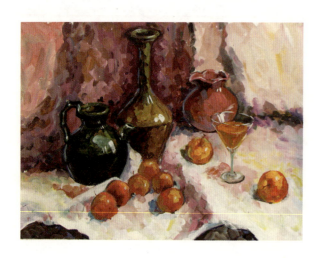

2. 灰

画面上的灰有两种情况。一种是在素描上黑白灰拉不开距离，好比音乐上的"1、2、3"与"1、3、5"的对比一样，前者音阶接近，音调较灰；后者由于间隔一个音而给人比较响亮的感觉。二是在调配颜色时用色种类过多，或者来回搅拌的次数太多，使颜色失去了光泽和倾向性。解决的办法是，在反复比较中努力寻找出色彩的倾向性，能用两种颜色调出来的不要用三种或三种以上的颜色调配，在调配时不要来回反复搅拌，宁可用色束画法或纸上调色的方法。

3. 渍

画面上用水过多，导致画面不干净不整洁，由于有些颜料的属性是不相融合的，调和性比较弱，所以会导致画面出现渍的现象。要解决这个问题，有两个方面：一是在作画前，将画纸裱好，就不至于在作画时，画纸起拱，为渍水提供客观条件；再者，在作画的过程中，用水适量，颜色调和饱满，不显过湿或过干。

第二节 水粉画的表现技法

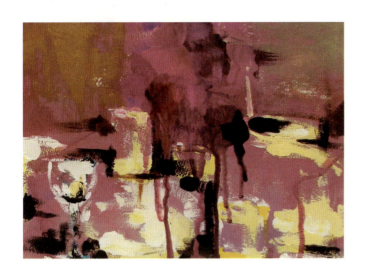

4. 花

画面上颜色过多，且没有统一的色调和层次进行调配，使得画面上颜色杂乱、刺眼、不和谐。要解决这个问题，主要是把各种颜色都互相调和且与构成画面主色调的颜色进行调和，这样，既拉近了各个颜色之间的距离，也保证了画面色调的和谐统一。

质的，特别是画亮部时总要加上白颜料，即便是反光很强的暗部，不可避免地也要用白颜料。用了白粉而不给人"粉"的感觉，其要领是：① 在使用

5. 粉

粉的现象看上去似乎是白粉用得过多，但实际上并不尽然。水粉画颜料可以说几乎没有不带粉

白粉时要与相调配的颜色调透，不留白粉的痕迹。②为表现物体的明度而加白颜料时，要同时带上光源的色调，单纯加白粉，虽然可提高明度，但没有光感，容易产生"粉"感。这一点尤其在处理高光时更为突出。③暗部尽量少用或不用白粉。因为暗部接受光亮的程度比明部要少得多，所以常用明度较高的颜色（如柠檬黄、桔黄等）代替，从而使明暗双方在用粉的量上有明显的差别。在必须多加白粉的情况（如画白色衣服等）下特别要把冷暖色性拉开，把白颜料和其他颜料调透。④在设色时要注意底层的含粉量，含量过多，颜色就再也画不深了，这时最好的办法是把底色彻底洗掉，重画。

6. 火

火的含意是有一种烧焦了的感觉。原因有二：一是赭石、熟褐之类的颜色用量过多。如果对象本身的固有色就是赭石、熟褐，自然不可避免会多用，但要考虑到周围条件色，特别是光源色的影响，应该存在一定的冷暖关系。产生焦的现象可能就是冷暖色性区别不当的缘故。所以如果在应当偏冷的地方加上一些蓝色去"中和"，把冷暖色性拉开，这样情况就会好得多。二是颜料中胶质过重或在调配使用时厚薄不匀，也可能出现焦的现象。因此几种颜色调配时就要调得透，把胶质匀开。

7. 习惯用色

在一些初学者的色彩写生中，如果将其几幅习作放在一起，尽管所画的内容不同，构图有异，但是仍会发现某些局部用色非常近似，这就是人们常说的习惯用色，也是习画者在学习色彩的某个阶段时常发生的问题。

习惯用色出现的原因，一是有些习画者对某类颜色有特殊的偏爱，有人喜爱紫颜色，在他的习作中，不管该物体是否有紫色倾向，总或多或少画上些紫颜色；二是思考问题简单化，不去作细致的分辨，一遇到色相近似的物体，就搬出以前调此类色的经验，以不变应万变。

克服习惯用色的不良习惯，一是在写生时尽量选择色相差别大的景物，如上张习作是画暖色调，下一张就换一组较冷的景物去画，从每张差别较大的景物中，避开习惯用色；二是每次写生时要仔细比较物象的色相、纯度差异，画出这种色相之间微妙的差别，就可以避免出现习惯用色这个问题。

习惯用色有时是下意识的产物。尽管每个画画的人或多或少都不可避免地存在习惯用色问题，但其区别在于，有成就的画家使用某些习惯用色是为了独立性绘画风格的显示，是有意识的，而初学者写生色彩的某些惯用，是非自觉的，是对色彩表现缺乏整体认识的现象。

第三节 水粉写生

一、水粉画的观察方法

在色彩的认识与具体实践中，仅仅只凭感情和感觉的驱使，盲目地去创造色彩语言，这在很大程度上是凭个人的有限经验去操作，必然有其局限和片面。"感觉到了的东西，不一定立刻理解它，只有理解了的东西，才能更深刻地感觉它。"色彩写生中的整体观察是带有规律性的认识方法，对它的深刻理解是为了在绘画实践中灵活自如地运用。

整体观察是绘画写生的最基本的观察方法。有人说"不会画在于不会看"，这说明正确的观察方法在写生绘画中所具有的重要性。

没有进行过严格训练的人对物体色彩的观察是孤立地看，是带着某种先验的概念去看：树就是绿的、天就是蓝的、花就是红的。这样的观察就不会寻找色彩的变化，也就不能把握色彩关系。

正确的观察方法是全面地注目你所选择的景物或人物，互相比较地看，互相联系起来看，在感觉中求分析，在比较中概括物象的色彩关系。

整体观察还要求全方位地观察对象，不能孤立局部地看，牢牢地盯着某一物体去观察，然后照抄这些局部的色彩拼凑成画，这貌似尊重客观物象，实则难以表现整体准确的色彩关系。有时物象因透视变形等原因，产生不少使人难以理解的形色。当你换一个角度去观察，则容易加深对物象的理解程度。

整体观察要分析对象的构成关系（形状、色彩）和对象所处环境的各种因素，这主要是指光源色的性质，物象在光源色笼罩下呈现的明暗对比与色彩变化，固有色在光源色影响下的统一和差别，把对象各种不同的色彩之间的相互关系，经过正确的比较确定下来。

整体观察是一种综合的观察手段，相互比较、分析、判断是为养成一种艺术上的直觉。

二、水粉静物写生

1. 水粉静物写生的方法步骤

（1）布置静物

在摆设静物的过程当中，首先是确定主题，选择好符合主题的物体。其次，要从整体考虑器物放置时的疏密关系，即主题的中心部分一般得比较集中，其他部分则要略为散开些。如果所有物体都集中挤在一起，中间没有适当的空间，就会感到闷塞，构图失去生动感；相反，如果物体安排没有相对集中，物体之间互不联系，那就会主次不分，构图松散、平淡，失去画面中心。构图上的疏密是使画面产生节奏美感的因素之一，所以要对一组静物中的每个物体的位置，上下左右相互间的距离进行反复推敲，力求达到布局理想完美的境界。另外，注意器物、蔬果的位置、朝向的变化，使之统一于特定的动势，以及静物的色调、写生台与衬布纹路的组织、光源的定位等。

第五章 设计色彩造型基础（二）

（2）观察研究

摆在初学者面前头等重要的大事是培养正确的观察方法，训练自己有一双整体观察的眼睛，这是画好色彩的基础，也是判断一个人的造型方法是否准确的重要标志之一，只有眼睛看得准，手才能画得像。俄罗斯画家盖·尼古拉耶维奇在谈到素描时说："画素描也就是画比例。所以任何时候也不允许自己脱离整体而看局部——这就告诉你一个画画的秘诀。"这个秘诀说明，整个作画过程必须始终贯彻从整体出发，画局部时一刻也不能脱离整体。这是画素描的观察方法，也是画色彩的观察方法。所以，观察研究是画好一幅画的前提条件。因此，在作画之前，不要忙于下笔，先将静物之间的各种关系进行整体观察和分析，而整体观察应始终贯穿在整个作画过程之中，要从色彩诸因素的相互联系中观察色彩。从相互比较中找出色彩变化关系，在变化中找出主调色彩，要敏锐地捕捉色彩总的倾向，确定色调，然后再进一步分析研究局部的色彩关系。

另外，在观察研究的同时，要养成画小色稿的习惯，过小的画幅促使观察必须注重表现对象的整体关系，使之在构图上、色彩上更为简洁、生动，有利于画面进一步深入刻画。

（3）构图及起稿

前面所述如何组织、摆设写生的静物，实际上已经考虑了构图的要素。实际写生中，要求把对象合适地布局在画纸上，即"经营位置"。因此，物体的大小、主次，安排上的位置、轻重虚实，物体间的疏密距离、前后重叠与分开，它们间相互的陪衬对比等处理，都是画面构图上要考虑的因素。一般具体操作程序如下：

第一，要选定写生的角度和适当的视点。这个选定的角度和视点，应该能使观察到的对象主题突出、主次分明、布局稳定、光线集中、色彩丰富统一。

第二，要确定桌线在画面的位置。桌线即桌面与背景的交接线，它有利于画面空间的表达。应该考虑你所画的空间大小，描绘的空间大，物体就要小；物体画得越大，画面体现的空间越小。描绘空间的大小主要根据题材与个人的表现意图。空间大物体小，会显得画面灵活、舒展，处理不好也可能产生松散、不充实感；物体大空间小，可能产生的效果是主体物突出、充实饱满，处理不当则会产生堵塞沉闷和不灵活的感觉。

第三，注意画幅大小、形状、比例与表现对象之间的内在联系，使内容与形式相统一。

第四，在落幅时，应该先把描绘的所有物体概括成一个很简明的几何形状，避免琐碎、局部地去观察表现对象。

第五，落幅构图时，不一定绝对服从对象的状况，如物体的形状、大小、位置等都可以作必要的调整和加工，与主题无关的细节可以精减，使构图更加完美。

（4）铺大色调

构图稿子起好后，就要开始着色了，这时千万不要着急，最好先调出一种复色，用它来画出物品的大体结构与明暗关系，简单明确即可。目的在于修正造型和做出标记，从而避免因随意着色极易造成的色形脱节、结构松散的不良现象。特别提醒初学者，不要忽视这一步骤。

完成了上述工作后，就要开始真正意义上的

色彩造型了。一般是先画出较为重要的、较深的、或认为较有把握的色块，这是因为深色的视觉对比较强，作为色彩变化的参照依据容易把握的缘故。

也可以根据水粉色覆盖力较强的特点，遵循这样的顺序来描绘：就是先从最远处画起（静物先从背景画起），由远及近，逐一用色。

着色的开始阶段，重要的表现内容应该是整体色调的基本关系和空间关系，是对物品的概括表现，这是需要下大力气解决的问题。因为只有在基本大关系找准的前提下，方可进行局部的细微描绘。否则，匆忙表现细部，过早陷入局部的观察之中，不但基本问题得不到解决，连最后的结果也将是琐碎和零乱的。

关于基本色调的表现是否正确，则由于每个人的视觉差异，色调也肯定会有差别。但重要的一点是，客观对视觉所造成的"第一印象"对此阶段的描绘是非常重要的，初学者一定要牢牢把握住这一点。

另外，表现大关系时的用笔也要讲究变化，但不要太小或太细，应敢于用肯定的大笔触来铺设大关系，最好要结合客观形体的构造来用笔。

（5）深入刻画

有了前一阶段的基础，下面就要开始深入的表现了。应该讲，这是非常重要、也是必要的阶段。因为，即使整体基本关系再准确，缺少内容的作品也不能称作是完整的，深入刻画实际上就是在丰富表现的内容。

深入的方法是，着眼整体的基本关系，根据具体的形、色存在要素，逐步充实局部内容（光源色、固有色、环境色等），使其更具艺术的真实感。

由于深入刻画是要求对局部的细节描绘，是对色彩关系的深层次处理（条件色和固有色之间的存在关系）。因此，在认识上就要更加充分，判断也要更加准确，任何盲目的、主观的表现都会削弱色彩的表现力，甚至能破坏已建立起来的整体色调关系。

对于深入刻画的具体要求是，对客观的形体结构表现要准确；色彩的层次衔接要自然；质感的表达要充分；笔法的处理要恰到好处；色彩的空间要合理等。

最后需要强调的一点是，局部的色彩表现无论怎样的丰富和变化，都必须保持与整体基本色调的一致性。

（6）调整完成

虽然，一直都在强调整体的重要性，但总体而言，局部表现毕竟是深入刻画阶段的主要目的，因此，也就难免会产生顾此失彼、表现失调的现象。这就要求，拿出一定的时间来作必要的调整，使产生的问题得到解决。调整不是目的，只是手段，任何把希望寄托在这一阶段来完成的想法和认识都是非常错误的。

在调整时，主要的着眼点应该是，依据客观对象的总体关系（这也是前面提到过的"第一印象"）具体查验画中所表现出的形、色关系是否符合视觉感官的"第一印象"，局部色彩与整体是否脱节，局部间的色彩关系是否合理等。

总之，调整就是要纠正或去掉一切破坏整体关系的错误表现，使整体感得到进一步加强。而能很好地做到这一点则需要绘画人有较好的控制能力，要有清醒的头脑和准确的分析，否则，不加思索的修改，也许会适得其反，这一点对于初学者来说，要特别注意。

第五章　设计色彩造型基础（二）

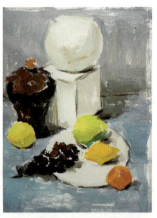
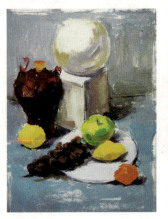
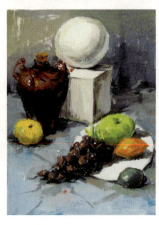
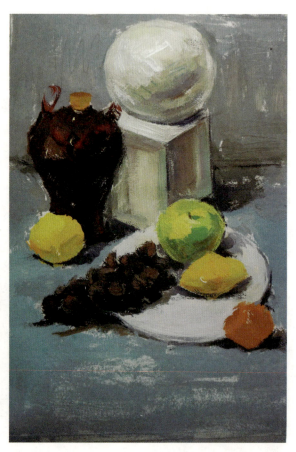

李辉

2. 水粉静物写生分类及技法要求

（1）陶瓷物体的写生与组织

平滑的陶瓷物体的表面是，它会对光线构成有规则的反射，如盘子、几何边线的瓶子等，人们能从中看到周围的影像。当陶瓷表面发生弯曲时，陶瓷表面的反射景象便随着变形、扭曲。陶瓷表面映象变形过大时，有时可能认不出原物的形态，但周围物体的色彩却——可辨。陶瓷物体不规则的表面，也就像无数个镜面那样连接、弯曲，从不同角度反映着周围的各种色彩——这就是陶瓷物体的基本特征。陶瓷物体对光线的变化极为敏感，只要环境稍有改变，都能有所反应，所以，在表现这类物体时，不要被那种光怪陆离的现象所迷惑，只要仔细分辨，都可以找到各个面上的光色变化形成的原理。

（2）玻璃器物的写生与组织

玻璃器物在物理学上常用无色、透明来表述其特征。其实，在现实生活中，绝对透明的东西眼睛是看不见的，更谈不上如何表现。我们日常所说的透明体，大都是半透明的。从绘画的角度看来，透明体是通过光线透射来显现其色彩的，不同的质料、形状、厚度、角度等呈现出不同的透射效果。

一只装有茶水的玻璃杯，它不像陶缸那样在一道光上有明显的受光面和背光面的明暗关系，最

明显的色彩是来自背景的透射和各反光斜面映出的反射光。在阴影部分也并不都是阴暗的色调，玻璃杯的透光折射和聚光作用，在阴影中形成异乎寻常的明亮色彩，由于茶水的滤色作用，阴影被笼罩上一种暖黄色的色调。

彩色有机玻璃，因为它们只透射某种色光，透过这种媒体观察自然景物时，也就是人们平时所说的戴着有色眼镜观物，景物被染上一种既定的色调。

（3）食品类器物的写生与组织

食品类器物由于表面凹凸不平，对光线形成漫反射状，与光滑的物体比较，有所不同。其一是粗糙的表面在受光后形成许许多多小的明暗面，有着极复杂的变化，由亮面到暗面形成慢节奏的色彩推称，过渡柔和，随着受光部→侧光部→背光部的体面转折，有秩序地排开亮调→灰调→暗调三种基本层次。其二是对环境色光的影响反应迟钝，由于反光能力差，没反光，对周围环境的影响力较小。无论明暗变化、色相变化、纯度变化，都有相对的稳定性。当然，像表面比较光滑的水果及蛋类则可参考上面的半透明瓷器的画法。

三、水粉花卉写生

花卉的写生大致可以分为点状花卉写生、簇聚花卉写生和大型花卉写生。

（1）花卉的画法

对于点状花卉，一般靠笔形，如紫丁香、迎春花之类，因为花本身的形态、明暗关系极不清楚，就用笔触做出些笔形以便表现它的形态特征。

簇聚花形的，则主要看它们的整体外形，是球形、方形还是锥形，然后按不同形状的明暗块面给予一定的体积感；在边缘上和明暗交界处，可用小笔触表示花瓣的特征，画叶子也可用这种方法。

较大的花朵，如鸡冠花、牡丹花、菊花等就要对其基本形态作较大的分析和概括。例如，花卉中的白色、粉红色和深红色三种菊花都有各自的形态。白菊是扁圆形的，中间亮周围灰并长出向四周放射形的花瓣。粉红色菊花，可以组成一个角锥形，上部受光，下部基本上处于暗面，这样，就可以根据块面转折去观察和处理其色彩和明暗关系，然后再按花瓣的长势用笔，在明暗交界处作一些具体交代。暗红色菊花似球体，可按球体的规律概括处理。总之，菊花的花瓣多而细长，切不可见树不见林，只看到细长的花瓣而忽视整朵花的基本形态。

（2）枝叶的画法

花卉之难，莫过于既要求形似，又要画得蓬松而有生气，即既要能看出花卉的基本形态，又不能拘泥于一枝一叶，显得琐碎呆板而缺乏生气。除了突出前面花卉的形态与明暗关系外，在铺色时一般不强调枝叶的位置和形态上的完全准确，而着力于前后层次，并摆正相互间的色彩关系，并且在边缘上和明暗交界处，可用小笔触表示枝叶的特征。

（3）花卉画的色调处理

在保证花卉与周围环境的对比区别之后，还要注意不要让表现花卉的色彩与表现周围环境的色彩脱节，要做到在花卉色彩中加入周围环境的色彩因素，反之周围环境色彩也要加入花卉上的色彩因素，做到缓慢过渡，使花卉与周围环境的色彩关系形成统一的色彩基调，保持画面的和谐统一。

第五章 设计色彩造型基础（二）

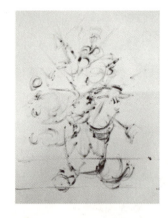

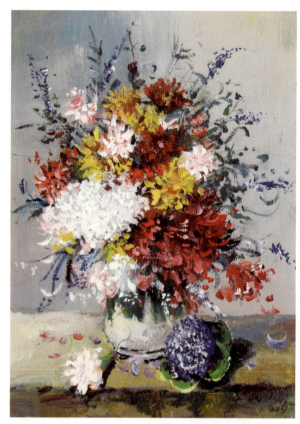

周奔

四、水粉风景写生

水粉室外风景写生比较复杂，表现对象景物繁杂，色光多变，因而要求画者勤于思考，多加分析，大胆取舍，突出主体，抓住画面色彩关系，营造理想的画面。

1. 水粉风景写生的构图

在进行风景写生时，面对自然景物要求有一个合理的构图。它是完成一幅优秀水粉风景作品的先决条件。一般而言，不能把所见到的景物都罗列到画面中去，要有所取舍，选择最有画意的部分来组织画面。充分考虑远、中、近三个层次之间的空间关系、色彩关系，合理均衡画面各构成元素，使之协调统一。

对于初学者而言，熟悉一些常见构图形式很有必要。下面简要介绍几种：

（1）三角形构图

正三角形属金字塔式构图，由于其底厚塔尖，在视觉心理上易造成稳定、持久的印象；倒三角形构图则不稳定，容易造成视觉心理上的不确定之感，在风景写生中不常用；侧三角形构图则具有前两者的优势，具有较强的动向感和奋进感。在风景写生中如能较好地掌握和利用三角形的构图形式，就能创作好的有意味的水粉风景画作品。

（2）四边形构图

又称满幅式构图。其画面构成元素丰富，景

物繁多，如在处理中能够满中求序，将景物之间的空间、色彩关系处理得有条不紊，则能突出奇效。

（3）均衡式构图

这是水粉风景写生中常用的构图形式。它将风景写生的对象之间的构图关系处理为一定的形量关系，从而保证不同景物在画面中形量的均衡，在变化中求得整体画面的统一。

（4）中心式构图

充分利用透视规律，将它要表现的景物集中在画面中心位置，以求引人注目，突出重点。

（5）对称式构图

在画面中确立中轴线，其两边形象比重基本相同的构图形式。该形式容易产生较为稳定、端庄的视觉效果。一般在表现水果的景物写生中常常用到。

2. 水粉风景写生中色彩的观察与表现

在风景写生中，色彩关系主要从天、地、景这三个方面来进行观察、分析，采用分析、比较的方法。在自然景物中，绝对的色彩关系并不存在，它会受到时间、空间、环境、光源（太阳）等诸多因素的影响，写生中在于通过比较获得合理的色彩关系，并使之统一于基本的色调，便于画面色彩处理。

另外，风景写生中还要克服固有色观念，追求更高层次的艺术表现。

3. 水粉风景写生中常见景物表现

（1）天空

一般而言，天空的色彩会随着季节、时间、气候的变化，呈现冷与暖、纯与灰等色彩变化。写生中，把握住实际色彩变化，大胆处理，以求适当的画面效果。

（2）建筑

通常，建筑物总是被作为主要描写对象，为了恰当地表现它们，应选择好的角度，体现建筑的特点。构图上其大小、位置要合理，准确表现透视、结构关系，色彩上的冷、暖关系，学会概括，除去不必要的细微小节。对于建筑物材质，如石、木、砖、钢铁等，注意塑造的笔法、技法，以求准确、生动地表现对象。

（3）树木

树木是水粉风景写生的常见对象，自然界中树木繁多，品种多样，且随季节不断变化。但概括起来它们不外乎由枝干、树冠和叶组成。在写生中，客观地分析对象，寻找表现它们的一般规律。如，画树时，可先画树干，再添枝叶，其要点在于把握树枝之间的穿插关系；树冠的处理要充分考虑季节与光线变化，确定不同的笔法，或摆、或擦、或皴、或洗等，以求理想效果。作画程序反之亦行。关键是通过大量的练习，找到适合自己的表现手法。

（4）水

在水粉风景写生中，水的形态不同于其他景物，常处在一种动态变化中。它极易受到环境、天光的影响，因而需要在实践中积累经验，一般而言，水可分为静态、动态两种。前者，近处的水注重固有色（或附近环境的色彩）；远处是天光色；水中的景物倒影清楚，表现笔法应平稳有序。后者则较为复杂，依波纹变化，亮部反映天光色，暗部呈现水的固有色。而流动的水，则笔法要求灵活、多变，以求客观真实地表现它们。

4. 水彩风景写生的基本步骤

水粉风景写生的步骤没有固定的模式，多与所表现的内容有关。从水粉画的颜料特性及技法运用方面来看，作画时的先后顺序非常关键，即：先湿后干、先暗后明、先色后粉、先薄后厚，只有按这样的着色顺序才能产生水粉画的最佳效果。

（1）勾轮廓

迅速用单色勾勒景物的大体轮廓，确定各景物之间透视关系、宾主关系、相互穿插关系以及诸景物各自的特征，把握好构图。

（2）铺大色调

从主体景物的最暗部着手，如道路、建筑等，先用简略的重暗色彩布置暗部及投影部分（景物的受光面先不着色）。这一遍着色要湿薄且尽量不加白色，使画面的暗部尤其是近景透明，并形成一种浑然一体的色彩效果。当主体景物暗部色彩形成后，下一步的主要精力应集中于天空和远景的描绘，这也是风景写生最关键的一步。因为天空彩云流动、空气升腾、虹霓斜渡、变幻莫测，而远景又与天际相接，朦胧中的景物时隐时现，更是美不胜收、妙不可言，这就需要在表现它们时采用一些特殊的技法。画天空和远景多采用水色淋漓、衔接自然的湿画法。具体的做法是：调出天空色彩变化所需的基本颜色（调色要多些），然后先用大笔将画天空部分的纸打湿，在纸面未干之前，从天空的一上角部分开始，将色彩变化从上到下，从左到右快速地一气呵成。然后，在天空部分的下部开始利用调色盒中画天空剩下的颜色，再加入少量远景所需色彩迅速将远景画出，使天地之间自然衔接。这种方法可以产生非常好的远景空间效果。

（3）深入刻画、塑造

有了以上基础，画面的雏形已经具备，接下来是从中景开始，塑造景物色彩明暗冷暖关系，然后用很薄的色彩把近景的亮面铺上一层"亮色"，并不断对画面进行深入刻画，直到对细节的精雕细琢。

（4）调整完成

接近完成画面时，要从整体着眼，强化主体，减弱衬景。对画面中那些局部的亮点、暗点、脏、灰、生色进行细心的调整，使整个画面整体的色彩空间协调一致，将作画过程中由于精力过于集中画过了的部分，重新调整到开始观察时的整体印象上来。

上面所述的作画方法，对于风景写生来说，有以下两方面的好处：一是作画时画夹子为直坡状架在地面上，而画天空远景时多采用湿画法，不可避免有的地方用水过多流向近景，先完成天空和远景不影响近景的处理。随着近景的多遍画法，画天空和远景所流下来的色彩和水迹随近景的深入便会顺手覆盖上。二是在处理空间层次上条理分明，容易达到作画者的预期目的。

第三节 水粉写生

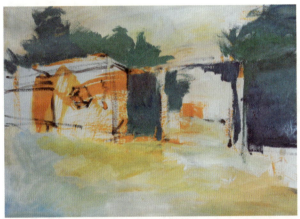
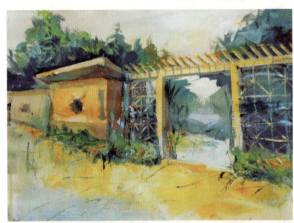
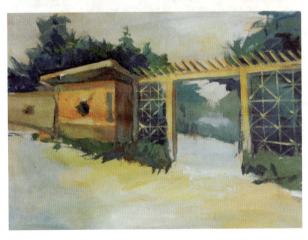
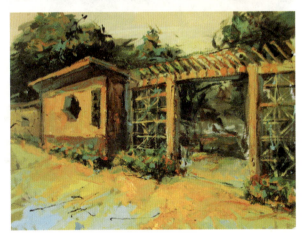

聂勇

附：部分设计色彩造型基础（二）佳作图例

邓舒

附：部分设计色彩造型基础（二）佳作图例

邓舒

第五章　设计色彩造型基础（二）

杜秋萍

附：部分设计色彩造型基础（二）佳作图例

黄倩

第五章　设计色彩造型基础（二）

蒋玉红

冷炳照

附：部分设计色彩造型基础（二）佳作图例

罗希

第五章 设计色彩造型基础（二）

吴瑾

附：部分设计色彩造型基础（二）佳作图例

文思思

第五章　设计色彩造型基础（二）

向烨

附：部分设计色彩造型基础（二）佳作图例

项阳

易文娟

第五章　设计色彩造型基础（二）

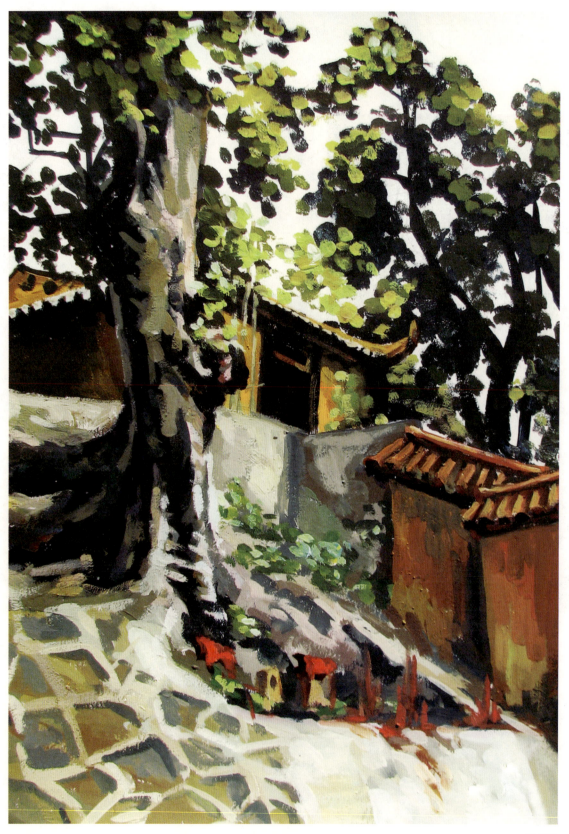

张景涵

附：部分设计色彩造型基础（二）佳作图例

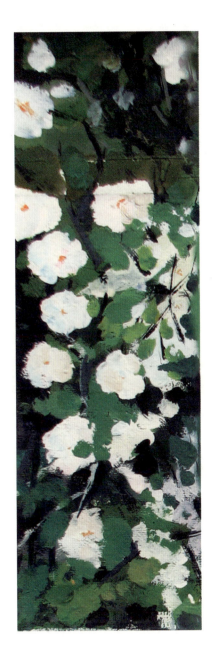

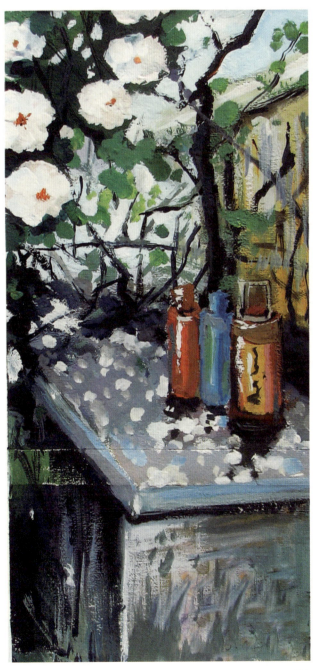

张庆梅

第六章 设计色彩的设计与表现

设计色彩作为一门研究和利用色彩组合变化规律、帮助学生以科学的方式认识色彩、分析色彩、掌握和使用色彩的一门专业课程，在学习过程中离不开对色彩组合原理的探索和创造性艺术思维的挖掘和培育。从设计的角度讲，设计色彩艺术思维的培育在很大程度上是离不开色彩基础理论和色彩写生实践作为支撑的，也就是说，在由色彩写生到色彩归纳的理性训练过程中，只有通过一系列有计划、有目的和有针对性的专业性课题训练，通过超越色彩视觉表象的感性认识，注重对于色彩精神内涵的挖掘，才能促进学生设计色彩表达的主动性和创造性，形成设计色彩主观认识和表现的能力。

第一节 设计色彩的创新设计与思维

一、设计色彩的艺术思维

艺术思维是指在艺术创作活动中，想象与联想、理智与情感、意识与无意识、灵感与直觉、形象思维与抽象思维经过复杂的辩证关系构成的思维方式，它们彼此渗透，相互影响，共同构成了艺术思维。其中形象思维是主体，起主要作用。

在设计色彩的艺术思维中，色彩作为视觉形态之外的另一个设计元素，在很大程度上其感觉来自于人们自身，来自于观察者的主观感受。离开了主体感受的色彩，色彩根本无从谈起。因为色彩的存在不仅仅只是视网膜接收器和视觉皮层之间的连锁的生理活动，而且还存在于观察者的思维意识之中，即对于色彩最终阐释的所有信息中。因而也就使得色彩成为设计中具有独特的信息传达方式和极具魅力的设计因素之一。

设计色彩的艺术思维作为一种具有开创意义的思维活动，是以感知、记忆、思考、联想、理解等能力为基础的，是具有综合性、探索性和求新性特征的高级心理活动，需要人们付出艰苦的脑力劳动。在思维指向上追求美的自由、联想的丰富、象征的语义和结构的多元化。思维过程则离不开繁多的想象、推理、联想、直觉等思维活动。因此，设计色彩艺术思维能力的培养离不开长期的知识积累、艺术素质磨砺和思维方式的探索与刻苦钻研。其艺术思维方式，是要体现设计色彩的艺术思想内容和与之相符合的思考方法的。下面，从设计色彩艺术思维培养训练的角度，对设计色彩艺术思维的联想思维、发散思维、聚合思维、逆向思维等方法来进行具体的探讨。

1. 设计色彩联想式思维方法

联想思维是将已掌握的知识信息与思维对象联系起来，根据两者之间的相关性生成新的创造性构想的一种思维形式。

联想式思维方法旨在通过事物之间具有接近、相似或相对的特点，启发设计过程中对设计课题进行由此及彼、由近及远、由表及里的思考，从而拓展人脑中固有的思维，使其由旧见新，由已知推未知，从而获得更多的设想、预见和推测。它是建立在逻辑思维之上的正确想象的必然结果，是获得设

第一节　设计色彩的创新设计与思维

计色彩艺术思维深刻性的重要方法。因此，设计色彩的联想思维要注意以下三点：

第一，联想的事物与事物之间必须具有某些方面的接近与联系，能够让人在时间或空间上与外界刺激联系起来以促进联想。

第二，联想必须具有一定的相似性，也就是说，联想事物对人产生刺激后，能够很快促进其作出反应，回想起与同一刺激或环境相似之经验。

第三，联想不是简单的再现而是记忆的提炼、升华、扩展和创造，在设计过程中，需要通过对比来寻找事物之间的相关性，促进由一个设想到另外一个设想或更多的设想的实现，促进不断地设计、创作新的作品。

从设计创造的角度来看，联想不仅可以激活人的思维，加深对具体事物的认识，而且也是诸如比拟、比喻、暗示等设计方法的基础，并能很好地促进设计接受、欣赏和艺术消费。在具体形式上，设计色彩的联想主要包括以下几种：

（1）因果联想

根据已掌握的知识信息与思维对象之间的因果关系并从中获得启示的思维形式。

（2）相似联想

根据两个或两个以上研究对象与设想之间的相似性，通过事物与思维对象之间作比较、研究，创造新事物的思维形式。

（3）对比联想

根据已掌握的知识与思维对象关联，通过对比，从两者之间的相关性中获取新知识的思维形式。

（4）推理联想

根据由某一概念而引发的其他相关概念之间的逻辑关系推导出新的创意构想的思维形式。

2.设计色彩的发散式思维方法

发散思维是根据一定的条件，对问题寻求各种不同的、独特的解决方法的思维，具有开放性和开拓性，所以又称辐散思维、求异思维。

发散思维不受已有知识范围和传统观念的束缚，它是采取开放活跃的方式，从一个目标或思维起点出发，沿着不同方向，顺应各个角度，提出各种设想，寻找各种途径，解决具体问题的思维方法，是设计色彩艺术思维灵活性培养的有效方法。

发散思维具有广泛的开拓性，这也是发散思维的主要特征。在思维过程中可以从广泛的方面发散，从不同的方向开拓。美国学者吉尔福特的研究表明：发散性思维能力及其转换的因素与人的创造力有着密切关系，他指出："凡是有发散性加工或转化的地方，都表明发生了创造性思维。"因而在某种意义上说，设计思维就是发散思维。值得注意的是，在思维发散、拓展这个过程中，突破常规，克服思维"定势"是非常必要的。"定势"是认知一个事物倾向性的心理准备状态，用程式化、固定的模式看新事物就是一种定势。它可能致使人们因某种成见而对新事物持保守态度。这一点在设计色彩的审美态度方面，尤其明显。据此，设计色彩的发散思维能力的培养可以从以下四个方面具体进行：

第一，是艺术设计思维的独创性能力培养，要求在设计过程中能够产生与众不同的新、奇、强的思想能力，以形成大胆突破常规，敢于开拓的创造精神。

第二，是艺术设计思维的流畅性能力培养，

要求在设计过程中能够迅速地表达出不同观点和设想的数量，以获得设计思维速度和流畅性，从而在短时间内形成较多的概念，列举较多的解决问题方案，探索较多的设计表达的可能性。

第三，是艺术设计思维的灵活性能力培养，要求在设计过程中能够从多方向、多角度对设计的课题进行思考，以形成能够从不同的角度灵活考虑问题的思维品质。

第四，是艺术设计思维的准确性能力培养，要求在设计过程中能够对所描述的事物，通过色彩设计视觉语言的准确、富有艺术性的精致表达，实现对事物描述的细致、准确程度能力的培养。

3.设计色彩的聚合式思维方法

聚合思维是以某一思考对象为中心，利用已有的知识和经验为引导，从现成资料中寻求正确答案的一种有方向、有条理的思维方式。聚合思维法又称为求同思维法、集中思维法、复和思维法和收敛思维法等。其重要特点是综合性，即，通过已知信息来产生逻辑结论，要求将广阔的思路聚集、综合成为焦点，然后从众多可能的结果中迅速作出判断，得出结论。

聚合思维是在发散思维基础上所展开的一种推理性逻辑思维形式，是针对问题探求正确答案的思维方式。这种思维的核心离不开在众多信息中的选择。例如，美国艺术心理学家鲁道夫·阿恩海姆在研究毕加索的创作《格尔尼卡》的过程时发现，《格尔尼卡》的完成并非一次性的简单工作，而是在六十一次草图的基础上，几经修改才得以完成的。针对这一现象，阿恩海姆指出：毕加索的创作过程是"冲突，更改，限制，补充的交互作用，逐步达到整个作品的统一协调和丰富多彩，因此，艺术活动不像有机体那样，从种子起一直不断地向上生长。它的发展倒像无规则的跳跃，时而前进，时而后退，有时从整体到部分，有时从部分到整体"。这一案例说明，聚合的思维过程显然不能一次完成，往往按照"发散—集中—再发散—再集中"的互相转化方式进行。其中，在众多的信息中的综合、选择是关键。上述案例充分表明了在艺术思维中，选择也是一种创造，因为未经选择的发散，最终不能发挥效率，也就不能使设计思维转化为有效的创造力。只是这种选择不是机械的肯定和否定，而是在选择的过程中，积极地补充、修正、扬弃。因此，设计色彩的聚合式思维对于培养其艺术思维中这种选择、综合的能力也尤为重要。

设计色彩的聚合式思维能力可以通过以下途径来实现：

（1）抽象与概括的训练。在色彩设计中，通过对色彩现象的观察，做到"去粗取精、去伪存真、由此及彼、由表及里"，找出色彩设计表现的相关内在规律，引导积极的思维，对所观察到的色彩现象进行抽象和概括，设计出有意味的作品。

（2）归纳与演绎的训练。在色彩设计中，根据色彩的符号语言和象征表达的约定，通过特殊的色彩现象，推演出色彩表达的一般结论，从而使得色彩认识过程中的归纳和演绎之间相互联系、相互补充，更有助于设计色彩创造性思维能力的培养。

（3）比较与类比、分析与综合的训练。在色彩设计中，依据这种训练引导对色彩相关知识进行比较、类比和分析综合，并通过创造性的重新组合，

第一节 设计色彩的创新设计与思维

实现对于设计色彩的"感性认识—理性认识—具体实践"的认识过程。

在设计色彩的相关课题中,应用聚合思维方法时,一般要注意以下三个具体的步骤:

第一步是收集掌握各种与设计课题有的信息。采取各种方法和途径,收集和掌握与设计课题思维目标有关的设计色彩信息,这是选用聚合思维进行设计色彩设计的前提,有了这个前提,才有可能推演、设计出有意味的设计色彩的艺术形式。

第二步是对掌握的各种信息进行分析清理和筛选。这是进行设计色彩设计聚合思维的关键步骤。通过对所收集到的各种资料进行分析,区分出它们与设计课题思维目标的相关程度,以便把重要的信息保留下来,把关系不大或无关的信息淘汰掉。经过清理和选择后,还要对各种相关信息进行抽象、概括、比较、归纳,从而找出它们的共同的特性和本质的方面,然后进行设计色彩视觉形态的构想。

第三步是客观地、真实地通过具体的绘画方式,将上述思维所得出的思考结果以视觉化的形式呈现出来,实现设计色彩相关课题的思维目标。

4.设计色彩的逆向式思维方法

逆向思维是通过改变思路,对司空见惯的似乎已成定论的事物或观点反过来思考的一种思维方式,也叫求异思维。其思维方式是让思维朝对立面的方向发展,从问题的相反面深入地进行探索,以寻求解决问题的办法。逆向思维法是相对于习惯思维而言的,尽管它常常与事物常理相悖,但却总能够达到出其不意的效果。尤其是一些特殊问题,从结论往回推,倒过来思考,从求解回到已知条件,反过去想或许会使问题简单化。这种思维方法是设计色彩的艺术思维独创性获得的很好途径。

在设计色彩的艺术思维中,逆向思维是最活跃的思维方式。从表现形式来看,逆向思维在设计色彩中的应用有以下几种:

(1)反向选择,即针对惯性思维产生逆反构想,从而形成新的认同并创造出新的途径。

反转型逆向思维法。这种方法是指从已知事物的相反方向进行思考,常常从事物的功能、结构、因果关系等三个方面作反向思维,从而推演出合乎设计目的的艺术表现形式。下面的这幅学生作品就是基于色彩反向思考的一个主题练习。

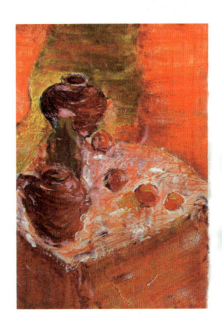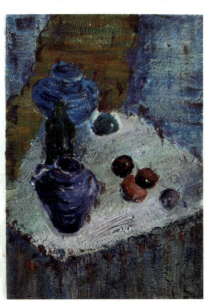

代爽

第六章　设计色彩的设计与表现

这幅作品是在写生的基础上，采用逆向思维的方法进行的设计色彩练习。通过写生色彩的反色相的思维训练，有助于学生对于色彩的原理有更深刻的认识，并在设计中更加主动地驾驭色彩。

（2）破除常规，即冲破定势思维的束缚，用新视野解决老问题，并获得意外成功的效果。在设计色彩的设计过程中，在谋求设计色彩的表现形式中常常会受到一定的思维定式的束缚而找不到解决问题的手段，这个时候强调逆向思维，转换思考的角度，或许能够找到顺利解决问题的方法。

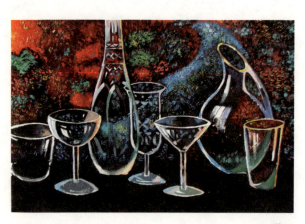

苏彤

学生在完成这幅作品的时候的确因为表现技巧的不够纯熟而一度受阻。单纯就绘画技巧而言，他的色彩表达的技术是略欠火候的，在这个课题的色彩写生过程中，准确地再现对象存在难度，在课程中对他的启发就是，如果做不到很好地再现对象，那么不妨转换一下表现的角度，从纯粹的色彩和与对象物造型之间的关系入手，不受客观自然色彩的束缚而强调学生自己对于色彩的主观把握这样的角度来进行表现。如此，他通过思考后完成了此幅作品。

（3）转化矛盾，即从相去甚远的侧面作出别具一格的思维选择来进行设计色彩的表达。

乐佩

这幅作品是通过水果横切后的结构展开联想，试图绕开橙子外部的视觉特征，从其内部的结构入手来进行设计色彩表现。事实上，这幅作品已经为我们呈现了对于橙子这种水果不一样的设计色彩表达。

另外，还值得一提的是设计色彩中的模糊思维等思维方法，对设计色彩也能起到很好的作用。即在思维过程中，运用潜意识的活动及未知的不确定的模糊概念，实行模糊识别及模糊控制，从而形成富有价值的思维结果。

不可否认，人的思维活动是一种多层次、多

回路、多侧面、立体展开的，而非单向线性延伸的复杂系统运动。在这个运动中不仅要受主体的思想、观念、理智等因素的制约与规范，而且还需要将主体的情感、欲望、个性、气质、爱好、习惯和难以捉摸的直觉、潜意识、幻觉、本能等都交织在一起。现代数学研究的互克性原理表明：当一个系统复杂性增大时，我们使它精确化的能力将减少。在达到一定阈值即限度时，复杂性和精确性将互相排斥。研究对象越复杂，人们有意义的精确化能力就越低，过分的精确反而模糊，而适当的模糊却可以带来精确。这种理论影响到人们审美意识对事物混乱的、朦胧的感觉。也就是说，在艺术设计中，色彩的视觉语言所传达信息的模糊性、虚幻失真的矛盾图形等现象并非都是坏事，那些模糊性的色彩视觉语言在迥异于其常态的环境中，反而更能够突破常规而获得全新的审美视觉感受。

二、设计色彩的形式美学法则

所谓形式美，指构成事物的物质材料的自然属性（色彩、形状、线条、声音等）及其组合规律（如整齐一律、节奏与韵律等）所呈现出来的审美特性。从审美发生的角度看，形式美的形成并非自然形成，而是由美的外在形式经过漫长的社会实践和历史发展过程逐渐演变而来的。包含着经由长期仿制、重复而使原有的具体社会内容逐渐泛化、概念化，成为某种观念的具体内容和美的外在形式，即，由此长期的过程，演变为一种规范化的审美形式。是由内容向形式积淀的长期过程，在此过程中形成包括心理、观念、情绪诸多因素的沉淀。以设计色彩的象征为例，高纯度色调之所以能够给人以积极、强烈而快乐、冲动、外向、热闹、生气、聪明、活泼的感觉，红色能够代表热情、活力、意志力、火焰、力量和恐惧、愤怒意义等现象，归根结底无非是来自于人们的心理沉淀，是社会内容累积实践的结果。这些内容，再通过色彩美的视觉形式传达出来，为人们所感知、所接受。因此，形式美是美的内容和形式的统一。

构成形式美的因素包括：形式美的感性质料和形式美的感性质料之间的组合规律或称构成规律、形式美法则两大部分。其中，形式美法则是一切艺术所必须遵从的美的形式构成规律，设计色彩的设计构成也不例外。

作为艺术形式构成的法则，形式美法则所形成的表现对象的形式美都能够以不同的形式来展示和表现对象的存在，无论是具体的可感的具象形式，还是概括、提炼、抽象的形式，都能够使所表现对象的内容赋彩添色，增强其艺术魅力。从这个意义上讲，人们对美的感受均是由美的形式引起的，并且，人们在审美活动中，越来越重视对事物的外部形式进行审美评价和欣赏，从而使形式美具有相对独立的审美价值。另一方面，按照形式美的产生规律，人们又不断地对事物美的形式进行探索、仿制、创造和突破，自觉地推进美的内容向美的形式的积淀，使得形式美的构成因素和组合规律不断延伸，促进了形式美的迅速发展。下面，从几个方面对设计色彩所要遵从的美的形式法则进行具体的探讨。

（1）多样与统一

多样与统一是形式美法则的总则。它反映了形象的构成元素在组构画面构图形式的总的要求。

从辩证的角度看，变化与统一能够反映一切事物的变化规律。体现在色彩的设计表现的形式上，是构成形象的色彩语言和点、线、面等语言在画面中既相互对立又相互依存的一种关系。舍去某一元素的构成形式，势必造成其他形象元素在构图形式上的变化。在变化与统一之间，若一味地追求变化，就会杂乱无章；片面强调统一，又会呆板单调，没有艺术感染力。只有将二者结合起来，才能把握好色彩语言的准确表达，创造统一和谐的画面。

作为设计色彩语言的多样与统一，在设计表现的实践中要注意色彩语言元素之间的相互联系，协调统一。有多样而无统一，则会让人产生支离破碎、杂乱无章、缺乏整体的感觉；有统一而无多样，又会让人觉得刻板、单调和乏味，所形成的色彩美感也就难以持久了。例如，色彩的红与橙、橙与黄、黄与绿、绿与蓝、蓝与青、青与紫、紫与红都是相似色，它们的搭配与调和，能够使人体会到色彩在变化中所保持的大体色调的统一，并由此给予人融合、宁静的感觉。因此，在设计色彩的表现中要尽量做到在多样与统一的前提下，同中有异、异中求同；将色彩对立的方面有机地结合起来，从多样中求统一，从统一中见多样，实现设计色彩高度的形式美。

（2）对比与调和

所谓对比是形象的构成元素之间通过比对使之鲜明地展示各自的特点，获得强烈的视觉张力，增强视觉的刺激强度，是对事物矛盾的展现。而调和则是把构成的各种形象元素强烈对比因素在构图上协调统一，使之趋向和谐、完整。是多样与统一的两种基本形态。

在设计色彩中，色彩的色相之间、纯度的浓与淡、明度的明与暗、色温的冷与暖以及其所附于形体的线条的粗和细、直与曲、体积的大与小等，它们之间有规则地组合排列，就会产生相互比较、对照而形成变化，同时，又相互映衬、协调一致。色彩中的红与绿、黄与紫、蓝与橙的对比，比较容易让人产生特别鲜明、醒目、富有动感的视觉感受。所谓"红花绿叶"、"红肥绿瘦"、"桃红柳绿"给予人的联想就是这个道理。

一般来说，对比旨在强调相同形式因素中强烈的映衬和对照，从而更鲜明地突出对比双方各自的特点；调和则是寻求相同形式因素中不同程度的共性，以达到统一画面色彩的视觉感受，实现画面统一、和谐的目的。关于设计色彩的对比与调和本书在第二章第三节有过较为详尽的阐述，读者可温故参阅。

（3）条理与反复

设计色彩的条理不仅在于它能够反映设计作品中视觉元素形象化的变化，同时也能够反映出色彩所表达的思想。通过形象及其色彩等视觉元素在建构、组合上有条理的排列与顺序，使它们之间的视觉关系变化有序从而形成既有创意又有意味的形式。尤其是对色彩元素之间的合逻辑的安排，为设计色彩的形式美提供了丰富变化的可能。因而，条理作为设计色彩形式美的基础法则，在色彩设计表达中的作用是不容忽视的。

反复则是指构成视觉形象的色彩元素在设计中以某种规律重复排列，强化其视觉形象，给人以单纯、整齐的美感。在反复安排的形式中，往往是和呼应不能分开的。正是由于形象及其色彩等视觉

元素的互相关联，相互呼应，才能使作品的各个局部贯通一气，形成一个有机的整体，才能实现完整的美。

（4）节奏与韵律

节奏是指一种有规律的、连续进行的完整运动形式，用反复、对应等形式把各种变化因素加以组织，构成前后连贯的有序整体。节奏不仅限于声音层面，景物的运动和情感的运动也会形成节奏。而韵律则指声韵和节律，即诗词中的平仄格式和押韵规则，也可引申为音响的节奏规律，同时也指某些物体运动的均匀的节律。

在设计色彩的表现中，色彩的节奏，体现为形象元素与色彩表现语言之间在画面中反映出来的视觉感受的强弱变化。那些构成画面的诸如点、线、面等形象元素和色彩元素有规律的强弱变化秩序，如同音乐的节奏和诗词的韵律一样，抑扬顿挫、轻重缓急，将形象元素、色彩表达的形式关系安排得散聚相等、错落有致，避免了视觉感受上的平庸、面面俱到、平淡乏味的表述，形成主次分明和跌宕起伏的戏剧性效果，强化突出主要的形象元素，突出主题表达。

设计色彩的韵律则是在节奏的基础上形成的，但又比节奏的内涵丰富得多。设计色彩通过韵律这种有规律的抑扬顿挫的变化，能够表现出一种特有的韵味和情趣。在这个意义上可以说，节奏是韵律的条件，韵律是节奏的深化。

韵律作为一种和谐美的格律，一般可分连续韵律、渐变韵律、起伏韵律、交错韵律四种。"韵"作为一种美的音色，"律"作为规律，体现在我国的古典诗词中，就是字有规定的平仄，每一句有规定的音韵，一首诗词有严谨的格律，律诗还讲究对仗的整饬，构成了诗词的韵味。之所以鉴赏古典诗词时要反复吟诵，潜心品味，才能在抑扬顿挫、轻重徐疾的音韵语调中去体验诗人思想感情的脉搏，去领悟诗词的"韵外之致"就是这个道理。同样，作为艺术门类的音乐、舞蹈、绘画、建筑以及产品设计，都讲究韵律，设计色彩也不例外。

苏力

上面这幅作品就是依据节奏与韵律形式美法则要求所做的设计练习。在对写生对象的视觉形态打散与重构后，采用富有韵律感的曲线按照一定的节奏规律进行形态与色彩的分割，使之统一在蓝色调的氛围之中，追求绘画中蕴藏的富有律动节奏和韵律的美感。

（5）对称与均衡

对称与均衡是设计色彩所要遵循的一条基本法则。所谓对称，是指以一条线为中轴，将两个或两个以上相同、相似的视觉元素加以对偶性的排列组合。对称有左右对称、上下对称和旋转对称三种基本形式，其中左右对称最为常见。在形式美上，黑格尔指出："一致性与不一致性相组合，差异闯进这种单纯的同一里来破坏它，于是就产生平衡对

第六章　设计色彩的设计与表现

称。"所以，对称也可以说是同一和差异的结合。

均衡则是对称的一种变形，在静中趋向于动，表现出一种稳定中的动态美。从美学的角度，均衡是指在构图上布局上形象元素的形量上相等而形状不同的平衡关系。这种平衡形式具体反映为对称平衡与不对称平衡。均衡与对称是互为联系的两个方面。对称能产生均衡感，尤其是在绝对对称中出现少部分的形状或色彩的不对称因素，会使对称形式在稳定均衡中，更加灵活、自由；而均衡又包括对称的因素在内，它虽不受中轴线和中心点的限制，形象元素不必围绕着它们重复出现，但在平衡中有对称的重心——视觉重心，要求在形量、色彩、线等的表达上均衡组合，体现形式美。

上面这幅作品在设计的立意上从一开始就把对称作为对设计色彩视觉形式的基本要求，为此展开一系列设计色彩语言的表达。从写生元素不完整的形态分割到色彩语言表达的相互呼应，以及线条水平方向有组织的排列都充分说明了作者在设计色彩应用中对对称与均衡规律灵活运用的匠心。

（6）比例与尺度

比例与尺度是体现物体各部分之间和主体与客体对象之间关系的一种较普遍的形式美法则。所谓比例，是指物体本身各部分之间或者部分与整体之间在大小、长短、粗细等方面的数量关系。而尺度是以人的尺寸作为度量标准，从人体工程学的角度对物体进行衡量，表示产品的形体大小与人的使用要求之间相适应的关系。简言之，尺度就是指产品与人之间的协调关系。因为一切物质产品都是供人使用的，所以它的大小尺寸要适合人的使用要求才是美的。尺度主要指体积而言，与比例有密切关系。

比例与尺度在设计色彩中的具体应用不是以可使用性为前提，而是以各种色彩在画面中所占的多少、面积的比例所影响到人对于色彩的感知为目的的。色彩运用的比例与尺度能够直接反映出色彩在色调、冷暖等方面的对比和调和。

第二节　设计色彩的归纳与表达形式

一、设计色彩的归纳、提炼

设计色彩作为一门重要的但又有别于传统绘画基础色彩的基础课程，它以培养学生熟练地运用色彩知识进行应用设计为目的，因而注重对设计色

杨越宇

第二节　设计色彩的归纳与表达形式

彩的性质和结构的研究有助于促进学生色彩构思、思维以及创意表达能力的实现。所以，在掌握设计色彩基本原理的基础上，就需要学会运用对设计色彩归纳、提炼的方法，来解决在实际应用中色彩对客观对象形体、空间、环境、氛围以及创意等进行塑造与表达的问题。具体来说，设计色彩的归纳、提炼就是通过归纳、概括、提炼，将写生色彩技能与色彩设计技能相互沟通，从而实现对设计色彩主观意识和创新应用的理性处理能力。下面，从构思、构图、造型与用色等几个方面进行分析。

1. 设计色彩归纳、提炼要能够化冗繁为简单、条理

作为设计色彩写生与表现的客观自然对象，视觉表象的色彩显现非常丰富多样，而且伴随在人们生活的每一个角落，但是这种丰富多样性往往又是杂乱无序的，如果不加归纳、概括和提炼，它们是不可能成为清澈的视觉语言给人们以强烈的视觉冲击的。

对于设计色彩的写生归纳与提炼而言，要求把自然写生对象通过观察所得来的视觉信息，经过合理的归纳、简化，寻找出最为本质的语言要素，将其他冗繁和与表现主题不相关联的东西剔除，提炼加工出使色彩更鲜明、主题更突出、形象更典型、画面形式更具视觉效应的表现语言。在归纳与提炼中不能够没有计划、没有目的地盲目进行，而是应该在形式美的规律下强调以简洁明了的色彩表现语言来塑造形体、表达意涵。

下面这幅作品强调的是在写生中对于写生对象色彩结构的归纳与提炼。自然写生对象的色彩一般来说都比作品完成后的色彩在色相以及纯度、明

朱梦

度等要素关系上要复杂得多。作者在构思完成这幅作品的时候借用了设计素描处理结构的技巧，抛开了光线对物体照射的影响，从形态构造、体面转折着手，在表现物体轮廓线的基础上，抓住明暗交界线这条主线并分出大的结构转折面，在充分考虑到物体固有色及其明度形成的整体对比关系中，对表现的色彩作平光、多色层层次的渐变处理，然后辅助以波纹的装饰曲线，表达出一种宁静中又有起伏的、装饰趣味浓郁的画面效果。

而对于设计色彩的色彩提炼与归纳则对主观表达色彩的能力提出了很高的要求。如下图所示：

杨越宇

这种归纳与提炼要求将写生过程中遇到的色彩现象，采用主观色彩的意识和驾驭主观色彩的能力来对色彩进行设计处理。所涉及的内容不仅包括光与影下的自然色彩的造型基础，而且还涉及色彩视觉心理理论、色彩的象征表达等多方面的内容。在这个过程中，只有通过设计色彩的设计感悟，设计色彩精神内涵发掘这样的色彩归纳、提炼，才能够实现主观色彩超越自然色彩表象的模仿而达到主动的认识和创造，逐步形成主观色彩的认知和表达能力。

2. 设计色彩归纳、提炼的色彩与构图关系要理性、和谐

王琳楷

一般来讲，写实性色彩的构图大多都是依据焦点透视规律来体现构图特征的。这是基于焦点透视基础上在二维平面中建立三维立体空间的表达方法。设计色彩构图的多样性在于不仅仅只满足于这样的构图形式，是基于创意思维的主动表达，只要是建构在形式美基础上的构图于色彩之间的理性、和谐的关系，其视觉语言的表达和意涵的表达都合乎视觉的逻辑，具有表现力。上面的图例作品就是按照设计色彩构图与色彩表达的关系来进行的专题练习。从画面中不难看出色块之间在构图上的呼应关系，而且在色调上特别注意了色彩搭配之间所形成的视觉和谐效果，对于写生中造型器物的不完全归纳处理，在画面中更加加深了由形式与色彩之间所带来的视觉意蕴的深邃的感受。

3. 设计色彩归纳、提炼的色彩与造型之间结合融洽、富有意蕴

第二节 设计色彩的归纳与表达形式

设计色彩归纳、提炼是设计色彩很重要的表现方法。在形、色关系上,写生色彩的归纳、提炼主要是围绕着形象的变化来对色彩进行适当的归纳、取舍、剪裁和修饰,对能够突出形象及其美感的色彩部分加以保留和艺术处理,而对那些无关的色彩则予以删减、排除,以突出形象的完美。

整体感则是通过色调来进行画面各部分之间整体的连接,绿色的基调构成了上幅作品的基调,在此基础上,对于所描绘对象在形、色关系上采用概括、简化、提炼的方法,集中能够塑造形象的绿色、白灰、蓝色等几种色彩,控制好由远及近的景物之间在色彩层次上的变化,从而使自然状态下的景物得到修饰和艺术加工,使之在绿色的色调之中获得整体的视觉感受;其三就是秩序化,所谓秩序化是把自然景物中那些形、色关系杂乱无章、散乱无序的东西,通过归纳、提炼的艺术处理,比如图例中的树丛的形态与色彩关系、天空与景物的形、色关系以及水面和景物之间在形、色上的有机联系等,在不失自然真实的前提下,将它们的形体、结构、空间、位置、质感等用富于表现力的色彩语言呈现出秩序感,使之产生审美的视觉感受。

李辉

从上图作品可以看出,写生色彩在形、色关系上的归纳、提炼具体表现为立体化、整体感以及秩序化三个主要的特征。所谓立体化就是画面中形象描绘仍然忠实于客观对象的基本面貌,比如拱桥、石质堤岸、树木等,都保持着立体的空间状态,每个描绘对象的体形特征以及形与色彩之间的空间关系都是按照客观的自然序列来进行塑造的;而

而在创意设计的色彩中,色彩与造型之间的归纳、提炼就要把表现对象的形、色等要素,运用设计思维加以归纳、概括与提炼,在保持表现对象"形"的基础上,用有限的"色"将物体的特征表现出来。从下面的图例中可以看出,在归纳与提炼

孙卉

过程中，必须遵循美的形式法则，将设计色彩归纳、提炼的对象纳入到可供进行艺术思维的各种角度去思考、研究，并将由写生时所得来的形、色关系重新加以分析、归纳、概括、整理，使色彩与造型之间的关系由繁至简，表现合理，从而达到形象鲜明、色彩概括、主题突出的设计色彩的表现目的。

总之，设计色彩的归纳与提炼，体现了设计色彩表达理念由写实的表现形式向设计的表现形式转化的过程，使设计色彩的用色更加理性、科学，为学习者日后走向设计工作奠定了扎实的基础。

二、设计色彩的具象表达、抽象表达

在设计色彩的表达中，设计色彩的色彩表达效果不仅与表达者对色彩理论科学知识的掌握有关，而且还与他们的主观表达意愿有关。这种表达意愿是个性意识强烈的、具有浓厚的理性意识、兼具感性色彩的设计思维活动，它围绕着设计色彩的设计目的进行具体实施。也就是说，设计色彩的色彩视觉表达不是机械地对客观色彩简单的摹写，而是在掌握色彩理性知识的基础上，经过归纳、夸张、变异、打散与重构等艺术手法，结合具象或者抽象的形象进行视觉表达的。

1. 设计色彩的具象表达

自然界中的各种物体作为设计色彩表现的对象，它们各具其形而又形具其色，可谓异彩纷呈。一方面，色彩能够帮助人们更加准确地辨别和了解自然物体的视觉形态，另一方面，它们又为设计色彩提供了更加逼真、具象的表现事物对象外部特征的视觉化素材。色彩几乎渗透到人们生活的每一个领域，无论是自然物体还是人造物都具有具体可感的色彩和由之带来的色彩之美。就设计色彩的表达而言，具象表达是物体色彩呈现最真实、最直观的方式。

设计色彩的具象表达离不开形象思维，设计色彩的形象思维是以事物呈现色彩的具体形象和表象为主要内容的思维形式，通过对色彩表象的加工、改造、分解、组合、类比、联想和想象进行的思维。这里所说的"形象"指客观设计色彩表现对象的自然事物本身所具有的形、色关系中本质与现象的联系，是内容与形式的统一。形象思维是人类的基本思维形式之一，它客观地存在于人的整个思维活动过程之中。设计色彩中的形象思维的表象动力较为复杂，它不是简单地观察事物和再现事物的形、色关系，而是将所观察到的事物形、色视觉信息经过选择、思考、整理、重新组合安排形成新的内容，即具有理性意念的新的具象表达意象，是复杂的纵向上升，使色彩设计意、念达到和谐统一。

下面这幅作品说明设计色彩的形象思维在表象到意象的运动中，是在客观物象的具象的基础上，以想象的形式进行艺术思维的处理。这种思维是有规律可循的，也就是说，在设计色彩的形象思维过程中，有意识、有目的、有针对性地对有关表现对象进行选择与重新排列组合时，客观上要受到色彩表现规律的制约，才能实现从色彩设计自然形象、艺术意象到艺术形象这样一个完整的具象的表现过程。作品中形、色关系的处理充分显示了作者对色彩搭配和形式美规律的遵循，通过选择将那些最能够显示表现对象以及作者意愿的红色、黑色提炼出来，使作为造型语言的酒瓶、水果以及瓷瓶等的本质特征从客观自然的樊篱中脱颖而出，通过具

第二节 设计色彩的归纳与表达形式

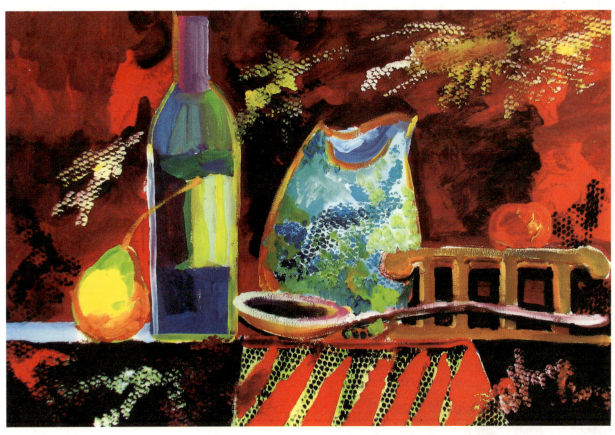

曹雪

象的视觉语言，从设计色彩表现的视角突出地表现出来，并得到强化，从而使其形象特征更加清晰明确、更概括、更具有普遍性而获得富有意味的象征表达。

因此，设计色彩的具象表达的思维要建立在对自然客观物象色彩的观察分析方法、认识规律和色彩写生实践以及色彩设计的归纳、提炼等方面的基本思路上，立足于把具象可感的视知觉经验加以整理、提炼、优化，把它们转化为设计色彩具象表达的设计语言和审美的意蕴，从而促进设计者能用色彩特有的审美思维方式去体悟，在设计色彩实践中将自己的审美意象以及视觉形式的认知，通过可具体操作的表现技法转化为可视觉感知的形和色艺术语言，实现设计色彩的具象表达。

2. 设计色彩的抽象表达

在设计色彩的设计实践中，并非所有的表现对象都是具象的视觉形态，其中也不乏抽象的视觉表达。设计色彩的抽象表达离不开抽象思维。一般来讲，抽象思维活动总是"超脱"于具体事物在抽象领域中进行的，其内容与工具材料总是一系列抽象性的概念、判断和推理，并遵循一定的逻辑程序与规则。对于设计色彩的抽象表达来讲，其思维的抽象性在于在色彩表达中不一定要依赖于具体可感的视觉形象和具体的表达内容，而可以使用一般的抽象形式来显示美感，具有其建构的逻辑性特征。

设计色彩的抽象表达是人们对客观现实生活的反映，这种反映是建立在设计色彩的设计实践基础上的。下面的图例中，作者通过自身的视觉来感知直观写生对象的外部世界，吸收丰富的色彩设计的感性材料，再经过自己的艺术思维反复思考加工，进行"去粗取精，去伪存真，由此及彼，由表及里"的再创造，从事物的表面现象入手深入到事物的本质之中，寻找出事物的共同属性和本质规律，并用抽象的色彩语言将所观察到的写生对象用不同于具象的视觉语言表达出来，使之形成别样的抽象美感。

吴瑾

王怀东

在设计色彩的设计中存在着共性和个性的因素，它们是一般和个别的统一体。设计者可以通过对事物个性的归纳找出其共性特征，形成新的设计色彩表达的概念和视觉形式，再借助演绎的方法进行创造，产生出新的色彩抽象形象的设计创造。这幅作品就是通过对写生对象诸多个性的归纳寻找出抽象的色彩语言，并结合对表现对象结构形态的打散和重构所形成的。

第三节　设计色彩的设计专题

设计色彩的设计专题训练的立足点是以培养学习者主观色彩意识和驾驭主观色彩的应用能力为目标的。在设计专题的设计中，以色彩的基本理论、自然写生色彩能力的培养为基础，结合设计主体的艺术思维和艺术设计专业的方向特征，引导学习者循序渐进、由浅入深地研究由写生色彩实践中得来的色彩设计在色彩的特点、表现形式以及应用等方面的信息，以理性的思考逐步构建起一套较为完整的、有着自身特点的主观表达与设计色彩体系，完成从写生色彩到设计色彩的主观表达能力的培养。

一、设计色彩的结构与肌理

1.设计色彩的结构

设计色彩所表现的客观对象都是由一定的色彩结构构成的，结构作为一种观念形态，通常是

第三节 设计色彩的设计专题

指事物自身各种要素之间的相互作用和相互关联的方式，它包括构成事物要素的结合方式、排列次序、数量比例和因发展而引起的变化等。结构是物质的一种运动状态，是事物的存在形式，也就是说，一切事物都有结构，事物不同，其结构也不同。对设计色彩而言，色彩的结构具体指在色彩设计中色彩与色彩之间所建构的相互影响、相互作用的联系。

设计色彩的结构在视觉上表现为色块与色块按照一定的排列次序、数量比例和结合方式并置后所呈现的状态。每一幅设计色彩作品中的每个色块都不是孤立存在的，而是有着内在的结构关系。在这个有机的结构关系中，构成的色块与色块本身是无好坏之别的，无论是冷色还是暖色，色彩结构的好坏取决于色块与色块之间的和谐配置。陈丹青认为："感觉舒服的色彩总有它的规律，有违规律的色彩自然会不舒服。出奇制胜、一反常规的色彩运用也不少见，但那是大胆而敏锐的艺术家在常规之外发现更微妙、更隐秘的色彩规律。"这些感觉舒服的色彩规律影响到色彩结构的建构。也就是说，任何色块的组合排列，无论是主观的还是客观的，都应该因其节奏、秩序变化而唤起人们的心理感受和情感体验。

下面的作品就是这种色彩结构应用的很好例证。画面中基于写生色彩形体的概括与提炼，将色彩按照红、黑、白、金（黄色）调和的搭配方式进行结构上巧妙的安排。其中，以黑色作为基调，让玫瑰色在白色的背景烘托下显得格外的耀眼，成为整幅作品中的灵魂，然后其他处于次要地位的色彩在冷暖结构上交替构织，相互呼应，从而形成了画面整体的特有的色彩结构关系。

设计色彩的结构训练应该注意先易后难、循序渐进的方式。一开始应当从简单的、数量较少的静物组合的色彩结构设计练习做起，在设计处理目标上集中精力研究不同物象色块间的相互结构关系；在处理手法上可以将设计色彩表现的对象按平

郭凌

杜秋萍

第六章　设计色彩的设计与表现

面化、几何化的方式处理，即对物象的形进行高度概括；在具体操作实践的时候，根据色彩三要素的搭配以及形、色之间的配置规律，充分考虑到构成的色块与色块之间在色相对比、明度对比、纯度对比上所形成的视觉效果和每个色块本身在大小、方向、色质、轻重等方面的因素，进行由局部到整体的推进，形成在设计色彩表达上由色彩所建构的形体与整体空间的层次关系。

2. 设计色彩材料技法与色彩肌理

在设计色彩的设计表现中，运用不同的表现材料会形成不同的肌理表层，同样，在色彩训练之中不同的技法也会产生不同的色彩肌理。这些不同的肌理在设计色彩的语言表达上有着不可被替代的作用。法国画家杜布菲曾说："艺术应源自材料，从本质上讲，艺术就是要借助材料的语言。"无独有偶，王化斌在《画面肌理构成》一书中也指出："任何物质表面都有它自身的肌理形式存在，而这种肌理形式的存在，又是我们认识这种物质的最直接的媒介。"二者都充分强调了肌理在视觉艺术表现中的作用。

下面图例中的三幅作品是学生采用不同的绘画材料针对设计色彩肌理训练所完成的作品。第1幅是使用纯粹的水彩画颜料，借助水彩颜料在干湿不同状态下所形成的色彩肌理来进行艺术表现的；而第2幅则是比较大胆，采用综合材料，通过绘画、粘贴、涂鸦等技法形成所追求的抽象的色彩肌理表达；第3幅是采用马克笔作为表现工具和材料，利用马克笔在行笔过程中特有的肌理效果来进行写生色彩的打散与重构，完成对色彩肌理设计的表现。三位同学采用的材料和技法截然不同，但在表达意图上都有共同之处，这些都说明了肌理作为设计色彩的视觉语言特征，是可以用不同的材料和技法创造出来的，而且这些肌理由于承载了设计者的劳动而被赋予有了独立的审美价值，并可以作为视

李辉

王硕鹏

第三节 设计色彩的设计专题

刘珍

鄢恒

觉符号语言被设计师所采用。可以说，设计色彩作品的画面中所出现的肌理，能够让那些建构设计色彩的材料和技法成为传播情感的视觉符号，使得设计色彩的艺术表现更加丰富，更能够体现设计者的创造性劳动。

因此，在设计色彩的设计训练中，倡导学生有目的地尝试利用材料和技法所形成的肌理来进行设计表达非常有益。这不仅仅只是对于设计色彩材料与技法在笔触、刀刮、划痕、罩染、平刷、浸染、滴洒、厚堆等方法层面上的表现研究，而且，那些由于材料与技法在结合过程中所产生的不可预测的极为丰富的肌理效果，由于其媒介性所承载的审美信息会与设计者和欣赏者发生关联而引发一定的情感心理和情感动向，从而使由肌理所造成的审美取向和设计色彩所要表达的主题内容紧密相连，成为密不可分的有机整体，使得肌理具有设计色彩的话语权从而启发学生的设计、创造灵感。

二、设计色彩的限色与色调

1. 设计色彩的限色练习

色彩限色练习的历史由来已久，早在16、17世纪的欧洲，一些画家的调色盘上通常只有5~6种颜料，他们大都懂得如何使用有限的颜料调制出所要进行其艺术表现的各种丰富多彩的色彩。也就是说，有限的颜色并不妨碍画家对于绘画主题的艺术表现。在设计色彩中，限色训练是指在设计色彩实践中，有针对性地限制设计者所使用的颜料色相的种类，以达到色彩设计的目的和要求。图例中的作品，就是要求学生在写生色彩的基础上，采用提炼概括的构色方法，将色彩的色相限制在一定的数目内，然后根据所要表现对象的造型形态对所限制

第六章　设计色彩的设计与表现

的色彩进行有层次的色块组合。这个过程需要学生具有较好的形象思维能力和对于所要表达的意涵在视觉符号上的延绵思考和推理，以此求得在表现意蕴上总体色调的表达意象。同样的形态建构，不同色块的安排无疑也增加了作品完成的难度。但胡萌同学还是能够将这些处理得比较好。这个限色训练的案例说明了限色训练是培养学生根据实际能力，灵活践行设计色彩能力培养的有效途径，同时，也是检验学生掌握主观色彩想象力和表达能力的重要手段。

郭凌

胡萌

第三节 设计色彩的设计专题

2. 设计色彩的色调练习

色调是设计色彩结构的重要组成部分,它构成设计色彩作品画面色彩的总体视觉效果。它的形成原因是色彩色相、明度、纯度三要素中某种因素起主导作用所形成的色彩外观上的倾向。在设计色彩的色彩结构中,尽管有很多种颜色的构成,但在色彩的色相、明度、冷暖、纯度性质方面,总会呈现一种倾向,要么偏蓝或偏红,要么偏暖或偏冷等。不同的色调所表达的设计色彩效果不同,尽管色调不代表颜色的性质,但它是决定颜色本质的根本特征。因此,在设计色彩的专题训练中,色调的练习绝对不容忽视。

(1) 记忆色彩的色调训练

在设计色彩的设计中,常常会碰到设计过程中形、色关系处理的色彩真实性表达的问题,就是说,对某一具体的形态,什么样的色彩与之搭配才会显得真实。这种真实在某种程度上就是人们对于具体形态在色彩记忆上的视觉心理反应。通常,在人们记忆中的颜色不一定是定义明确的颜色,而是指向客观事物具体的形态,比如玫瑰不是灰色的、柠檬不是紫色的,这些关于客观事物颜色的概念会保存在我们的记忆里以至于它们一旦偏离人们记忆中储存的色彩模式,就会让人觉得非常不舒适。因而,在设计色彩的色调训练中进行记忆性的色调训练,旨在促进学生更加深入地观察、分析各类物象的色彩关系,能够更好地整合设计色彩画面的色调关系,不仅如此,熟练的记忆性色调的练习,在培养设计色彩主观表现的能力方面还能够起到潜移默化的作用。

记忆色调的训练,可以从莫奈的《卢昂大教堂》系列和《干草垛》系列中寻找到进行设计练习的可操作的实践范式。由此去体会设计色彩表现对象在形、色关系中由色、光所产生的丰富色调。在设计色彩对象的选择上,可根据我们常见的、熟悉的物象来进行,依靠记忆与回忆。下面的这组学生作品就是按照这样的要求来进行的,将写生色彩中所获

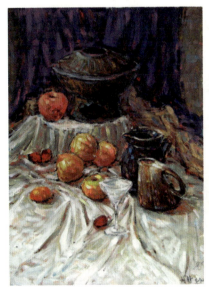

刘志轶

得的色彩信息，经过理性的分析与思考，大胆概括归纳，不拘泥于刻画细节，也没有面面俱到，而是从色调的整体记忆中，对色彩进行设计、归纳、分类整理，使之达到记忆中的色调印象。

在设计色彩记忆的方式上，既可以在对设计色彩表现对象的色调关系上进行观察、分析后再行记忆表达；也可以通过意象的方式，将记忆中表现对象的色调关系刻画出来。从上面的作品中可以清晰地感受到，设计色彩色调的记忆训练不是简单、机械地重现对象，而是在记忆刻画过程中，融入了表现者主观感情、赋予了精神内涵的视觉图形，是色彩美感与人性情感主观表达的结合，如此才呈现出作品美的色调和作品特有的精神风貌。

（2）设计色彩的变调训练

在设计色彩中，色彩的色调不是一成不变的，是可以依据色彩规律进行变化和转换的。即，由一种基调转变为另外一种基调。通常也称为"变调"。设计色彩的变调训练是以改变设计色彩表现对象的色彩要素与色光关系为前提的，通过改变色彩的色相、明度、纯度和冷暖关系，以此重新组合构成与设计色彩表现对象不同的色调。具体操作可以先画出一幅符合实际色彩关系的写生作品，然后再依次按照色相、明度、纯度和冷暖关系变调出不同色调的作品，这里，设计色彩表现对象应当被看作提供进行设计色彩变调设计的基本素材，因而变调训练不是以塑造和表现对象为目的，而是以画面色调的变化训练为中心。

设计色彩变调是建立在色彩写生基础上的，色调的转换是需要有一定的色彩理论知识和驾驭色彩能力的，也就是说变调的训练不是简单的色彩再现，它是写生色彩的再设计、再表现，没有色彩设计的理念和色彩的创意，是不可能完成色彩变调的转变的。因此，色彩变调是设计色彩更高层次的理性思维和表现形式。

下面四组学生的设计色彩变调设计的作品，是从色彩的色相、明度、纯度和冷暖关系这几个角度展开的变调设计练习。学生们在自己的作品中，是根据不同的色调表达意图改变色彩设计的色调的，第3组图是将以低明度色彩为主的写生色调变为以高明度色彩为主的色调练习；第1组图是将高纯度写生色调变为低纯度色调的设计练习；而第2组图则是注重冷调与暖调的转换；第4组图同学是在色相，即从色相反相的角度对色调的变调练习作了有意味的设计表达。从上述的作品中可以清楚地看到，设计色彩的变调设计训练是能够提高学生自如地驾驭色彩的能力的，使他们对设计色彩的认识与理解也达到了一个新的台阶。这些设计作品证明，在他们具备了运用自如的变调能力后，他们完全可以根据自己的想法和情感表达的需要，在设计色彩的色彩设计中，能够根据设计意图，任意地将色调进行不同的转换，直到达到设计的目的，从而为他们以后从事艺术设计工作奠定良好的基础。

另外，还值得一提的是，设计色彩的色调练习中，小幅色调练习是不容忽视的一个有效办法。上述大量而系统的色调变调训练在培养色彩设计造型能力、色彩表达的逻辑推演能力等方面无疑作用显著，但是在对色彩的敏锐感受培养方面，显然小幅色调的练习有着它独特的优势。这里所说的小是相对的，一般指在八开或十六开大小纸

第三节　设计色彩的设计专题

纯度变调

刘驰阳

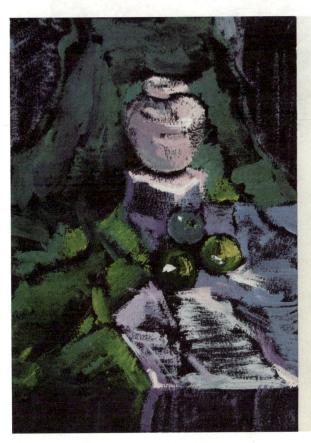

冷暖变调

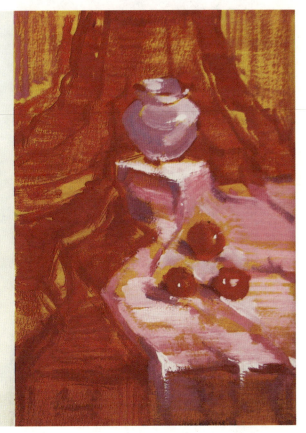

袁磊

张上进行色彩的色调练习。这种练习因为画幅小，所以无需刻画细节，可以把精力放在把握大的色调关系上。在设计色彩的色调练习中，通过大量跨越各种色调的小幅画设计练习，不仅能够提高学生处理色彩的能力，而且还有助于对设计色彩规律的把握。

第六章 设计色彩的设计与表现

明度变调　　　　　　　　　　　　　　　　　　　　　　　　　黄丽雯

色相（反相）变调　　　　　　　　　　　　　　　　　　　　　杨璐

蒋玉红

三、设计色彩的解构与重组

设计色彩的解构与重组是建立在已有色彩理论和色彩成果的基础上，然后再将人工组织过的色彩或者自然色彩打散、分析、解体和重构，形成新的色彩建构形式。它是设计色彩进行组合再创造的构成方法。在解构与重组过程中，一方面，要求分析色彩组织的成分和构成特征，保留原有主要色彩关系和色块与色块之间的大小、形状、面积、比例等关系，保持主色调、主意象的精神特征，画面的色彩气氛以及整体的艺术风格；另一方面，要求要打散原有的色彩组织结构，按照色彩设计的目标和建构的法则，再重新组织新的形象，赋予新的形象以新的表达意涵，以建构色彩设计的新形式。设计色彩解构与重组的目的在于启发学生能够从丰富多彩的自然色彩和人造色彩中去发现新的重构色彩的组织手法，发现建构形成风格化的色彩组织规律，以拓展设计色彩表现的语言范围和表达方式。因此，设计色彩的解构与重组可以使原有的设计对象随着新鲜的色彩元素注入、新的结构形成和新的环境植入而产生新的艺术生命，其意义重大。

1. 设计色彩解构与重组的内容和方法

从解构主义发展的历史来看，解构主义作为一种设计风格，它的探索兴起于20世纪80年代，其哲学渊源则可以追溯到1967年。其时，法国哲学家德里达认为符号本身已能够反映真实，对于单独个体的研究比对于整体结构的研究更重要，正是基于对语言学中结构主义的这种批判，他提出了"解构主义"的理论。解构主义在设计领域，它是对现代主义正统原则和标准批判的继承，它运用现代主义的语汇，但又要颠倒、重构各种既有语汇之间的关系，从逻辑上否定传统的基本设计原则，包括美学、力学、功能等，用分解的观念，强调打碎、叠加、重组，重视个体、部件本身，反对总体统一而创造出支离破碎和不确定感，并由此产生新的意义。因而，解构主义所解构的对象一旦被定义或被确定为是什么，它本身随之就会被解构掉。

在解构的方式上，开放性、无终止性分别是解构的两大基本特征。解构一个命题、一句话或一种传统信念，都是通过对其中修辞方法的分析，来破坏它所声称的哲学基础和它所依赖的等级对立。

设计色彩的解构也不例外。根据设计色彩解构与重组的目的来看，解构就是要解构掉设计色彩结构对象中那些作为中心的东西，无论是构图、色彩还是造型，并指出其非法和不合理性，解构因此成为一种介入，而非绝对方法和理论。在设计色彩的解构与重组中，仅仅通过理论和方法，是不能达到解构的目的的，而必须诉诸行动，既要质疑和反抗传统的话语霸权；同时要肯定非中心和边缘的设计色彩视觉表达的合法性。在其解构活动中不仅仅是否定，更重要的是肯定，是对于那些不能还原的设计思想进行肯定，对设计色彩中那些新的和未来不可知的东西所进行的肯定。据此就可以明确设计色彩解构与重组的内容、方法。

（1）根据设计色彩课题性解构与重组的目的，其设计的内容可具体分为：

1）对自然色彩的解构与重组。

自然界的客观物象在光照的影响下会呈现丰富多彩的颜色变化，它们存在着千姿百态的色彩组合，在这些组合中，大量的色彩表现出和谐、统一及秩序感，诸如五彩斑斓的蝴蝶、灵光秀色的山水等本身就直观体现出了设计色彩理论中各种对比与调和的色彩关系。自然界中许多动、植物的色彩在自然进化过程中发展演变出能够反映物种差异的色彩组合关系，这些是自然的选择，也符合美的规律，因此，艺术模仿自然、师法自然就成为研习艺术及设计人士提高自身审美修养、自我设计能力的有效途径，在设计色彩的设计中，通过对自然色彩的组织结构的解构与重组，为拓展设计色彩的方法、从自然中学习有益的养分、积累设计配色经验提供了更多途径。

2）对人造色彩的解构与重组。

所谓人造色彩是相对于自然色彩而言的，泛指由于人类活动的介入后客观事物所呈现出来的色彩现象。比如绘画大师作品的色彩、传统艺术品的色彩和民间工艺品的色彩等。这些色彩在某种程度上又可以称为传统色，因为这些色彩的形成和发展都凝聚着前人对色彩规律探索的经验与智慧，是色彩设计与应用的典范。在设计色彩解构与重组的课题中安排这些内容，是对传统色彩的借鉴，借此还可以帮助学生认识中国传统色彩的美学特征，焕发他们对中国传统色彩应用设计的自觉意识。

① 传统艺术品色彩的解构与重组。

在设计色彩中，应用于解构与重组训练的传统艺术品通常指的是原始彩陶，商代青铜器，汉代陶俑、漆器，石窟艺术，唐三彩，宋代瓷器，明清家具装饰等，这些艺术品不仅带有各个时代鲜明的烙印，而且还能够体现精神和文化上所给予人们的审美需要和精神需要的满足，并在色彩的视觉呈现上有它们独特的艺术风格和艺术特征。它们为学生进行设计色彩的解构与重组提供了优质的题材来源。

② 民间工艺品色彩的解构与重组。

民间手工艺品，一般来讲指劳动人民为满足生活需要和审美要求，就地取材，以手工生产为主的一种工艺美术品。其品种非常繁多，如手工刺绣、宋锦、竹编、草编、蓝印花布、蜡染、手工木雕、泥塑、剪纸、民间玩具等。由于各地区、各民族的社会历史、风俗习尚、地理环境、审美观点的不同，各地的手工艺品具有不同的风格特色，它们都是人

们纯朴、真挚情感的载体，充分体现了民间工艺品色彩那种浓郁的乡土气息和人情味道。

贡布里希认为："艺术史就是观念史。"民间手工艺品发展的历史也是这样。民间手工艺品题材的色彩解构与重组，一方面要求学生能够感受到这些作品在创造过程中所体现的中国传统文化的艺术观念，另一方面，更要强调学生以自己的视角去观看、去发现由那些民间工艺品所建构的非自然的人造色彩表达体系，从而使他们的色彩设计实践超越色彩解构与重组的技术层面，进入艺术作品的审美境界。

③绘画大师作品色彩的解构与重组。

所谓大师作品是一些在色彩方面有辉煌成就的诸如梵高、马蒂斯、蒙德里安等艺术大师的美术作品。旨在通过解构其著名作品中的典型形象符号与色彩组合，让学生在解构与重组的色彩设计练习中去体会、去认识艺术家们在进行艺术创作过程中的心路历程，并通过解构重组，加入学生自己的体验，形成新的艺术作品。

另外，那些为了某种设计目的而进行的解构与重组，这个层次的内容选择是以设计应用为目的的，它需要按照设计规律、目的和要求来确定，因而这里不作详细阐述。

（2）根据设计色彩课题性解构与重组的目的，其设计的具体方法如下：

从设计色彩解构与重组所关注的色彩要素来看，设计色彩解构与重组的具体方法表现在以下几个方面，即：

1）色相对比与调和的设计色彩解构与重组分析。

2）明度对比与调和的设计色彩解构与重组分析。

3）纯度对比与调和的设计色彩解构与重组分析。

4）色彩面积对比与比例的设计色彩解构与重组分析。

5）色彩冷暖对比与调和的设计色彩解构与重组分析。

上述解构与重组的色彩设计方法不是对设计表现对象既定结构的解散、破坏，而是在解构的过程中同时又建构着新的色彩表达形式。

2. 设计色彩解构与重组的类型

设计色彩设计对象作为一种视觉文本，对其进行解构的视觉阅读不能只是被简单地看成这个文本的作者在传达某种明显的视觉信息，而还应该被看成是某种文化和世界观在文本中所呈现的各种冲突体现。因此，这些视觉文本被解构时会表达出许多同时存在的各种观点，不同的人、不同的视觉样式，尽管它们会彼此冲突，但对于被解构的对象而言，新的艺术形式已经诞生。在设计色彩表现的对象性文本被解构与重组的众多样式中，按照建构的形、色、比例、整体与局部等关系，可以分为以下三种建构类型。

（1）整体色按比例的解构与重组

通过设计色彩解构与重组表现对象资料的比较完整的采集，抽样出几种典型的、有代表性的色彩做出色标，然后，将原色彩关系、形色关系和色彩面积、比例等解构、打散，按照设计者的要求重新组构，在保留原物象色彩感觉的基础上，创建能够充分体现设计者意图的新的色彩建构形式。

第六章　设计色彩的设计与表现

张芳羽

刘珍

刘珍

（2）任意色彩的解构与重组

这里所说的任意是在设计色彩解构与重组表现对象资料比较完整采集的基础上，从抽象后的色标中任意选择所需要的色彩，在重组的应用过程中，将色彩部分地纳入到原有色彩的内容中，按照解构设计的意图使之更加符合新构作品的主题色彩和创作本意。

具体做法可以是整体色彩的解构中不按照色彩构成的比例进行重构，也就是说，对色彩的重组要有选择地应用。这种建构的特点是由于不受原色面积比例的限制，色彩运用灵活。所以，就有可能进行多种色调的变化，重构的结果就能够在保留原物象色彩搭配感觉的基础上，以多种多样的视觉形式表达。另外，也可以是按照部分抽取色彩的样式进行重构，即从抽象后的色彩中按照设计意图随机选用，原物象抽象出来的色彩给予设计者的作用就是启发、引发其设计、创造的联想，这样的色彩解构与重组显得设计主体更加自由，更加主动。

（3）形与色的解构与重组

分析图例可以发现，设计色彩形与色的解构

第三节　设计色彩的设计专题

雷雨薇

与重组通常包含两层含义,第一,在解构中首先要把设计色彩解构与重组对象的形态问题处理好,即,把解构对象文本中的视觉形象打散、分解、归纳为能够表意的视觉符号形态,使它们能够作为新作品符号建构的元素;第二,是将解构对象的色调作符合主体艺术思维和创作、设计目的的分析、剖析和思考,结合创造主体的审美观,结合解构形态中那些可用的视觉元素符号,大胆地分解、重组、重构,强化主观色彩表达的基调,以张扬的个体情感倾向、表达意愿进行重组,使学

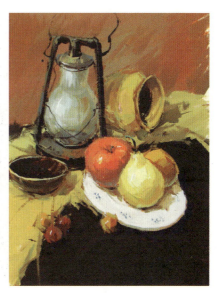

聂勇

第六章　设计色彩的设计与表现

生体会到另一种色彩设计方式的全新感受，同时，扩充了学生在后专业学习时期应对实际问题、解决问题的路径。

（4）色彩情调的解构与重组

这是依据设计色彩表现对象的色彩情感，追求在设计建构后"神似"的设计色彩一种解构与重组类型。这种类型的建构，就是要把那些在设计色彩设计对象中被遮蔽和压抑的东西揭示出来，但这个解构的过程没有终极目的，也不会终结，相反是无止境的。它在具体的建构语境中移动和转型，这就是说，在重组后色彩与形体、色彩与色彩的结构关系是不确定的，它们可能与源文本很接近，也可能有所差别，但在对色彩意境和情趣的追求上则始终与源文本保持一致。此种类型的设计色彩的解构与重组，要求设计者具有对设计色彩的深刻感受和理解、驾驭能力，是一种倾向于主观表达的解构与重组，否则，设计重组的色彩感染力就会下降而使新作品显得平庸。

肖璐瑶

胡萌

郑佳宁

总之，通过设计色彩解构与重组的学习，我们不能仅仅只是把它当做一种发现差异性的方法，还应该把它看作为设计色彩衍生色彩设计能力的思想态度，因为在设计色彩解构与重组中它所表现的那些精神现象，实质上都是根源于设计思维的性质，但由于这种设计思维往往处于变动不定的状态，这就需要对设计思维方向有一个总体的把握。因此，解构与重组作为一种设计的态度，它不是反对一切，相反，是对设计色彩表达中个性、他者和

差异性的尊重。

四、设计色彩的象征应用

设计色彩中色彩元素作为一种视觉语言符号，其话语有着比语言文字更为直观、生动和有效的传播功能。色彩的这种表达功能，亦即色彩的符号性，是由其传达过程中逐渐建立起来的一种社会约定俗成的视觉观念所决定的，不同地域由于不同的自然环境、历史习俗而形成了各自特有的一些传统观念，并通过色彩视觉符号以象征的形式表达出来。

设计色彩的象征传播是建立在色彩作为媒介的基础上，它是积淀了丰富社会内容的视觉符号，与视觉形体符号共同建构具有传播功能的艺术符号，其象征意义的表达借助于色彩符号媒介，储存"意义"，承担设计色彩符号表达题材内容、审美文化等信息的传播任务，从而使色彩符号具有反映传统社会人们的思想意识观念、心理状况、抽象概念、文化审美的话语表达力。

从设计色彩符号以象征的方式传递的信息来看，象征的色彩符号与所指涉的对象、意义间是无必然内在联系的，它是在一定社会环境中约定俗成的结果，即，在长时间的社会生活，它与所指的对象之间有关的意义，在不断的呈现与再现之中，发展演变而成。在指涉关系上，包含着与色彩符号相关题材内容的艺术形象，作为视觉符号的象征意义可以获得相近性和多样性的解读。比如，在中国传统社会，黄色衣服是皇家独有专用的标志，紫色衣服则是达官贵人身份的象征，平民百姓的服饰只能使用灰色、蓝色而不能其他，说明服饰的色彩使用是有严格的限制的；在新中国一段时期，服饰色彩基本是灰、蓝二色，借此来象征人民平等地位的政治倾向。上述服饰色彩使用的案例表明，色彩符号的意义一旦被人们所赋予，经过人们普遍的认同和约定后，就会进入信息的传播系统。然而，有一些符号，由于它的物化形式与其所表达的意义之间还没建立起明确的、牢固的联系，也就是说，色彩符号与内容，即，客体的事物、事件，或者象征性的意义的联系没有得到普遍认同，它们传播的功能、象征意义都是有条件的，受时间、地点、空间和对象等因素的制约，从而使色彩符号获得多层次、多视角的多义性解读成为可能。

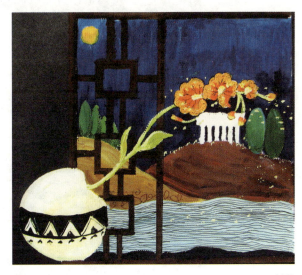

刘蕊

虽然设计色彩符号的象征意义跨越文化与个性差异而独立存在，但它也存在其象征意义的普遍性和共性的内容。例如，无论是东方还是西方，人们普遍都会把黑与白看作是黑暗与光明的象征；同时，在一些行业，国际惯例也是促成色彩符号获得象征同一性认识的动因，比如黄色，在现代国际应用中，黄色常被用作警告性的色彩，如体育比赛中

对犯规者出示的警告牌,以及交通安全的标示色、警戒线等,因而黄色就自然而然地成为全世界公认的警告用色;而绿色,作为大自然赋予人类最有希望的色彩,因其美丽、宁静、优雅、大度与宽容而被国际组织公认为环保色彩,国际绿色和平组织的旗帜也是以绿色作为其标准色的。因此,人们会因色彩符号的这些普遍性和共性的内容而形成对色彩情感象征的一致性认识。

附:部分设计色彩的设计与表现佳作图例

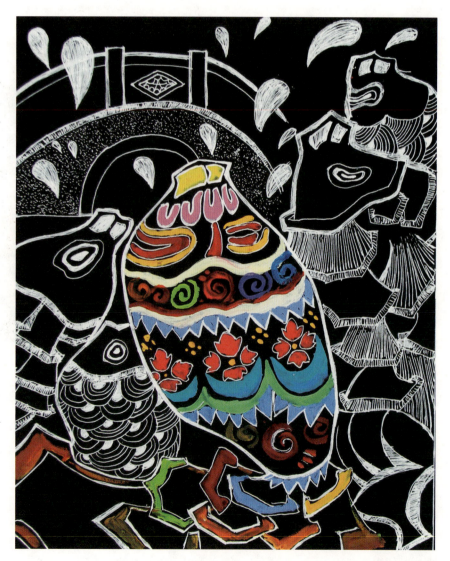

梁敏棋

附：部分设计色彩的设计与表现佳作图例

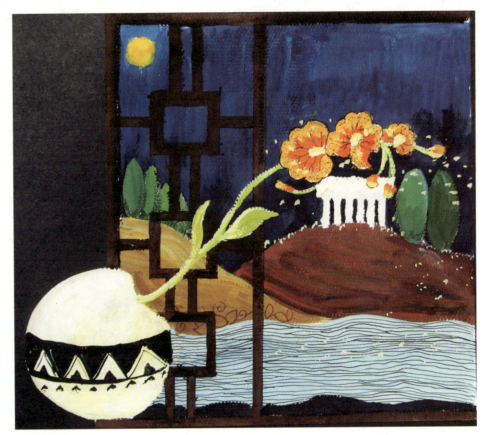

刘蕊

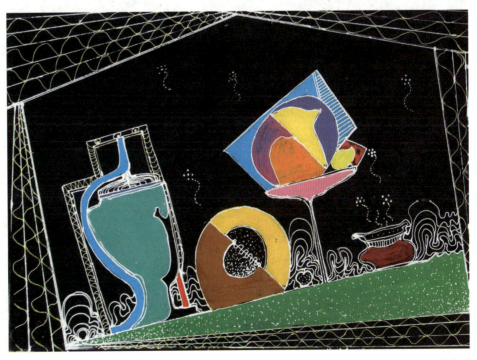

郑佳宁

第六章 设计色彩的设计与表现

刘珍

罗希

附：部分设计色彩的设计与表现佳作图例

苏彤

苏彤

第六章　设计色彩的设计与表现

王怀东

吴瑾

附：部分设计色彩的设计与表现佳作图例

吴雅贤

徐晓晨

第七章　设计色彩佳作欣赏

蒋玉红

徐铮

徐铮

第七章 设计色彩佳作欣赏

冷先平

冷先平

第七章　设计色彩佳作欣赏

冷先平

第七章 设计色彩佳作欣赏

冷先平

第七章 设计色彩佳作欣赏

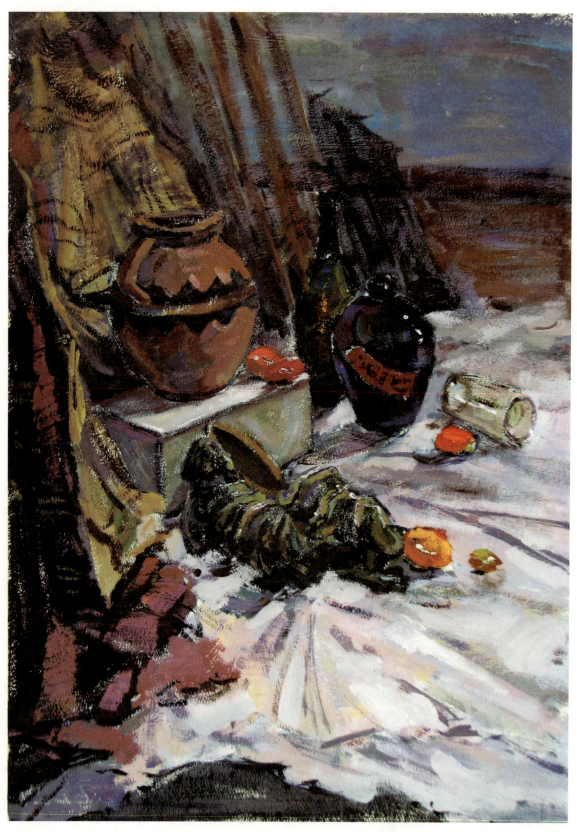

朱梦

第七章 设计色彩佳作欣赏

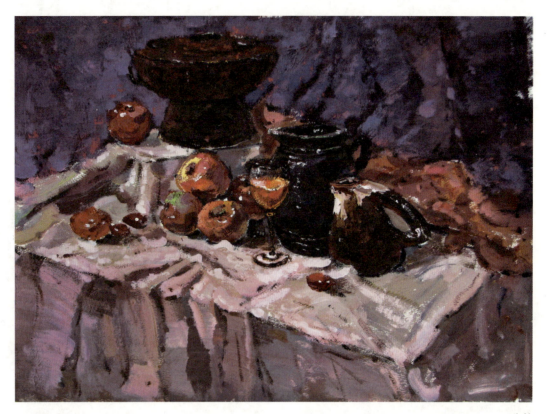

朱梦

汪莲

第七章　设计色彩佳作欣赏

李辉

第七章 设计色彩佳作欣赏

杨越宇

第七章 设计色彩佳作欣赏

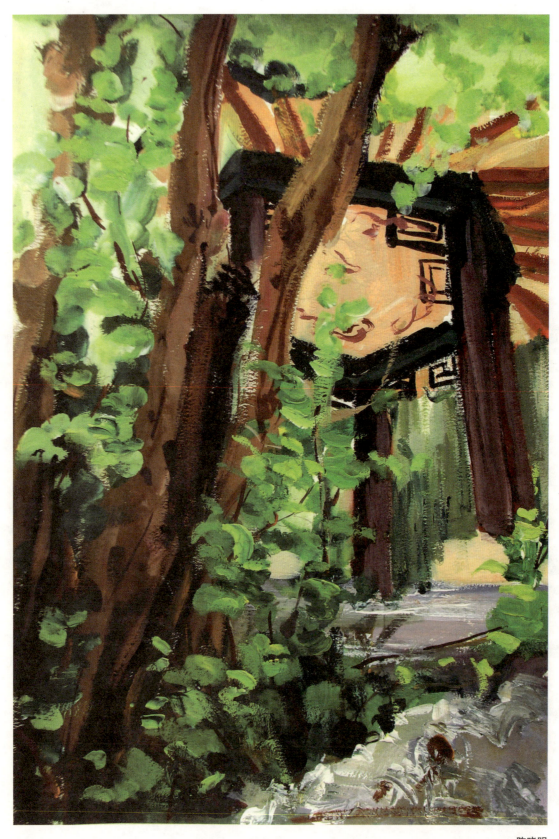

陈晓明

第七章 设计色彩佳作欣赏

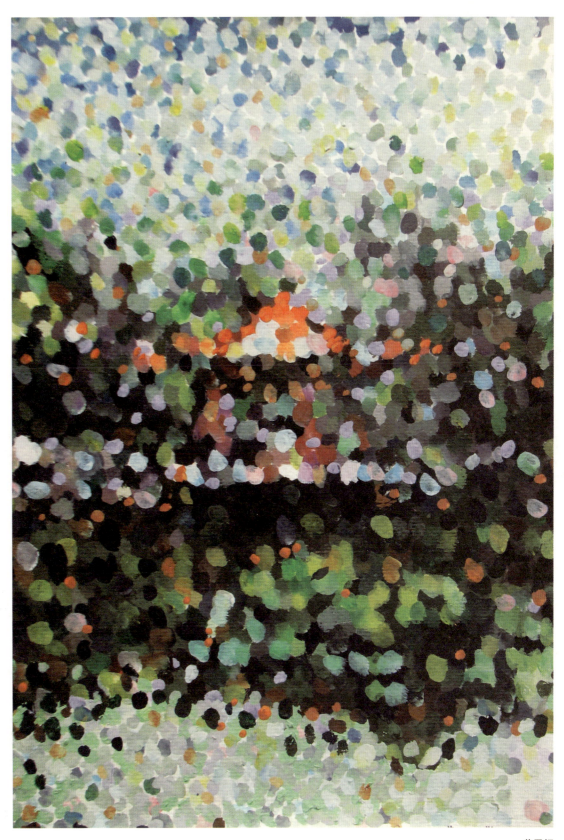

黄子颉

第七章 设计色彩佳作欣赏

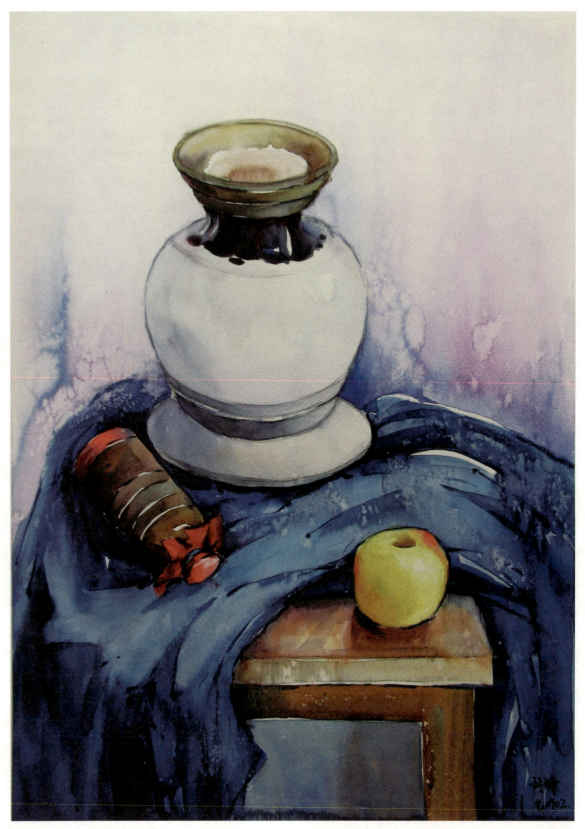

刘铮

第七章　设计色彩佳作欣赏

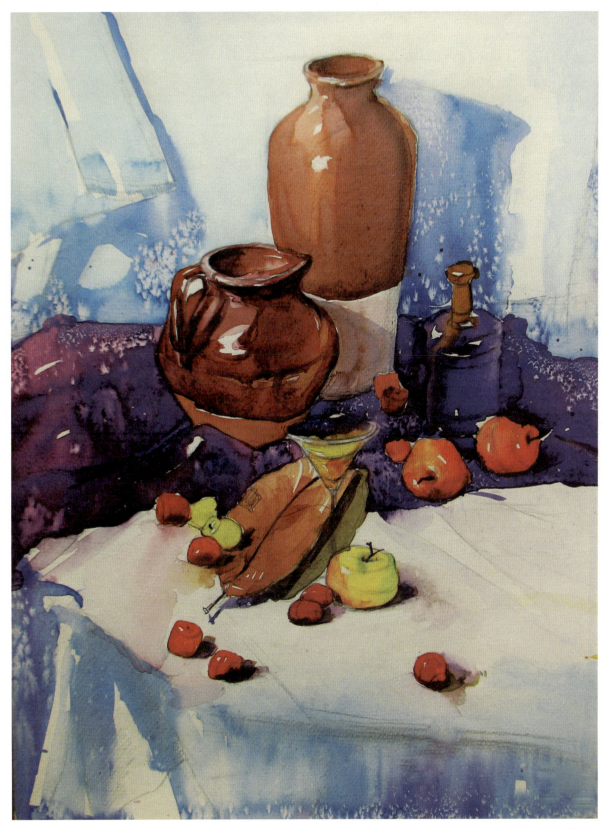

王冰心

第七章 设计色彩佳作欣赏

邓舒

第七章　设计色彩佳作欣赏

徐静

第七章　设计色彩佳作欣赏

徐静

第七章 设计色彩佳作欣赏

蒋玉红

蒋玉红

第七章 设计色彩佳作欣赏

杜秋萍

冷先平

第七章 设计色彩佳作欣赏

曾潇潇

第七章　设计色彩佳作欣赏

鄢恒

第七章 设计色彩佳作欣赏

钟宇佳

第七章　设计色彩佳作欣赏

吴瑾

吴雅贤

第七章　设计色彩佳作欣赏

郑佳宁

第七章　设计色彩佳作欣赏

胡萌

吴雅贤

第七章 设计色彩佳作欣赏

周奔

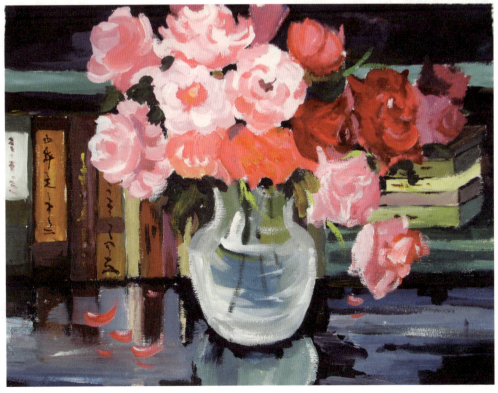

刘珍

第七章　设计色彩佳作欣赏

周奔

参考文献

[1] 陈鸣.艺术传播原理.上海：上海交通大学出版社，2009.

[2] 丁建元.色之魅中外油画名作的解读.北京：中国文联出版社，2004.

[3] 黄国松.色彩设计学.北京：中国纺织出版社，2001.

[4] 丁宁.图像缤纷——视觉艺术的文化维度.北京：中国人民大学出版社，2005.

[5] 李彬.符号透视：传播内容的本体诠释.上海：复旦大学出版社，2003.

[6] 吕澎.现代绘画：新的形象语言.济南：山东文艺出版社，1987.

[7] 孟建.图像时代：视觉文化传播的理论诠释.上海：复旦大学出版社，2005.

[8] 钱家渝.视觉心理学——视觉形式的思维与传播.上海：学林出版社，2006.

[9] 张舒予.视觉文化概论.南京：江苏人民出版社，2003.

[10] 赵勤国.绘画形式语言.济南：黄河出版社，2003.

[11]（德）阿道夫·希尔德勃兰特.造型艺术中的形式问题.潘耀昌等译.北京：中国人民大学出版社，2004.

[12]（德）黑格尔.美学.朱光潜译.北京：商务印书馆，1979.

[13]（法）罗兰·巴尔特.符号学原理.李幼蒸译.北京：中国人民大学出版社，2008.

[14]（俄）康定斯基.艺术中的精神.查立译.北京：中国社会科学出版社，1987.

[15]（美）鲁道夫·阿恩海姆.视觉思维——审美直觉心理学.滕守尧译.成都：四川人民出版社，1998.

[16]（美）E·潘诺夫斯基.视觉艺术的含义.傅志强译.沈阳：辽宁人民出版社，1987.

[17]（美）保罗·M·莱斯特.视觉传播——形象载动信息.李文广译，南宁，广西师范大学出版社，2004.

后 记

从学生时代到从事高等艺术设计教育已经整整 30 年，在这三十年里，编者亲历了色彩作为造型艺术基础课程，从写生能力培养到色彩设计表达课程改革与发展的过程。现代设计色彩迥异于三十年前只注重技能培养的课程概念，而是作为一个开放的观念，要求在学生学习色彩知识的同时，更学会拓宽思维、开阔思路、勇于尝试，努力把握艺术设计本质。针对这样一种目标，编者在设计色彩的课程教学中，从设计色彩学科的视野，尝试用学科交叉的方法，将写生色彩、色彩装饰、色彩构成、心理学、符号学和设计学等诸多方面的知识融合到设计色彩课程教学中，通过一系列较为完整的、科学系统的教学内容的合理安排，促进形成学生对设计色彩主动驾驭能力。所幸之事是华中科技大学为这种教学想法提供了很好的实践平台，华中科技大学建筑与规划学院设计学系的领导、同仁为编者的这种努力提供了全力的支持和帮助，特别是 2005 年以来近十年的设计学系历届学生，是他们的刻苦学习和探索将这种设计色彩教学的想法变成为现在的成果，在此表示真诚的感谢！同时，对为本书付锌出版的中国建筑工业出版社张莉英老师的辛勤劳动深表谢意。

编者
于华中科技大学
2014 年 8 月